KB120446

조선의
그림과
마음의
앙상블

나남
nanam

나남신서 1919

시인 유종인과 함께하는

조선의 그림과
마음의 앙상블

2017년 5월 1일 발행
2017년 12월 15일 2쇄

지은이 유종인
발행자 趙相浩
발행처 (주)나남
주소 10881 경기도 파주시 회동길 193
전화 031-955-4601(代)
FAX 031-955-4555
등록 제 1-71호(1979. 5. 12)
홈페이지 http://www.nanam.net
전자우편 post@nanam.net

ISBN 978-89-300-8919-7
ISBN 978-89-300-8655-4(세트)

책값은 뒤표지에 있습니다.

나남신서 1919

시인 유종인과 함께하는

조선의
그림과
마음의
앙상블

나남
nanam

못 그린 그림을 그려놓고 내가 흐뭇해하는 이유가 있다. 그것은 내가 그림을 잘 못 그린다는 것을 깨닫는 데 있다. 거기서부터 내 그림에 대한 외도가 시작됐다. 나의 그림보다 다른 이의 그림이 더 새뜻하고 부러웠다. 신기함과 부러움과 질투가 있으니, 나는 조금씩 세상의 그림을 알아가는 즐거움의 행운을 가졌다.

못 그린 그림이 잘 그린 그림과 좋은 그림, 마음을 움직이는 그림을 차차 알아가게 한다. 나는 나의 열등한 화재畵才를 사랑하여 종국에는 나만의 그림을 그릴 용기도 가져본다.

그곳이 어디인가.

조선의 그림은 다양하고 다감하며 그윽하며 치열하다. 조선의 여러 그림을 놓고 어떤 생각이나 느낌을 가졌다면 그것은 내 생각이기에 앞서 그 그림의 역량이다. 그 역량을 내 마음에 조금이나마 번져보는 것이 이 책의 소박한 의도이다. 이는 여행과도 같다.

그 여행의 계기를 마련해주신 나남 조상호 회장님의 후의厚意가 있었다. 전체적인 틀을 잘 마련해준 나남출판 편집국의 방순영

편집장님, 꼼꼼하고 섬세하게 편집과 조언을 준 김민교 대리, 최세운 시인과 디자인실 및 여러 식구의 숨은 노고에 감사드린다.

　나의 그림 보는 눈은 일천하지만 그 우매한 안목이 당신에게 새로운 감각의 마련, 그윽한 생각의 겨를을 더해준다면 더 바랄 것이 없겠다.

　긴 겨울이 지나 봄이 오니 스스로 그려가는 자연自然의 그림이 사람을 부른다. 주변과 더불어 삶을 또 새뜻하게 그려가자고 한다.

2017년 봄 정발산鼎鉢山 자락 송빙관松聘館에서

유 종 인

생각을 자아내는 그림,
마음을 불러내는 그림

조선그림은 조선시대에 조선의 화인畵人이 그린 그림이다. 화인의 신분은 저마다 달랐으며 신분에 따른 처지와 환경, 우여곡절 또한 자연스레 달랐고 따라서 인생도 달랐다. 그러나 그들은 하나같이 화폭에 자신의 생동하는 생각과 마음을 옮겼다. 그림의 대상이 있었으나 그것은 단순히 오브제의 재현에 그치지 않는 정신의 발현이었다.

공부하는 대상이 달랐고 영향을 받은 사조思潮가 있었다. 비슷한 것이 아니라 남다른 자신의 것을 그리고자 했다. 그림의 장르는 산수에서부터 영모화훼翎毛花卉나 도석인물화道釋人物畵에 이르기까지 종류가 다양하다. 그림의 장르에 따른 조선의 미술원칙이라는 것도 자연 있기 마련이다. 그러나 무엇보다 그림은 화가의 득의得意한 생각이 먼저이다. 이를 '그림에 임하여 드러내고픈 사의寫意'라 이른다.

그러니 그린 사람의 마음을 읽지 못한다면 겉만 훑친 꼴이 된다. 무슨 기법으로 그렸고 무슨 미술사조의 영향을 받았는지를

살피는 것도 중요하지만 그것이 절대적일 수는 없다. 마음이 번진 그림을 마음으로 받자하니, 그것이 그림에 깃든 정신과 기운을 살피고 온전히 느끼게 한다. 생각을 이끌어내는 것도, 생각에 더하여 마음을 더 번져내는 것도 그림을 대하는 사람의 몫이다.

　조선미술은 다양한 장르가 흥했지만, 특히 회화繪畵에서 괄목할 만한 진경珍景을 이룬 시대이다. 다양한 그림의 영역과 장르가 있었지만 감상의 폭은 그것은 보는 자의 마음이 얼마나 가 닿을 수 있느냐에 따라 달라진다. 일찍이 공자께서는 다음과 같은 말씀하셨다.《논어論語》〈옹야편雍也篇〉에 나오는 구절로 항간에 즐겨 회자된다.

　아는 자는 좋아하는 자만 못하고,
　좋아하는 자는 즐기는 자만 못하다.

　아는 것과 좋아하는 것, 즐기는 것의 세 단계를 구분하고 비교하였다. 얼핏 보면 즐기는 자의 등급을 가장 높이 쳤지만 시발점은 앎이 있는 사람이다. 그렇다면 이런 앎을 좀더 구체화시킨 국내의 학자는 없었을까. 있었다. 바로, 조선후기의 문인 유한준俞漢雋, 1732~1811이다. 그는 다시 참답게 즐기기 위해 한 단계 진전된 말을 했다. 아니, 더욱 근원적인 말을 한 셈이다.

　사랑하면 알게 되고 알면 보이나니,

그때 보이는 것은 전과 같지 않으리라.

당대의 유명한 컬렉터라 이를 수 있는 김광국金光國, 1685~?의 화첩《석농화원石農畵苑》에 부친 발문에 스민 내용이다. 욕심을 좀더 내서 원문을 다시 얼러내 보자.

알면 참으로 사랑하게 되고,
사랑하면 참되게 보게 되며,
볼 줄 알면 모으게 되니,
그것은 그저 쌓아두는 것과 다르다.
知則爲眞愛 愛則爲眞看
看則畜之 而非徒畜也

앎에 대한 유한준의 식견은 단순한 지식의 차원이 아님이 자명하다. 겉치레의 앎이 아니다. 생각에도 두 가지가 있다면, 겉생각과 속생각이 있을 텐데 이 두 가지를 아우르는 웅숭깊은 생각, 즉 참다운 앎으로 그림을 대해야만 사랑도 하게 되고 참되게 보게도 되고 기꺼이 모으게도 된다는 탁견이다. 그리고 이참에 아주 시원한 통박을 놓듯 말한다.

그러므로 그림의 묘는
사랑하는 것, 보는 것, 모으는 것,

이 세 가지의 껍데기에 있지 않고 잘 아는 데 있다.

　그렇다면 이 앎은 어디서 오는가. 단순히 지식의 포섭만을 이른다면 우리는 너무나 쉽게 알지도 모른다. 그러나 조선그림 읽기에서 그런 기계적 시각만이 있을 리 만무하다. 더구나 대상은 우리가 웅숭깊게 들여다보고 즐기고자 하는 조선그림이 아닌가.
　내가 보건대 이는 생각과 느낌이 갈마들고 너나드는 앎이어야 마땅하다. 거창하게 말하자면 마음이 온전히 그림과 교우할 수 있는 그런 앎, 거기에 전에 없던 소소한 느낌이 돌올해진다면 이는 기쁘고 소중한 감상이 될 것이다. 나는 이를 그림과의 소슬한 대화라거나 친교라고 말해도 좋다고 본다.

　여기 내가 다룬 그림들은 너무나 유명한 그림도 있고 상대적으로 덜한 것도 있다. 대중적 인기에도 불구하고 빠진 그림도 있다. 그만큼 조선의 그림은 다양하고 출중한 작품이 많다. 그런 측면에서 본다면 이 책의 여러 갈래에 들어가지 못한 작품에 대한 아쉬움이 크다.
　그러나 우리 삶의 여러 측면에서 보고자 하는 의지를 포기할 만큼은 아니었다. 15가지 삶과 인생을 보는 측면에서 조선의 그림을 보고 느끼고자 했다. 먼저 그림에 생각을 넣고자 했고 종국엔 그 생각과 느낌을 그림으로부터 얻고자 했다. 그림이 먼저 내게 얘기해주기를 바란 적도 있고 내가 먼저 눈길이 끌려 물끄러

미 턱을 받치고 바라볼 때도 있었다. 그러면서 그것을 그린 화인의 마음 언저리와 당대의 삶을 엿보게도 됐다.

천둥번개가 치고 소낙비가 지나갔다. 꽃이 피었고 그 꽃을 데려가는 바람이 소슬했다. 사람은 저마다 달랐고 다름 속에 같음도 들었다. 동질同質과 이질異質은 서로 싸우는 듯했지만 결국엔 서로 마주보고 미소 지을 때도 있었다.

조선그림에는 원초적 대립과 질시嫉視나 불화不和보다는 화해와 축원과 진솔眞率 그리고 자연과 풍정風情의 인간이 드리웠다. 저주를 잘 다독이고 원망을 보듬는 자연과 순리 속의 인간이 엿보인다.

조선 그림의 진수는 자연을 버리지 않는다는 것과 삶에 저주를 끼얹지 않는다는 보편적인 긍정의 넙뜰성이다. 다양한 주제로 인간과 자연과 풍속과 사물을 나누어보는 재미가 있다. 그리고 그 그림들의 속내를 가만히 공감하는 가운데 우리는 모두 시대의 폭과 깊이를 확장해서 사는 마음을 얻을 수 있으리라 본다.

옛 그림이 오늘의 우리에게 건네는 것은 고답함과 얽매임이 아니라 오히려 오늘에 없는 여유와 자연과 풍류, 삶의 품격과 자유에 대한 새삼스러운 환기일 때도 많다.

그래서 조선그림은 단순한 지식으로서가 아니라 마음의 눈으로 보고 느끼려는 오롯한 앎, 생득生得의 가만한 마음자리를 보여주는 그런 그림이지 싶다. 여러 전문적 배경지식보다 그림 자체

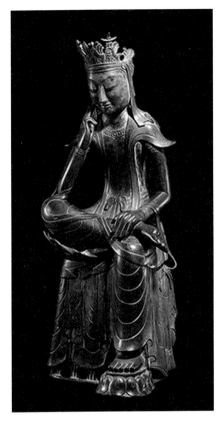

〈금동미륵보살 반가사유상〉,
금동제,
높이 80cm,
국립중앙박물관.

의 감각적 환기력과 화가의 의도인 사의를 바탕으로 그림의 마음을 번져내고자 했다.

내가 미처 보지 못한 부분이 적지 않다. 이는 내가 불민한 탓도 있지만 더불어 독자께서 마음으로 읽고 번져갈 여지餘地라고 보면 좋을 듯하다. 그림에 대한 생득적 앎은 한정된 것이 아니라 그 읅이 넓히고 깊어갈 마련이 있다고 믿는다. 그래서 그림은 평면으로 보는 깊이가 아닌가.

조선그림을 마주 대하는 것은 시간과 공간의 여행이다. 무료한 일상과 주니가 든 정신을 트여줄 마련이 조선그림에는 아직 살아있다. 목숨은 되돌릴 수 없지만 그림은 지나간 시대의 풍속과 정신, 옛사람의 마음을 다시 살아낼 수가 있다. 아직도 새뜻하게 오늘의 후손을 맞아주는 풍물과 숨탄것이 있다.

옛 그림의 새로움은 새로운 마음을 열러낸다. 과거가 미래가 되게 하는 조선그림 속으로의 여행은 삶을 웅숭깊게 한다. 유한한 삶에 다양한 삶의 화폭을 심어주는 조선미술은 그윽한 미학적 여행에 부합한다. 옛 그림은 살아있다. 아직도 묻고 답하고 더불어 마음을 보탤 생기가 거기 서렸다. 그러니 조선그림은 마음의 눈길이 닿는 여행으로 열려있다.

조선의
그림과
마음의
앙상블

차례

01

조선의 풍속

/

연애를 대하는 마음

/

조선의 밀월, 인간 본원의 자연스러움

인간의 본원적 욕망과 적나라한 속내에 거침이 없고
진솔했던 사람이 신윤복이다. 있는 것을 제도적 도덕률로 검열해
상종하지 않는 것이 아니라 오히려 인간의 본원적인
자연스러움으로 드러낸 점이 신윤복의 작가적 미덕이다.

밀월, 은밀함을 추구하는 맛

바위에게도 성性은 있는가. 번화한 홍등가의 우묵한 길바닥이
나 음예陰翳한 골목길 패인 웅덩이에 고인 빗물에도 성은 존재하
는가. 없다면 무엇으로 없고 있다면 어떤 모양새로 있는가. 그 가
만한 성性은 모든 숨탄것이 음陰과 양陽으로 나뉜 결과다.

그 관계는 끌림과 함께 밀침이며, 그리움이자 냉담이고, 포용
이자 배척이며, 다솜¹이자 노여움이다. 더 많은 감정적 여줄가리
가 지주목 받친 넝쿨에서 한여름 노란 오이꽃처럼 벙글고 꽃과
함께 주렁주렁 다다기오이처럼 달리는 게 관계의 번다한 감정선
이다.

삼라만상을 구분하자면 성으로 먼저 나누는 게 가장 간명하고
요긴하다. 그렇게 나뉜 남과 여, 암컷과 수컷, 암꽃과 수꽃으로

---※---

1 다솜: 사랑의 옛말.

범박하게 음양이 나뉘고 심지어 무생물마저 암키와와 수키와, 암나사와 수나사처럼 사물의 연결로 음양의 이미지를 부여하기도 한다. 음양의 조화는 이렇게 작용하고 작동하는 메커니즘을 개발하기도 하고 이를 사물의 구성과 공법工法의 기초로 삼기도 한다.

이성에서 은밀함은 성적性的 구도의 본바탕이다. 본격적인 2부를 위한 1부의 은밀하고 설레는 만남은 가만한 눈빛과 새삼스런 손짓, 그윽한 미소가 갈마든다. 밀월蜜月은 밀애密愛를 위한 돈독한 초석과 같다. 밀월은 꿀맛이 드는 달밤의 시간이니 그 와중渦中에 몸과 맘의 전희前戲라고 할 만하다.

그렇다. 노출의 정도에 상관없이 모든 사랑은 일상의 자아를 뒤흔드는 기꺼운 소용돌이, 혼돈마저 불식시키는 열도熱度에 달렸다. '물불을 가려 무엇하랴'는 용맹심이 본능과 이성이라는 두 감정을 욕망의 의자 위에 하나로 묶고 주리를 틀고 벼락과 천둥이 치는 바윗돌을 올려놓는다.

섹스가 동물적인 흘레나 오입誤入과 같은 불륜의 상당한 즉물적 욕망에서부터 음심淫心의 풍류적 해석과 해학으로까지 나아간 일은 조선 풍속도의 진솔함이자 화젯거리이기도 하다.

달은 호못하게 바라본다, 〈월야밀회〉

야밤중인데 골목길 후미진 담 그늘 아래에서 남녀가 밀회를 즐긴다. 달은 담장 바로 위에 떠서 이 수상쩍은 남녀의 은밀한 속삭임과 달아오른 은밀한 몸짓을 엿듣고 싶은 듯하다. 어느 으슥한 처마 밑도 아니고 꽤 넓어 보이는 골목 담장의 휘어드는 모서리에서의 만남은 갈급한 정념이 아니면 쉬 드러나지 않는 구석이다.

남자는 전립²을 쓰고 전복³에 남전대⁴을 맸다. 지휘봉 비슷한 방망이를 들었으니 어느 영문營門의 장교가 자명한데 이렇듯 골목길에서 체면 없이 여인에게 갈급한 것을 보면 대놓고 만날 수 없는 관계임이 자명하다. 이미 남의 사람이 된 옛 정인情人에 연연하던 차에 줄이 닿을 만한 사람을 통해 구구하게 부탁과 연통을 넣어 만남이 성사된 듯하다.

여자의 행색으로 봐서는 여염집 처자나 규수閨秀 같지는 않아 보인다. 이 만남이 절실하니 모든 관계는 허울과도 같이 담장 너머로 훌쩍 던져버린 듯하다.

그러나 여기서 이렇게 만남을 이별로 뒤바꿔야 하는 순간이 곧 닥칠 것만 같다. 이런 속사정을 아는 듯 담 모퉁이를 도는 곳

---❋---

2 전립(氈笠): 무관이나 사대부가 쓰던 돼지 털을 깔아 덮은 모자.
3 전복(戰服): 무복의 하나로 겉옷 위에 덧입는 소매가 없는 옷.
4 남전대(藍纏帶): 남색의 피륙으로 만든 넓은 폭의 긴 띠.

연애를 대하는
마음

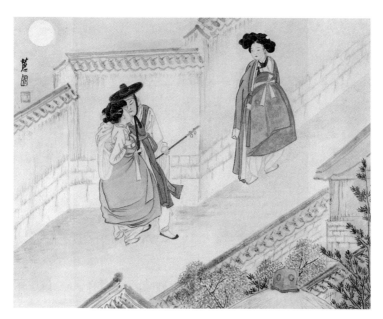

신윤복, 〈월야밀회〉, 지본 채색, 35.6×28.2cm, 간송미술관.

에 비켜서서 이들의 밀회를 엿보듯 혹은 망을 봐주는 여인 또한 이런 일로 생계를 삼는 거간꾼이거나 매파媒婆가 분명하다.

영문의 군교軍校나 무예청武藝廳의 별감5 같은 하급 무관은 조선 시대 화류계를 주름잡던 부류 가운데 하나로서 기생의 기둥서방 노릇을 했다는 말이 전해진다. 신윤복은 그런 조선의 뒷골목 풍속을 쉬쉬하고 지나친 것이 아니라 오히려 득의得意에 차서 머릿속에 담아두었다가 여지없이 그려냈다는 사실이 놀랍다.

5 별감(別監): 장원서나 액정서에 속해 궁중의 각종 행사 및 차비에 참여하고
 임금이나 세자가 행차할 때 호위하는 일을 맡아보던 하인.

은밀하고 민망한 남녀 간의 성적 일탈逸脫을 유교적 도덕률로 일방적으로 비판하지 않고 하나의 으늑하고 정감어린 풍속으로 그려낼 줄 알았다는 점에서 신윤복은 예술가의 자유로운 감성을 지녔다. 신윤복은 인간의 본원적인 욕구와 정념, 남녀상열지사男女相悅之詞의 당대적 풍속의 적나라함을 그려냄으로써 일종의 미학적 해방과 황홀에 다다르지 않았을까.

　　있는 것을 제도적 도덕률로 검열해 상종하지 않는 것이 아니라 오히려 인간의 본원적인 자연스러움으로 드러낸 점이 신윤복의 작가적 미덕이다. 그래서인지 〈월야밀회月夜密會〉의 시점은 둥글게 뜬 보름달보다 높아서 밀회의 은밀함을 훤히 내려다본다. 특히, 흥미로운 것은 남녀의 밀회와 그들을 지키는 한 여인의 몸짓과 옷매무새도 그렇지만 각자의 신발이 지닌 자태라 할 수 있다.

　　달이 왜 이리 밝은가. 전에 없는 신경을 쓰며 밀회를 즐기는 남녀의 신발은 서로 엇갈리듯 헤매며 서로를 탐색하는 분주한 모양새다. 반면, 담벼락에 바싹 붙어 밀회를 지켜보는 매파의 신은 거의 한일자로 벌려있다. 얽히고설키며 서로에게 한 발 들여놓고 또 한 발 빼며 신발의 남녀들도 주거니 받거니 산발적인 형세를 이룬다면, 매파의 신발은 좌우 양쪽으로 벌려진 채 일자 눈썹처럼 고요마저 살피는 모양새다.

　　세간의 눈길을 피한 만남의 긴장은 그때나 지금이나 별반 차이가 없을 것이다. 저 만남을 훤칠하고 그윽하게 보듬어 감쌀 것도 같은 담장은 달빛에 들켜 담담하게 기립했다. 아무려나 만남

은 겹을 가지는 것이니 달밤에 비친 남녀는 겹장이다. 은밀한 남녀의 겹장은 언제 벌려지고 격조하겠지만 세월의 힘인가 사람의 속내 때문인가는 달리 담벼락에 방傍을 붙여놓지 않는다.

정말 아무 일도 없었는가, 〈기방무사〉

무엇하는가, 이 무리. 그러나 큰 분노나 불호령이 오히려 어색할 지경이니 한량과 몸종의 처지를 능능하게 보아 넘길 만한 공간이다. 기방妓房에서 무슨 대단한 철두철미한 윤리실천요강이 적용되랴. 기생을 찾아 기방을 들렀다가 그사이의 음심을 참지 못하고 기방의 시종인지 몸종인지와 몸이 얽히고 말았던 모양이다.

아뿔싸, 때는 여름 한철이고 마루 위로는 발簾 처마 끝보다 한 자는 족히 내려왔으니 누가 들어와도 이 은밀한 장관은 노출증露出症이자 관음증觀淫症의 동시적 연출이 아닐 수 없다.

무엇보다 그림의 제목이 재밌다. '기방무사'妓房無事라고 너스레를 떤다. 정작 자신과 인연이 있던 기생의 외출을 빌미 삼아 기생집의 종년과 한바탕 일을 치르려던 것을 두고 시침 뚝 떼고 무사無事라고 얼버무리는 화인畵人의 속내도 능청스럽고 해학적이다.

마당가의 나무도 점점이 짙푸르고 가지가 늘씬하니 허공 속을 종횡으로 빈는 것도 다만 생장의 기운 때문만은 아닌 듯하다. 오히려 한낮의 은밀한 낮거리에 빠진 우연한 쌍에 기웃대고 엿보

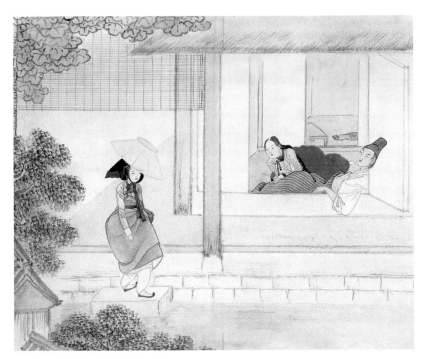

신윤복, 〈기방무사〉, 지본 채색, 35.6×28.2cm, 간송미술관.

는 심사마저 여실하다. 이런 담장 가의 혹은 담장 너머의 오동나무 너른 잎마저도 바람 없는 고요 속인데 귀를 펄럭이듯 관음의 기척이 짙푸르고 골똘하다.

　주변 초목의 눈요기와 눈총이 깊어지기 전에 전모[6]를 쓴 기생이 당도했다. 서로의 몸을 감득하고 희롱하고 느끼려는 와중에 인기척이 당도했으니, 황색 저고리와 붉은색 치마에 구렁이 같

------- ※ -------

6 전모(氈帽): 여성이 나들이 때 쓰던 쓰개의 하나.

연애를 대하는
마음

이 댕기머리를 내린 시종은 불을 끄듯 황급히 이불로 부끄러운 데를 가렸을 것이다. 그러고는 엉거주춤 양반의 아랫도리, 아니 그 뻐근하고 무거운 발을 주무르는 시늉이라도 해보이려는 몸짓이다.

여름날 외출을 마치고 돌아온 기생의 표정은 오히려 화급한 기색이 없고 민망한 걸 본 황당함도 새초롬한 표정에 잘 가려둔 듯하다. 이마저도 기생이라는 업業이 다루어야 할 태연함의 기교, 봐도 적당히 모른 체하는 기술, 여느 여염집의 규범이나 법도를 염두에 두지 않는 무관심법, 당대의 엄격한 기풍을 생업의 그늘 아래 적당히 눙칠 줄 아는 유연성을 다른 예기藝技와 더불어 익혔을지도 모른다.

아무려나 턱이 높은 문지방에 한쪽 팔을 걸친 한량의 눈꼬리가 올라간 것을 봐도 적잖이 놀란 기색이지만 놀라움을 한껏 누그려 평정을 찾은 고객으로 되돌려야 할 기생의 입성은 싱그럽기까지 하다. 여염집의 규수나 여인네가 가져야 할 감정이라면 천둥벼락도 모자란 판이지만 기생은 저런 황당한 음란淫亂도 무수한 행태 중의 하나로 받아들일지 모르겠다.

기생의 입성은 그래서 태연하면서도 새뜻하다. 땡볕을 피해 쓴 전모는 삐딱해서 오히려 다소곳한 모습이고 농도를 달리한 치마저고리 아래로 드러난 속치마는 흰 살결처럼 환한데 그 아래 붉은 고추마냥 코가 올라간 가죽신의 신발코가 맵차고 섹시하다.

화간과 음란, 그리고 관음의 정취

청렴과 정절을 상징하는 휘늘어지는 소나무는 중동만 남고 우 듬지[7]는 어인 일로 부러져 없다. 그 소나무 중간을 의자 삼아 앉 은 두 여인의 자태가 수상쩍고 한편으로 미소까지 번진다.

〈이부탐춘釐婦耽春〉 속의 두 여인 가운데 소복을 입은 왼쪽 여 인은 이부釐婦, 즉 남편과 사별하고 홀로된 여자로 과부寡婦다. 곁 에 길게 댕기머리를 내린 여인은 시중드는 몸종인데 주인 여자 의 호락호락한 성정에 격을 상당히 허문 듯한 처지다.

그런데 그런 몸종의 자태가 예사롭지 않다. 상중喪中임에도 황 구黃拘와 얼룩빼기 개의 흘레를 미소마저 띠며 바라보는 마님의 너무 진솔한 반응에 몸종은 슬쩍 눈치를 주는 듯한 몸짓이다. 난 감한 표정이기는 하지만 그 난감한 표정 뒤에는 아직 확 드러나 지 않은 본심이 얼비친다. 그래도 볼썽사나운 흘레를 마님과 덩 달아 마냥 반길 수만은 없다.

그래서 나비눈을 뜨고 꼬집는 건지, 주인마님의 정념의 눈길 에 가만히 호응하는 손길인지, 아니면 둘 다인지도 모르겠다. 남 편 상을 치른 지 얼마 지나지 않아 뒤란에서 흘레붙는 개를 희 희낙락한 표정으로 즐기는 여인, 그리고 곁을 지키는 몸종, 이를 그림으로 옮긴 신윤복의 과감한 사생은 조선의 댄디보이*dandy boy*

---※---

7 우듬지: 나무의 꼭대기 줄기.

연애를 대하는
마음

신윤복, 〈이부탐춘〉, 지본 채색, 35.6×28.2cm, 간송미술관.

라는 말이 무색하지 않다. 이처럼 자기검열이 없는 성 풍속에 대한 자신감은 오늘날의 작가에게도 여전히 유효한 덕목이 아닌가 싶다.

　개의 흘레가 뭍짐승의 것이라면 참새의 흘레는 날짐승의 것이다. 그런 두 참새의 짝짓기에 뒤미처 도착한 또 한 마리의 참새의 날갯짓에는 진한 아쉬움이 묻어난다. 미미한 것들의 뉘앙스를 그림의 주제에 맞게 잘 호응시키고 전체적으로 잘 조화시키는 놀라운 눈썰미와 관찰력이 이 던적스러운 주제를 새뜻한 봄날의 구경거리로 환하게 열람시킨다.

이처럼 물짐승과 날짐승이 봄을 맞아 짝짓는 모습을 우듬지 가까운 중동이 부러진 소나무에 걸터앉아 구경하는 두 여인은 파격 자체다. 신윤복은 아마도 부러 중동이 부러지고 기울어지듯 누운 소나무를 설정해 그렸을 수도 있다.

소나무가 지조와 수복壽福, 정절貞節의 상징임을 감안한다면 부러지고 누워 의자가 된 소나무는 유교적 도덕관념에 대한 야유나 은근한 조롱으로 봐도 되지 않을까. 화인의 의도를 우연과 필연으로 확연히 구분할 수는 없지만 이런 자의적인 생각이나 감상이 나쁠 리 없다.

그만큼 인간의 본원적 욕망과 적나라한 속내에 거침이 없고 진솔했던 사람이 신윤복이다. 시대와 지역, 사람에 따라 성의식은 여럿으로 갈릴 수 있으나 본원적 욕망 자체를 백안시하는 것은 어딘가 화인의 정서와는 두동진다.

그래서 이 그림의 제목이 '탐춘'貪春이 아니라 '탐춘'耽春으로 새뜻하고 경쾌한지도 모르겠다. 탐내는 것보다는 거리를 두고 즐기는 것, 성적 일탈을 그 정도에서 조절할 수만 있다면, 아니 그 정도의 선에서 산뜻한 관음으로 번져내는 것이 〈이부탐춘〉의 분위기다.

담장 너머 동물들의 흘레가 마냥 신기한 듯 꽃구름처럼 기웃대는 꽃나무들의 낯빛조차 적당한 음심으로 역동적이다. 식물의 번식과 동물의 흘레가 마냥 두동지지 않고 그걸 바라보는 상중의 여인과 여복 또한 춘심의 여줄가리라 할 만하다.

유곽의 사내들 싸움, 〈유곽쟁웅〉

무엇 때문에 기생집 앞에서 몸싸움이 났는지 몰라도 이 싸움의 재미는 문간에 나와 청회색 치마를 가슴까지 말아 올린 기생의 낙락한 표정이며 자태다.

보아주지 않으면 싸움은 금세 싸늘하게 식는 경향이 있다. 눈총이건 관심이건 야유건 싸움은 구경하는 사람들로 존재가 증명되는 모양이다. 싸움에는 말리는 사람도 있어야 하지만 구경하는 사람도 있어야 열기가 적당하니 기승전결이 제대로 맺어진다.

계집질하고 오입질하는 것이 윤리적일 수는 없으나 인간의 오욕칠정과 더불어 일어나는 저잣거리 혹은 유곽을 찾은 장삼이사의 속내라 할 만하다. 유곽遊廓은 기생집이고 사창가다. 기생집 앞에서의 싸움은 아마도 십중팔구 섹스의 대상이나 선후 주도권의 시비다툼일 경우가 비일비재하다.

왼쪽의 흐트러진 상투머리에 얼굴을 찡그린 사람은 아마 이 싸움에서 진 것 같다. 아랫도리 회포를 풀러왔지 주먹다짐으로 울화통을 북돋우려고 온 것은 아닐 거다. 가운데 버티고 선 남자는 의기양양한 얼굴로 벗어던진 옷을 다시 입는다.

붉은 옷의 별감은 싸움을 말리며 진 사람을 다독인다. 행색이 마치 무슨 배심원이나 경기장의 심판처럼 마침 그럴듯하다. 처음부터 이런 유곽의 싸움이 잦은 것을 다반사로 여긴 유곽 측에서 고용해 이른바 '투잡'two job을 뛰는 이재에 밝은 별감인지도 모

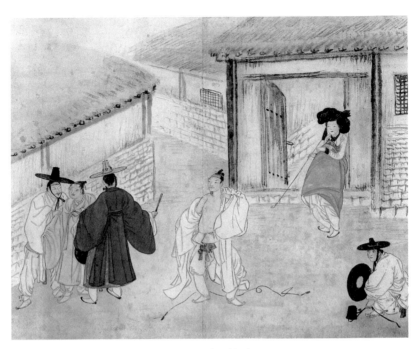

신윤복, 〈유곽쟁웅〉, 지본 채색, 35.6×28.2cm, 간송미술관.

른다. 오른쪽 남자는 술에 얼굴이 불쾌하니 진 사람의 두 동강 난 갓을 주워들고 사태를 관망한다. 친구의 둥근 갓 양태와 떨어진 대우[8]를 주워 든다.

　큰 가체머리를 한 기생은 늘 보는 일인 양 담담하게 담뱃대를 물었다. 무엇보다 화면 한가운데 이 싸움에서 승기를 잡고 자신의 주먹을 우쭐하게 확인한 사내는 활개 치듯 옷을 다시 주워 입는다. 눈썹 양끝이 호기롭게 올라간 것으로 봐서 꽤나 거들먹거

8 대우: 갓 위의 원통형 부분.

연애를 대하는
마음

리기 좋은 순간이다. 발밑에 떨어진 띠는 마치 그런 사내의 방자함의 길이만큼이나 칡넝쿨처럼 벌려있다.

섹스의 리비도가 넘쳐 종국엔 오입꾼끼리의 주먹다짐으로 번졌다. 고요한 숨고르기의 명상이 있는 반면 격렬한 열기의 섹스가 있는 것이 세상이다. 어느 것이 좋고 어느 것이 딱히 그르단 말인가.

다만 저들이 하룻밤, 아니 한나절 대낮의 낮거리로 나눈 몸 파는 기생들은 코빼기도 내밀지 않는다. 그들에게 손님은 벌써 사라진 것이고 기생집 문밖의 질탕한 싸움은 어느새 적막의 모서리로 옹색해질 것이다. 길고 간드러지게 늘여 뺀 기생의 장죽에서는 기생의 한숨과 코웃음과 빈정거림이 폴폴 솟아나는 것만 같다.

처녀의 초야권, 〈삼추가연〉

〈삼추가연三秋佳緣〉을 보면 왼쪽에는 국화꽃이 피었고, 오른쪽에는 사내와 늙은 할미가 있다. 앞에는 댕기머리를 늘어뜨린 젊은 처녀가 있다. 사내는 아직 앳된 기운조차 느껴지는 젊은 나이고 여자는 얼굴이 보이지는 않지만 옆모습만 보아도 젊은 처녀임을 알 수 있다.

남자는 웃통을 벗은 것으로 보아 조금 전까지 옷을 벗고 있었

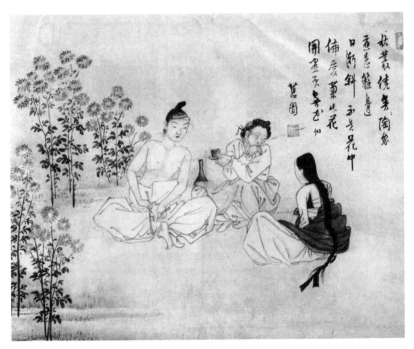

신윤복, 〈삼추가연〉, 지본 채색, 35.6×28.2cm, 간송미술관.

던 것이 분명하다. 그리고 이제 막 대님을 치는 것으로 보아, 바
지도 벗었다가 이제 다시 주위 입는 것이다.

　화제로 들어간 시는 신윤복이 직접 지은 것이 아니라 당나라
때 기생 시인인 설도의 열 살 연하 애인인 원진元稹의 시 〈국화菊
花〉이다.

　국화꽃이 집을 둘러 피었으나 도연명의 집이런가
　울타리마다 두루 피었는데 해가 기우네
　꽃 중에 유독 국화만을 좋아하는 건 아니지만

이 국화가 다 지고 나면 다시 꽃은 없다네

秋叢繞舍似陶家 遍繞籬邊日漸斜

不是花中偏愛菊 此花開盡更無花

여자의 표정은 보이지 않지만 분위기는 여실하다. 여자는 부끄러워 말없이 자신과 주변을 온몸으로 고요히 반응할 듯하다. 남자와 여자는 이미 하룻밤을 보낸 걸로 보인다. 곧 이 사내는 여자의 초야권初夜權, 즉 첫날밤을 샀던 모양이다.

흔히 '머리 얹어준다'는 말은 기생의 초야권을 사서 땋은 머리를 위로 틀어 올릴 수 있게 해준다는 뜻이다. 동기童妓의 초야권을 사는 사람은 이부자리와 의복, 당일의 연회비를 담당해야만 했는데 아마도 젊은 오입쟁이는 비용을 지불했을 것이다. 구렁이처럼 늘어뜨린 댕기머리는 이제 어린 기생의 머리에 말쑥하게 올라 똬리를 틀 것이다.

성을 사고팔 수 있다는 관념은 시대와 상황에 따라 다양한 해석과 시시비비의 논란거리가 되지만 섹스 그 자체의 욕망마저 부인할 수는 없다. 성적 거래라는 따가운 시선은 그때나 지금이나 말이 많지만 성이 거래되는 품목이 아니라 인간적인 연애의 한 여줄가리로만 따사롭고 애틋하고 열렬하다는 것은 그 사람의 처지와 환경에 따라 들씌워진다.

순수한 섹스나 너절한 성욕이냐를 떠나 국화꽃 핀 둘레를 두고 남녀가 한몸을 지냈으니, 가을은 어쨌거나 더 깊어갈 것이다.

다만 억압이 없는 성적 자기결정권이 그때나 지금이나 중요로운 것인데 벌나비 떼를 부끄러이 아니 여기는 꽃처럼 좋고 싫음이 강제되지 않는 자연의 성性이라면 좋겠다.

섹스가 사회적 거래의 대가라기보다는 그런 섹스로 인간에 대한 지극한 관계가 아무려나 훼손되고 버려지지 않는 것이 좋지 않을까. 가을이 갔다고, 그래서 울타리의 국화꽃마저 시들어 시난고난9) 무색해졌다고 가을을 원망할 수는 없다. 고통이나 인간적인 짐을 안기는 섹스가 아니라, 절제해서 나누고 향유하는 섹스의 너나들이 속에서 인간의 성속性俗이 무색해지지 않으면 좋겠다.

울타리 가의 국화가 다 시들기 전에 첫날밤은 자꾸 거듭되겠다. 그리고 보니 웃통을 벗은 사내 주변의 국화꽃마저 웃음이 발그레하니 양물처럼 발기하는 듯하다. 청처짐한 내색이 없어 그마저도 삶의 활기로 바꿔볼 만하다.

---※---

9 시난고난: 병이 심하지는 않으면서 오래 앓는 모양.

모임의 정경

/

모임을
즐기는 마음

/

혼자일 땐 몰랐던 마음을 켜다

혼자만의 풍류는 그에 앞서 절대적 고독과 먼저 마주해야 하기 때문이다.
그러나 조금은 낯선 이들끼리라도 여럿이 됨은
얼마 안 있어 서로의 마음이 트여 흥겨움과 새뜻한 개성이
교류할 반가움을 열어내고 그 분위기에 능놀 수 있다.

모임을 갖는 마음

사람으로 붐비는 슬픔과 기쁨은 가져보고자 한다. 사람과 어울린다는 것은 세상을 아우른다는 말이 된다.

모임은 지구 땅별과 우주 속의 혼자인 한 사람을 여럿으로 나누어 만나는 일이다. 이런 거창한 의미로부터 지상에서 우리 삶의 여줄가리가 인연을 낳고 만남과 이별을 갈마들게 됐다. 샛강에 가을이 들어 왕버들 곁을 스칠 때 버드나무 줄기가 내 얼굴을 쓰다듬듯이 스친다. 스치는 줄기 하나의 손을 잡아끌어 가까이 들여다보니 누렇게 단풍이 든 버들잎과 아직 진초록 여름의 기운이 왕성한 잎, 누렇고도 푸른 버들잎까지 저마다 그 빛깔과 모양새가 다르다.

동시대의 삶에 모여든 우리 인간의 모양새도 이와 같은 처지가 아닐까 싶다. 저마다 다른 만남과 이별 속에 드리워져 저마다 생의 줄기에 매달린 이파리로 실존의 생색生色을 드러내 살고 있

다. 그것이 딱히 좋다, 나쁘다가 아니라 그러한 저마다의 처지마 저도 이 땅에 드리워진 모임의 분위기로 여길 만하다.

모임은 조선그림에서 존재 자체의 확인과도 같은 즐거움의 원천으로 그려졌다. 우선 사람이 많이 등장하니 그 시대 풍속이나 분위기를 자연스럽게 개괄할 수 있는 일종의 망원경과도 같은 느낌이다. 모임이 자자한 그림을 보면 그 모임 안에는 여전히 그 시대의 늙음과 청춘, 희로애락이 아직도 스러지지 않은 숨소리와 목소리를 얼러낸다.

무언가 사회적 일원이 되지 않으면 스스로 소외감을 자초하는 경향마저 없지 않으니 그것은 누구나 갖는 인지상정이면서도 깊어지면 일종의 병증에 가깝다. 그러나 그만큼 더불어 즐겁고 어울려서 심정을 새뜻하게 굽이치고자 하는 성향 또한 굳이 외따롭게 할 필요도 없다.

혼자 있는 것을 즐기지 못하니 때로 여럿이 모여 즐거움을 되찾는 남녀노소가 따로 없다. 혼자로서는 창출되지 않는 정감이나 생각을 여럿 속에서 얼러낸다면 그것도 소박하고 새뜻한 즐거움이다. 여럿이 모이면, 그리고 거기에 의기투합해 누가 외상까지 준다면 소도 잡아먹을 수 있다는 호기가 드러나는 순간도 모임의 계제다.

취미가 같거나 자신이 놓인 처지가 엇비슷하거나 삶으로부터 받은 상처의 정도를 서로 공유할 만한 모임, 사회적 실패와 좌절의 순간을 때로 위로와 격려의 역발상으로 되돌릴 만한 모임, 심

지어는 죽음을 작심하고 결행하려는 극단적인 사이버상의 모임에 이르기까지 모임은 천차만별. 그 소소한 동질감에서부터 그 허황되고 해괴망측한 이율배반적 동질로 묶인 모임에 이르기까지 결성 취지나 내용도 다양하다.

모임의 명칭이나 내용에 상관없이 인간이 모임을 가지는 건 동질의 부류 속에서 자기 존재감을 찾자는 뜻이 완연하다. 자기를 알아줄 수 있는, 적어도 자기가 하는 일이나 취향이 무시당하지 않고 용인될 수 있는 분위기, 그 속에서 소소하지만 자아를 견지할 수 있는 낙락한 정서를 회복하는 것이다.

'나를 알아봐주는 사람들 속에서 적어도 살아있다'라는 일종의 현존現存의 뿌듯함, 그것은 명예나 돈으로 쉽게 대체할 수 없는 고유한 기쁨이며 실존의 낙락한 숨통인 것이다. '내가 이렇게 살아가는구나'라는 새삼스러운 확인 속에는 돌멩이도 희미한 미소를 짓는다.

자살을 준비하는 사람들의 모임에서 문득 서로의 상처와 절망과 허무를 알아봐주는 사람이 싹트기 시작하는 경우가 있고 그런 상호 이해와 동정과 상련相憐이 번지고 자자해진다면 그 모임은 곧 애초의 취지를 뒤집는 새로운 모임으로 거듭날 수도 있다.

일생 직업과 취미와 취향을 같이하는 사람끼리의 모임은 번다한 말이 필요 없다. 이른바 수사적修辭的 꾸밈, 허황된 레토릭 rhetoric도 필요 없이 호탕한 진국들로 서로를 알아보는 일만 남는다. "너는 참말로 그런 사람이구나" 하고 그윽이 바라보는 순간

의 가만한 동조와 공감의 떨림, 그 낙락한 끌림으로 서로 종요로울[1] 존재일 따름이다. 이제까지의 주니가 든 일생과 일상의 곤궁은 계곡물에 스스럼없이 풀려나간다.

예인의 모임, 〈균와아집도〉

어느 날 조선의 내로라하는 화인들이 모였다. 그리고 그들을 잘 아는 지인知人과 문사가 모였다. 나이나 직업, 벼슬과 신분과 처지가 다 다르더라도 이 자리만큼은 개의치 않는다. 그걸 분별하는 마음은 어리석고 용렬할 따름이다. 조선이 아무리 사대부의 나라고 유교 신분제를 가진 나라라 하더라도 그 모임에서는 그런 용렬한 분별력이 힘을 잃는다. 풍류는 그런 것들을 품어 녹인다. 풍류는 품이 넓고 깊으며 인자하고 덕이 있다. 모임에 든 사람의 가난마저 불식시켜 넉넉하게 한다.

조선의 아집도雅集圖류나 승집도勝集圖 등속은 허심탄회한 속내의 교류와 친목이 가능한 일종의 풍류모임의 성격이 완연하다. 그럴 때 자연은 만남의 품을 내어준다. 새삼 풍광을 즐기고자 하니 강퍅한 삶의 굴헝[2]에 놓인 마음의 울혈도 이 순간만큼은 좁

---※---

1 종요롭다: 없어서는 안 될 정도로 매우 긴요하다.
2 굴헝: 구렁의 방언.

은 여울목을 벗어나 너른 강폭을 만난 물길처럼 늠늠해지기 마련이다. 그들은 서로의 친교를 통해 실존의 폭을 넓혔다.

표암豹菴 강세황姜世晃, 1713~1791은 잘 알다시피 심사정과 사이가 돈독했고 시인이자 화가였던 허필許佖, 1709~1768과의 관계도 돈후敦厚했다. 또 화가 최북과도 두루 친했고 단원檀園 김홍도金弘道, 1745~1806는 직접 가르쳤다.

이들은 모두 18세기 화단의 주역인데 이들이 한 화폭에 모여 야유회를 가졌다. 모두 제 예술에 대한 남다른 고집과 결기를 풀어놓고 자연에 의탁한 채 풍류로 능놀았다.

〈균와아집도筠窩雅集圖〉의 제일 안쪽에 책상에 기대 거문고를 타는 사람이 강세황이며 그 옆의 아이가 김덕형 그리고 탕건만 보이는 사람이 심사정이다. 망건 차림으로 바둑을 두는 사람은 최북이며, 담뱃대를 문 바둑 상대는 추계이다. 그리고 이들 옆에서 구경하는 사람은 강세황의 절친한 친구였던 허필이다. 허필의 호는 연객煙客이다. 담배를 어지간히 좋아했던 모양이니 용고뚜리³거나 철록어미⁴쯤의 구설이 붙지 않았나 모르겠다. 앞쪽에 안석에 비스듬히 기댄 사람은 균와申光翼, 1746~?이며 그 옆에서 퉁소를 부는 소년이 바로 19세의 김홍도이다. 이 그림 속에서 스승과 제자는 거문고와 퉁소를 병주倂奏한다.

---*---

3 용고뚜리: 지나치게 담배를 많이 피우는 사람을 놀림조로 이르는 말.
4 철록어미: 담배를 쉬지 않고 늘 피우는 사람을 놀림조로 이르는 말.

모임을
즐기는 마음

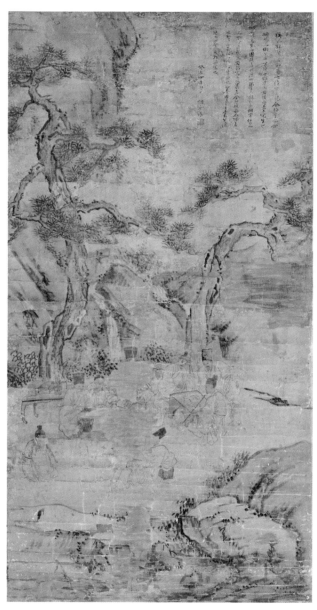

강세황·김홍도·심사정·최북, 〈균와아집도〉,
지본 담채, 59.8×112.5cm, 국립중앙박물관.

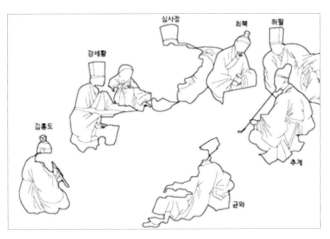

〈균와아집도〉 인물.

　그림이 그려진 때는 1763년으로 안산에 자리한 균와의 집 근
동의 수려한 계곡을 배경으로 아집雅集의 정취와 구도를 잡았다.
산수와 예인이 모여 자유롭게 펼치고 둘러앉았으니 그것은 천복
天福의 일종이다.

　강세황이 전체의 구도를 잡고 소나무와 돌은 심사정이 그렸고
채색은 최북이 했으며 인물은 김홍도가 그렸다. 당시 강세황은
51살이었고 심사정은 58살, 최북은 52살 그리고 김홍도는 19살
이었다. 수재들의 조화는 굳이 철저한 기획이 없더라도 그들만의
눈썰미와 흥취, 노련함이 어울려 화폭을 이루는 데 서로 버성김[5]
이 없고 능노는 정경이 여유롭다. 이런 내로라하는 주역들이 한

──────※──────
5 버성기다: 벌어져서 틈이 있다. 두 사람의 사이가 탐탁하지 아니하다.

화면에 능노는 장면이 화폭에 담기고 그 화폭 속의 화인들이 직접 자신의 풍류를 분담하여 그린 예는 극히 희소한 예이다.

〈균와아집도〉는 당대 조선의 내로라하는 화인과 애호가가 거느린 풍류의 호탕함과 유유자적을 실감케 하는 모임이다. 조선이라는 유교적 체제의 허울을 마음으론 간단히 벗어던진 듯 마음만은 호젓하고 낙락하다.

인물들이 자신의 그림 속으로 스스로 걸어 들어가 앉아 저 하고 싶은 대로 산간의 송뢰松籟에 젖어 그림의 대상이 이젠 그들 자신임을 자처하는 풍속화의 주인공이 되었다. 강세황이 있고 김홍도가 있고 최북이 있다. 그들과 교류하는 여항시인과 중인中人의 지인이 또 벌려있다.

시흥이 번지는 모임, 〈송석원시사야연도〉

그윽한 정취는 달과 숲과 으늑한 숲 그늘의 호젓한 자리가 마련해주었다. 벼슬이 떨어졌어도 이런 자리에서라면 큰 낙망과 설움이 주변 계곡물 소리에 호주머니를 털렸을 법하다. 여기 세상의 근심과 시름을 한 팔 놓아버린 모임이 소슬하다.

〈송석원시사야연도松石園詩社夜宴圖〉의 왼쪽 상단의 '단원'檀園이라는 관서 아래의 도서는 주문방인朱文方印 '홍도'弘道와 백문방인白文方印 '사능'士能이다. 그 오른쪽에 마성린馬聖麟이 1797년에

김홍도, 〈송석원시사야연도〉, 지본 수묵, 31.8×25.6cm, 개인.

추서追書한 화제 머리에 찍은 백문타원인白文楕圓印은 '유예'游藝: 예술에 노닌다이고 아래는 백문방인 '마 씨'馬氏와 주문방인 '경의'景義이다.

6월 더위 찌는 밤에 구름과 달이 아스라하니, 붓끝의 조화가 사람을 놀라게 해 아찔하게 하는구나. 미산옹.

마성린의 제시題詩가 송석원松石園에서의 야회夜會가 시흥詩興의 몰입과 교류의 즐거움, 주변 분위기가 얼마나 정감어리고 새뜻한가를 보여준다. "붓끝의 조화가 사람을 놀라게 해 아찔하게

하는"정도라면 둘러앉은 시사 동인同人들이 각자 시의 흥취가 어땠는가를 실감하게 한다. '심취'心醉라는 말이 여기 어려서 주변으로 흘러가는 계곡물조차 한밤의 위항시인들의 목소리에 귀를 모으느라 잔망스런 물소리마저 숨죽였을지 모른다.

송석원의 야회는 모임의 정경을 바라보는 화인의 시점視點이 그윽하고 훤칠하다. 소슬한 달이 있기는 하지만 왠지 모를 어둑한 시간적 배경과 성기지만 숲이라는 상대적으로 으늑한 기미가 장소의 제약을 일거에 걷어치운 것이 바로 그림의 시점이니, 마치 달을 무릎 아래 두고 밤의 시사詩社를 내려다보는 마음에 거리낌이 없다. 이는 주변에 높은 언덕이나 산마루가 없는 곳에서 내려다본 듯하니 김홍도가 마음에 미리 이런 시를 위한 야회의 정경을 그려낼 만한 방안으로 허공중에서 내려다본 부감법을 썼으리라.

김홍도의 천재성이 이런 대목에서 드러난다. 밤의 시 모임을 달마저 아래 두고 공중에서 그윽이 내려다보는 심정이 그의 가슴에 오롯했을 것이다. 달보다 높은 위치에서 내려다봤으니, 저 지하 동굴인들 심원深遠처럼 못 볼 리가 없다.

작품의 소재는 당시 중인의 문학운동을 주도하던 송석원시사松石園詩社의 한여름 모임으로 한낮의 찌는 듯한 더위를 피해 천수경千壽慶, ?~1818의 집 송석원에 모인 장면이다.

천수경과 송석원에 대하여는 조희룡이 엮은 야담집인《호산외사壺山外史》의 기록에서 보듯, 그는 자를 군선君善이라 했고 집

은 가난하나 독서를 즐겼으며, 특히 시에 재주가 있어 옥류천 위에 초가집을 짓고 스스로 호를 지어 '송석도인'松石道人이라고 했다. 그의 집이 송석원松石園인데 여기 중인 계급의 시인들이 모여들었다.

정조 10년1786 7월 천수경은 송석원이 있는 옥계, 즉 옥류동에서 같은 중인中人 계층인 차좌일車佐一, 장혼張混, 조수삼趙秀三, 박윤묵朴允默, 김낙서金洛瑞 등 13명의 시인과 함께 시사를 맺었다. 이 시사는 장안의 이목을 끌었다. 문사들이 초청받지 못하면 부끄럽게 여겼다고 한다. 한 몫 끼고 싶은 마음이 드는 모임이라면 실제 모임에 끼지 못했어도 마음은 이미 들러리를 서는 것이 인지상정이지 싶다.

바로 이 시사를 '송석원시사'라 불렀는데 이들이 모인 곳이 인왕산 아래 서촌西村의 옥류동玉流洞이었으므로 옥계시사玉溪詩社, 서원시사西園詩社 또는 서사西社라는 별칭으로 불렸다. 송석원에는 뜻있는 선비도 들러 청한清閑의 시간을 즐겼는데 이 가운데에는 고종이 왕으로 즉위하기 전 흥선군興宣君 석파石坡 이하응李昰應, 1820~1898도 참여했다고 한다.

송석원의 시사는 한 달에 한 번씩 모였고 그때마다 제목을 달리하며 시를 지었다. 주로 정월 대보름, 삼짇날, 초파일, 단오, 유두6월 보름, 칠석, 중양절9월 9일, 오일午日, 동지, 섣달그믐에 모여 시정詩情을 나눴다. 자연과 사람이 함께 어울리는 곳에서 마음은 전에 없는 심정으로 자신을 북돋우니 삶의 울적함이 소슬하게

풀리는 게 모임의 큰 즐거움이다.

승문원承文院의 서리胥吏를 지낸 마성린은 재산이 넉넉하여 위항委巷시인의 후원자를 자처했다. 그의 주모가 아니었다면 이런 그림도 없었을 것이다.

한 사람의 후원자의 넉넉한 뒷배로 이뤄진 위항시인의 모임은 당대의 문학적 결과를 다양하고 웅숭깊게 했다. 양반 사대부 중심의 문학이 상투적 수사와 관념적 유교세계의 이상만을 추수追隨할 때, 위항인의 시를 위한 밤 모임은 새로운 세계의 은밀한 틈입闖入과 나름의 혁신적인 시대정신의 반영을 부추겼을 것이다.

누정의 모임, 〈누각아집도〉

자기 혼자만의 세계에 집착하고 주변을 폄하하는 것도 아집我執이고 여럿이 모여 옥생각6을 풀고 서로의 생각과 심정을 나누는 것도 아집雅集이다. 앞선 아집은 자기만의 이기에 빠져 옥생각으로 편벽될 수 있으나 뒤의 아집은 모인 마음이 너나들이 번지고 그윽해져 하나의 낙락한 세상을 구성하는 인간이 된다.

아집도류의 그림은 이런 청아한 자연과 더불어 모인 것만으로

---※---

6 옥생각하다: 생각을 옹졸하게 하다.
 잘못 생각하여 공연히 자기에게 해롭게만 받아들이다.

갈등의 존재를 화해와 해학의 존재로 갈 바탕을 마련했다. 사치스런 모임이 아니라 자연과 더불어 시흥에 능노는 모임으로 낙락했다. 요즘의 자연과 조선시대의 자연이 다를 수 있으나 자연에 깃들어 노니는 사람은 일상의 잇속에 빠진 사람의 심정과는 좀더 다른 마음의 결을 갖게 된다. 그것이 주변의 소박한 자연과 정취를 즐기는 데서 생겨난다.

일찍이 송나라의 곽희는 《임천고치林泉高致》에서 산수에 대한 식견을 드러내면서 이런 말을 했다.

산은 물로써 혈맥을 삼고, 덮여있는 초목으로 모발을 삼으며, 안개와 구름으로써 신채(神彩)를 삼는다. 그러므로 산은 물을 얻어야 활기가 있고, 초목을 얻어야 화려해지며, 안개와 구름을 얻어야 빼어나게 고와진다. 물은 산을 얼굴로 삼고, 정자를 얼굴에서 제일 비중이 큰 눈썹과 눈으로 삼고, 고기 잡고 낚시하는 광경을 그 정신으로 삼는다. 그러므로 물은 산을 얻어야 아름다워지고, 정자를 얻어야 명쾌해지며, 고기 잡고 낚시하는 광경을 얻어야 정신이 넓게 퍼져 환해진다. 이것이 산과 물을 회화에서 포치(布置), 즉 배치하는 양상이다.

즉, 누정樓亭은 산수를 바라보는 눈에 해당하니 누정을 거창하게 짓는 것보다는 누정이 어디에 그윽하고 훤칠하게 놓이느냐의 배치에 더 마음을 썼다.

이인문, 〈누각아집도〉, 지본 담채, 57.7×86.3cm, 국립중앙박물관.

이인문의 〈누각아집도樓閣雅集圖〉에서도 누각을 가운데 포치하는 대담한 구도, 즉 경물의 포치에 나름의 신선한 과감함을 보였다. 산수에서 누정을 한가운데 놓는 경우는 드문데 〈누각아집도〉는 모임이 갖는 즐거움에 초점을 맞추다 보니 산수는 짐짓 조연으로 물러나 누각을 도와주듯 에워쌌다. 그러다보니 주변의 계곡이나 바위, 나무와 기암절벽이 오히려 모임으로 흥성해진 누각을 구경하는 느낌이다.

누각이 산수의 눈썹이나 눈이라는 곽희의 말도 일리가 있지만 어쩌면 자연과 인간이 서로를 너나들이 바라보고 즐기는 바가 있다면 더할 나위 없는 물아일체의 경지가 아닐 수 없다.

청량한 계곡 옆에 너겁[7]이 드러난 소나무가 여기서부터 누각의 마당이라는 듯 꼿꼿이 섰다. 계곡에 놓인 크고 작은 바위는 징검돌 노릇을 하는 듯하다. 누각의 모임은 이미 시작한 듯한데 아직 계곡 이편 소나무 밑을 지나는 이도 있고 얕은 계곡물을 바지를 걷고 건너오는 이도 있다. 솔바람과 계곡물 소리는 자연이 주는 음악이니 수고롭게 켜는 인간의 음악이 무색할 지경이다. 흰 물살과 푸른 솔빛과 담담한 바위 빛깔, 이끼 오른 푸른빛이 소리의 배경이니 이마저도 가만한 흥취의 여운이라 할 만하다.

누각 뒤편에 기립한 큰 바위들은 마치 병풍 같아서 위용이 있

7 너겁: 괸 물에 함께 몰려 뜬 지푸라기, 티끌 따위의 검불.
또는 덕지덕지 앉은 때. 물가에 흙이 패어 드러난 풀이나 나무뿌리.

으면서도 안온한 가리개의 역할마저 담당할 듯하다. 이런 늠늠하고 그윽한 풍광 속에서는 여느 때의 무심한 말조차도 그윽한 깊이를 가질 만하다.

이인문의 〈누각아집도〉는 누각에 모인 사람의 면면을 화제로 언급했으니 그들은 아직도 솔바람 소리, 계곡물 소리가 갈마드는 청량한 계곡에서 아직 모임을 갖고 있다. 그림은 멈춘 한 장면이 아니라 살아있음의 인상적 채집으로 영원에 가까이 가져다놓은 마련이다.

몇 그루 늙은 소나무 사이로 물이 흘러가나니
골짜기 가득 푸르고 상쾌한 바람이 이네.
궁연한 창가 구름안개 영롱한 그 사이에
책상을 의지해서 두루마리를 펴는 자는 도인(道人)이고
그림을 잡고 무엇인가를 골똘히 보는 자는 수월(水月)이요,
거문고를 내려놓고 난간에 기대앉은 이는 주경(周卿)이고
의자 위에 걸터앉아 길게 시를 읊는 자는 영수(穎叟)이니.
이 네 사람은 가히 칠현에 견줄 만하네.
그런데 문득 시냇가 이끼 서린 길을 담소하며 나란히 걸어오는 이 누구인가?
그도 호걸의 기상을 지녔으리라.
때는 경진(庚辰)년 청화월(淸和月)에 수월은 보고 영수는 증명하고 주경은 평하고 도인 칠십육 세에 그리다.

여름 복날의 모임, 〈현정승집도〉

강세황의 〈현정승집도玄亭勝集圖〉에는 현정玄亭이 장소로 자리 잡는다. 그러나 여기서는 현정이 구체적으로 어떤 장소인지에 대한 회화적 표현이 단절되었다. 다만 강세황이 여러 문인과 노닐었던 안산의 청문당과 일정한 연관이 있는 근동近東이리라 짐작할 뿐이다. 거기서의 여름 모임은 강세황이 당시 두루마리 그림에 붙인 시 한 편에 아주 감각적인 인상으로 훤칠하게 드러났다.

탁 트인 산 위 누각엔 술잔이 널렸고
졸졸 흐르는 시내가 난간까지 닿았네.
거문고 가락 바람 부는 소나무 사이로 아득히 퍼지고
바둑돌 맑은 날에 우박 치듯 그 소리 차갑구나.
내키는 대로 시를 읊조리며 다투어 화답을 재촉하고
자세히 그림으로 옮겨 자랑스레 돌려보네.
촛불을 쥐고 흠뻑 취하는 것 사양하지 말게나
모름지기 흐르는 세월 짧음을 아쉬워해야 하나니.
敞豁山樓列罍盤 淙潺石磵遠闌干
風松琴曲悠揚遠 晴雹棋聲剝啄寒
狂詠篇章爭屬和 細移圖畫侈傳看
莫辭秉燭千塲醉 須惜流光一指彈

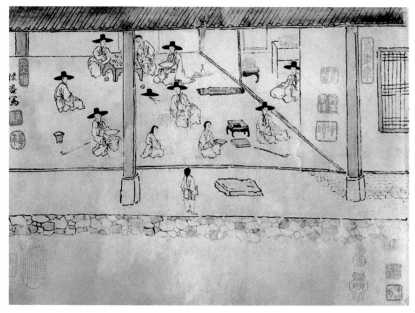

강세황, 〈현정승집도〉, 지본 수묵, 212.3 × 34.9cm, 개인.

거문고 소리는 솔바람 소리에 갈마들어 아득히 번지고 맑은
바둑돌 놓는 소리는 우박 치듯 소리가 차디차다니, 그 감각적 표
현은 가히 일상의 답답함, 주니가 든 시간의 가죽을 확 벗겨버리
는 청신한 감각과 쾌감이 솟구쳤겠다.

얽매이지 않고 각자 혹은 서로 대하여 노니는 것은 예나 지금
이나 다름이 없다. 그럼에도 저 능노는 바탕에서는 자연을 품는
소슬한 자격이 저마다 세속의 처지를 개탄하지 않는다. 오늘은
저만치 노니는가. 오늘은 저만치 자신이 처한 얽매임의 허리띠
를 잠시 풀고 다시 저만치 자유로운 호방함이 도도한가.

그러나 그런 야회의 정취는 그림 속의 자연에서 호방하게 드러나지 않고 오히려 거나한 술과 개고기를 통한 복달임[8] 후의 모습이 여실하다. 그림에는 현정에서의 복달임이 끝난 후 청문당에 모여 저마다 이른바 2차에 해당하는 여흥과 휴식에 젖는 모습이 드러난다. 청문당에서의 느슨한 풍류와 휴식 그리고 담소의 정경은 표암의 그림에 대해 기문記文을 쓴 유경종의 꼼꼼한 후일담에서 도드라진다.

복날에는 모여 개를 잡아먹는 게 풍속이다. 정묘년(1747) 6월 1일은 초복이었다. 이날 마침 일이 있어 다음 날로 미루어 현곡의 청문당에서 복달임을 했다. 술이 거나해지자 광지(光之, 강세황)에게 그림을 그리도록 부탁하여 뒷날의 볼거리로 삼고자 했다.
모인 사람은 모두 11명이었다. 방안에 앉은 사람이 덕조[德祖, 유경종(柳慶種)], 문밖에 책을 들고 마주 앉은 사람이 유수[有受, 유경용(柳慶容)], 가운데 앉은 사람이 광지, 옆에 앉아서 부채를 부치는 사람이 공명[公明, 유경농(柳慶農)], 마루 북쪽에서 바둑을 두는 사람이 순호[醇乎, 박도맹(朴道孟)], 갓을 벗은 채 머리를 드러내고 대국하는 사람이 박성망(朴聖望), 그 옆에 앉은 사람이 강우(姜佑), 맨발인 사람이 중목(仲牧)이다.
관례를 하지 않은 젊은이는 두 사람인데 책을 읽는 자가 경집[慶集,

———✳———
8 복달임: 복이 들어 더운 철.

강흔(姜俒)], 부채를 부치는 자가 산악[山岳, 유성(柳煋)]이다. 대청마루 아래에 서서 대기하는 자는 심부름꾼 귀남(貴男)이다.

이때 장맛비가 막 걷히자 초여름 매미 소리가 흘렀다. 거문고와 노랫소리가 번갈아 이는 가운데, 술 마시고 시 읊조리며 피곤함을 잊고 즐거움을 만끽했다. 그림이 완성되자 유경종이 기문을 짓고 다들 각각 시를 지어 그 아래에 붙였다.

― 유경종, 〈현정승집도〉에 붙인 기문

모임을 가진 사람들은 음주와 복달임 후에 각자 성정과 취미나 취향에 맞게 혼자 혹은 상대를 마주하여 여흥을 즐기고 나눴다. 그리고 그런 모임의 흥취를 시문詩文으로 지어 표암의 그림에 붙였다는 거개의 내용이다.

그리고 앞서의 〈균와아집도〉와 같이 그림 속 등장하는 사람을 일일이 실명을 구별해놓았다. 그들은 모두 흔쾌하고 여흥에 젖은 존재로 당대의 시대적 피곤과 스트레스를 풀어헤칠 줄 아는 주로 소론 계열의 남인南人이었다. 당대 주류 세력으로부터 소외된 이들이 견지할 수 있는 이런 모임은 정치적 색깔을 탈색한 채 삶 그 자체의 여유를 환기하듯 불러들였던 것이다.

혼자만의 모임은 여간해서는 즐거움을 숨아내기가 어렵다. 왜냐면 혼자만의 풍류는 그에 앞서 절대적 고독과 먼저 마주해야 하기 때문이다. 그러나 조금은 낯선 이들끼리라도 여럿이 됨은 얼마 안 있어 서로의 마음이 트여 흥겨움과 새뜻한 개성이 교류

할 반가움을 얼러내고 그 분위기에 능놀 수 있다.

장수의 정자 풍류, 〈석천한유도〉

불염재不染齋 김희겸金喜謙이 그린 〈석천한유도石泉閒遊圖〉의 주인공이자 무반武班인 석천石泉 전일상田日祥, 1700~1753의 풍류는 호젓하고 귀족적이고 때로 난만하기까지 하다. 당대 사회의 넉넉한 자의 풍류는 주변을 능란하게 부리는 여유와 멋이 있으니, 정자 난간에 기댄 양반의 오른손 위에 얹힌 매는 짐짓 고개를 틀어 주인의 명령이 다시 떨어질 때를 고대하는 눈치다. 무반 장수의 상징인 검劍과 매鷹, 백마白馬는 당대 성공한 양반의 의당한 일상적 취향을 드러내는 데 거리낌이 없다.

얼룩빼기 백마를 씻기는 마부의 낯빛과 몸짓은 우락부락하면서도 묵묵하고 성실하다. 수박화채를 쟁반에 받친 채 누각에 오르려는 시종과 마침 술이 떨어졌는지 술병을 들고 정자 계단을 내려오는 기생의 눈길이 잠시 마주치며 멈췄다.

정자 주변의 두 마리 개는 성정이 제각각이다. 하나는 주인장을 바라며 골똘히 뭔가를 기다리는 눈치고 한 마리는 계단 주변에서 오가는 사람에게 설레발을 치듯 반기며 또 뭔가를 타낼 심산도 없지 않다. 가만히 손짓만 해도 반갑다고 앞발을 들어 올려 사람의 무릎 위에 손처럼 내밀어 닿을 듯하다. 붙임성이 좋은 개

김희겸, 〈석천한유도〉, 견본 담채, 82.5×119.5cm, 홍주성역사관.

와 집중하듯 기다릴 줄 아는 개도 한 점 곁두리[9] 던져질 때를 바라며 누각을 향했다.

지붕은 다 드러나지 않은 채 수령이 꽤 되는 버드나무 가지가 늘씬하게 비키듯 바람에 날린다. 버드나무 청처짐한[10] 가지 끝은 세마洗馬의 모습으로 자연스레 눈길이 쏠리게 한다. 누각의 지붕은 처진 버드나무 줄기 잎으로 가려졌고 몰골법[11]으로 그려진 오동나무 가지는 새삼 관심을 보이듯 모가지를 허공에 늘여 빼는 인상이다.

나무와 언덕에 드문드문 청록의 태점苔點을 찍고 기둥에 약하게 음영을 넣어 화원 특유의 채색 화풍이 엿보인다. 그런데 무인 양반인 전일상의 얼굴 표현을 보면, 초상화의 기법이 적용된 것이 자못 인상적이다. 육리문과 수염을 정밀하게 표현하고 연갈색으로 살빛을 드러냈다. 옷의 의습선은 정두서미묘[12]의 기법으로 그려냈다. 웃옷인 마고자에는 문양을 섬세하게 되살려냈다. 풍속화에 든 초상화의 기법이 김희겸의 역량에 힘입어 발휘된 듯싶다. 그런데 기생을 표현하는 데는 풍속화의 기법으로 간략하게 얼굴의 인상적인 윤곽만을 선묘하는 유사묘游絲描 계통을

---※---

9 곁두리: 농사꾼이나 일꾼이 끼니 외에 참참이 먹는 음식.
10 청처짐하다: 아래쪽으로 좀 처진 듯하다.
 동작이나 상태가 바짝 조이는 맛이 없이 조금 느슨하다.
11 몰골법(沒骨法): 동양화에서 윤곽선을 그리지
 않고 먹이나 물감을 찍어서 한 붓에 그리는 화법.
12 정두서미묘(丁頭鼠尾描): 인물화에서 의문(衣文)을 표현하는 기법.

써서 화가가 집중하는 인물의 차이를 대비적으로 보여주었다.

　한 사람의 양반을 위한 모임인 듯하고 여러 기생이 풍악을 얼러내니 마초적인 남성이라면 저런 호시절의 구현이 옛일이 아니라 현실이기를 은근히 바랄 만도 하다. 충직한 무인武人으로서의 소임을 다한 뒤의 노고를 푸는 여가이자 풍류이니 기득권의 사치와는 다른 맥락이 아닐까 싶다.

　험상궂고 어딘가 우락부락해 보이는 마부와 비교해 얼룩무늬가 있는 흰 말은 꽤나 튼실하여 품종이 꽤나 좋아 보인다. 암팡지게 도드라진 엉덩이 살은 또 하나의 언덕이나 둔덕처럼 계곡물을 끼었으면 물줄기가 물방울 지며 주렴처럼 흐를 것만 같다.

풍류의 외도

/

풍류를
살겠다는
마음

/

일상에 퍼지는 넉넉한 파문

풍류의 넉넉한 나눔의 정신과 자유의지는 현실과 괴리된 것이 아니라
강퍅하고 이해타산에 젖은 현실의 궁핍을 타개하는
도가의 관념이자 실천적 경지다.

풍류를 살겠다구요, 〈어초문답도〉

　풍류를 오늘의 도시적 자본주의적 삶과 연결시킬 수 있을까.
생활풍수가 있듯이 생활풍류生活風流도 있다고 여겨진다. 조상의
삶 일면을 보면 풍류가 꼭 돈을 가지고 누리는 사치나 기호嗜好
였던 것은 아니다. 오늘의 일류 졸부나 비뚤어진 상류층의 물질
적 호사가 진정한 풍류가 아니듯이 말이다. 풍류에 대한 오해는
천민자본주의와 결탁한 물신주의物神主義의 맹목이 낳은 우매한
생각에 따른 것이다.
　〈탁족도濯足圖〉를 보라. 옛날처럼 맑은 산수풍광과 거기에 따
른 천혜자연의 조건이 감소된 것은 사실이다. 그러나 하다못해
세숫대야에 찬물을 받아놓고 발을 담그고 해묵은 책을 뒤적이거
나 발 씻고 남은 허드렛물로 화분에 나비물[1]을 주는 것도 소소한

1 나비물: 옆으로 좍 퍼지게 끼얹는 물.

풍류의 여줄가리다. 이것은 지극히 소박하지만 누구나 다 아는 생활풍류다.

〈어초문답도漁樵問答圖〉에 이르러서 가공할 허무맹랑한 세상에서 신선은 현실의 남루 곁에 가난을 즐기는 소박한 삶의 처지를 앞세운다. 그것이 고기 낚는 어부와 나무꾼 초부樵夫의 등장이다. 이들은 무지렁이 농투성이처럼 보일지 모르지만 현학衒學을 벼슬로 바꾸고 벼슬을 재물과 명예와 권력을 바꿔 사는 당대 상류층의 이기심을 벗어던진 자연의 존재로서의 은인자중隱忍自重하고 안빈낙도安貧樂道하는 선비에 가깝다.

소식蘇軾, 1037~1101의 《전적벽부前赤壁賦》에는 익지益之 이명욱李明郁의 유일한 작품인 〈어초문답도〉가 지닌 명징하고 소탈하며 고졸한 삶의 자세가 어떤 세계관을 바탕에서 우러났는가를 가늠하게 하는 구절이 실렸다. 가죽신을 신은 나무꾼과 맨발인 낚시꾼의 조우는 산수자연에 깃들어 사는 삶이 사람의 마음을 어지럽히지 않고 자연과 연계된 인간본성의 선량함과 천진무구에 이웃하는 삶의 방편임을 구체적으로 시사한다.

하물며 나와 그대는 강가에서 어부와 초부 노릇을 하며
물고기나 새우를 짝하고 사슴들과 벗함이라.
일엽편주에 몸을 담아
바가지 술잔을 들어 서로 권하며
하루살이같이 천지간에 기탁하니

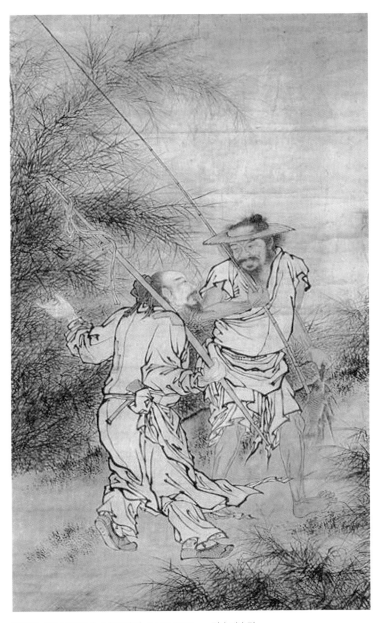

이명욱, 〈어초문답도〉, 지본 담채, 94.3×173cm, 간송미술관.

풍류를
살겠다는 마음

바로 그 아주 작음이 푸른 바다의 한 톨 좁쌀이라.

실로 우리 삶이 잠깐임을 슬퍼하고

장강의 무궁함을 부러워하도다.

侶魚蝦而友麋鹿 駕一葉之扁舟 擧匏尊以相屬 寄蜉蝣於天地

渺滄海之一粟 哀吾生之須臾 羨長江之無窮

소식은 송나라 때부터 어부와 초부가 속세를 피해 고상한 대
화를 하는 은자의 대명사로 떠오른 듯하다. 자연에 묻혀 사는 것
은 단순한 도피가 아니라 자연의 순리와 정서와 정신을 본받아
살고 싶은 풍류적 발원이다.

이명욱의 작품은 도화서 화원임에도 〈어초문답도〉가 유일하
다. 나무꾼과 낚시꾼의 옷 주름은 섬세하면서 힘찬 필치가 느껴
지고 두 인물의 얼굴은 여느 풍속화의 간략한 얼굴 표현과는 달
리 세세하고 치밀하여 표정뿐 아니라 소탈한 대화가 서걱대는
갈대바람에 실려 귓가에 들릴 듯하다. 정밀한 얼굴 묘사는 초상
화의 기법을 빌린 듯하다.

《열성어제列聖御製》에 의하면 숙종肅宗, 1661~1720은 이명욱을
매우 아껴 '이명욱'과 '속허주필의'續虛舟筆意라는 낙관落款을 하사
했으며 그 후 '속악치생필의'續樂癡生筆意라는 낙관도 내려주려 했
으나 그가 세상을 등지는 바람에 이루지 못했다고 한다. 낙치생
樂痴生은 1645년 조선에 사신으로 왔던 명나라 화가 맹영광孟永光
의 호로 그가 말년에 맹영광의 영향을 받았다는 것을 보여준다.

또 이명욱의 생전에 임금이 하사한 낙관의 '허주'盧舟는 여러 장르 그림에 능했던 화가 이징李澄을 일컫는다. 이처럼 임금의 총애와 당대 유명한 화원들의 영향 속에 자신만의 산수나 인물을 그렸을 이명욱의 그림을 더 볼 수 없음이 아쉽다.

그럼에도 〈어초문답도〉의 생생하고 정밀한 선묘와 색채는 도가적 삶이나 풍류의 세계가 허무맹랑한 기행奇行에 잠식된 것이 아니라 주어진 주변 자연 속에 깃들어 세속을 즐기는 소박함과 다르지 않음을 보여준다. 허리춤에 손도끼를 찬 나무꾼의 끈이 묶인 장대와 한손에 잡은 고기를 들고 오른쪽 어깨에 낚싯대를 걸친 두 사람은 오늘의 사람과 오늘의 삶에도 옮아올 여력이 있다.

풍류는 부자가 하는 것이 아니라 오히려 가난의 오지랖을 넓히고 웅숭깊어지려는 마음에 깃는다. 자연은 인간의 시대나 문명에 딴지를 걸지 않는다. 그래서 우리는 이런 청수한 그림 속의 자연과 풍류를 다시 현실로 번져낼 여유와 정신의 요량을 기대할 수 있다.

타임머신 두꺼비, 〈기섬도〉

　신묘한 기운이 홀연히 흘러나와 번지는 두꺼비의 입김을 보며 두꺼비 등짝을 올라탄 신선은 유해劉海다. 〈기섬도騎蟾圖〉는 수묵의 농담濃淡 조절과 간일한 필선으로 큰 두꺼비와 신선 유해 그리고 주변의 경물이 자연스레 갈마들었다. 방일放逸한 발묵潑墨의 흐름은 신선 유해와 세 발 달린 두꺼비의 경계를 있는 듯 없는 듯 하나로 엮어주는 작반²의 심경만 같다. 하필이면 수많은 탈것 중에 게으르고 징그럽고 투박한 굼뜬 두꺼비를 탄 것이 이상할지도 모른다. 신화에 대한 해설은 이런 일반인의 관념을 훌쩍 뛰어넘는다.

　유해의 본명은 유조劉操다. 그는 평소 황로黃老: 도교의 학문을 좋아하기는 했다. 그가 처음부터 신선의 그윽한 경지를 체득하여 세상을 주유했던 인물은 아니었나 보다. 종리권鍾離權이란 신선을 만나기 전까지 그는 후량後梁의 재상이었다.

　중국의 5대 혼란기에 후량의 재상으로 요직에서 승승장구하던 어느 날, 정양자正陽子라는 호를 쓰기도 하는 종리권이 동전 위에 계란 10개를 쌓아놓은 탑을 그에게 보여주었다. 많은 녹봉祿俸을 받는 재상으로서 우환과 정적의 시기를 무릅쓰고 사는 것은 금전 위에 쌓은 계란보다 위태롭기 그지없다는 암시였다. 유

---※---

2 작반(作伴): 동행자나 동무로 삼음.

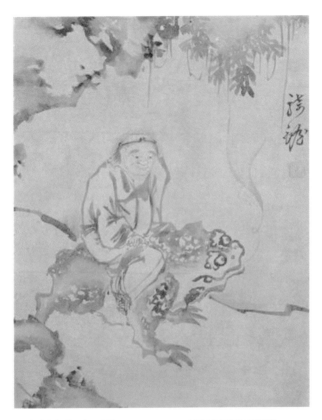

이정, 〈기섬도〉, 지본 수묵, 23.9×30.3cm, 이화여자대학교박물관.

조는 재상의 벼슬을 버리고 두꺼비를 타고 다니며 간난고초를 겪는 사람에게 자신의 재산을 나누어주었다 한다. 그래서 두꺼비는 재복의 상징으로 비춰졌다.

'거지발싸개 같다'는 말이 있다. 하지만 그림의 제목으로 보면 선인仙人은 그런 거지발싸개도 없는 맨발이다. 누가 봐도 반 미친 거지요, 요즘으로 치면 행색이 추레하기 그지없는 술에 찌든 만

풍류를
살겠다는 마음

넌 노숙자 풍風이다.

거칠고 탁한 갈필渴筆로 그린 듯한 필선도 칙칙하긴 마찬가지다. 그런데 이것은 붓으로 그린 것이 아니라 지두화指頭畵, 손가락에 먹을 묻혀 그린 것이다. 섬세한 필모筆毛 대신 손가락 끝으로 이만큼 그려냈다는 사실이 놀랍다. 거칠어도 거지 신선의 호탕하고 거리낌 없는 무애無碍의 몸짓이 가감 없이 드러나고 거기에 호응하듯 선인의 엽전꾸러미 줄에 환호작약하듯 반응하는 삼족섬三足蟾, 즉 세 발 달린 두꺼비 또한 기이하긴 마찬가지다.

신선도 맨발이요 세 발 달린 두꺼비도 맨발이다. 그런데 이 모자라는 세 발 두꺼비가 보통 두꺼비가 아니다. 내가 만난 자연의 두꺼비는 유해가 만나기 전의 두꺼비와 같았을 것이다.

아둔한 저희라서 침묵의 소관이라니
읽히는 게 없다니.
아니다
더듬어보라!
지옥의 소름을 끌어다
몸에 두른
점자(點字)를!

— 유종인, 〈두꺼비〉

내가 만난 두꺼비는 모두가 게으르고 굼뜨고 무뚝뚝하고 골을

잘 내는 현생의 두꺼비였다. 그런데도 이런 두꺼비를 마주치는 날의 산길은 호젓하고 적막 속에 즐겁다. 왜냐면 저 도시의 사람한테서는 여간해서 볼 수 없는 느긋함과 소박한 게으름, 낙락한 기다림이 있어 보이기 때문이다. 정말 두꺼비가 그런 속성을 지닌 숨탄것인가 하는 것은 그리 중요하지 않다. 그렇게 보면 그렇게 보이고 그렇게 보이면 마음이 새삼 느껍고 즐거운 마련이 조금씩 생기기 때문이다.

그렇듯 옛날 중국의 유조도 출세하여 관직은 높았지만 세계관이 특별한 사람은 아니었던가 보다. 재상이라는 높은 관직과 넉넉한 살림살이, 당장은 우환憂患이 없는 형편이었을 텐데도 선인 종리권이 어느 날 찾아와 '엽전 위에 달걀 세우기'라는 누란累卵 퍼포먼스를 보여주기 전까지는 그도 인생의 덧없음을 남의 것으로 받아들였을 것이다.

그러나 누구보다도 직관적으로 이런 삶의 허망함을 깨우쳤기에 혼자만의 삶이 아닌 더불어 사는 삶의 행복을 드디어 발견했던 것이다. 행색이 추레하고 몸짓이 반미치광이로 보일지언정 유해의 가슴에는 가난이 아닌 소박과 천진의 기쁨이 새록새록 했을 것이다. 맨발의 추레한 행색임에도 기쁨의 원천을 재물에 두지 않고 살 수 있는 것은 범박한 방편이지만 나눔에 있다. 유해의 나눔은 상실喪失이 아닌 공유共有다.

중국이나 조선, 일본에서 이 유해설화를 바탕으로 집 안에 기섬도騎蟾圖를 걸어두는 것은 복락과 재물이 '은성하라'는 기복의

뜻이 완연하다.

세 발 달린 두꺼비, 〈하마선인도〉

심사정의 〈하마선인도蝦蟆仙人圖〉는 풍류가 현실과 동떨어져 외딴 사상에 몰입된 기인奇人이나 편벽된 사람만 현실괴리가 아님을 설화적 기원을 통해 떠올리게 한다. 자신의 물질과 명예, 가족마저 내던진다는 것은 시공간을 넘나들며 어디든지 데려다준다는 세 발 달린 두꺼비의 신통력과 자유의 존재가 된다는 것을 의미한다. 이렇듯 풍류의 넉넉한 나눔의 정신과 자유의지는 현실과 괴리된 것이 아니라 강퍅하고 이해타산에 젖은 현실의 궁핍을 타개하는 도가道家의 관념이자 실천적 경지다.

장자가 말한 '여물위춘與物爲春'은 이런 서슴없는 나눔, 즉 물질의 베풂을 통해 진정한 봄이 이루어진다 한다. 그렇지 않다면 겉만 봄이 온 세상, 즉 '춘래불사춘'春來不似春이 되고 만다. 풍류는 마음의 봄을 열고자 한다. 크고 거창한 나눔만이 나눔은 아니다. 나누고자 하는 데서 화락한 봄이 풀린다.

내가 시장이나 야산에서 본 네 발 두꺼비는 등짝에 옴처럼 돌기가 자자하고 거무튀튀한 빛깔에 무뚝뚝한 성깔의 세련되지 못한 야생의 두꺼비가 전부였다. 그런데 유해 곁에서 한 발로 땅을 딛고 환호하듯 들린 두 다리의 세 발 두꺼비는 돌연변이가 아니

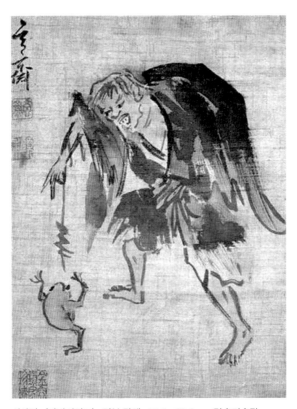

심사정, 〈하마선인도〉, 견본 담채, 15.7×22.9cm, 간송미술관.

라 경계에 있는 신비한 동물의 상징성이다. 삶과 죽음의 경계와
지나간 시간과 다가올 시간의 경계, 있음과 없음의 경계, 증오와
자비의 경계 같은 다양한 경계를 넘나드는 초월의 숫자, 아니 화
합과 포월包越의 숫자로서의 삼三을 지닌 두꺼비다.

　어려운 사람을 보면 어디든 데려주는 두꺼비와 더불어 떠돎은
풍류의 일단이다. 그런 떠돎이 인간의 봄을 알렸기에 '각춘'脚春

이라 한다. 다리가 달려 사랑의 봄기운을 전하는 다리품이 들어 아파도 좋다. 신선이 아니라도, 아니 나눔은 신선 근처다. 그러니 나는 김종삼金宗三의 〈미사에 참석參席한 이중섭 씨李仲燮氏〉라는 시도 꺼내놓고 입을 다물 수밖에 없다.

풍류는 탈속이 아니라 재속이라, 〈야묘도추〉

긍재兢齋 김득신金得臣, 1754~1822은 조영석이나 김홍도 같은 걸출한 풍속화의 선배의 뒤를 잘 이은 출중한 풍속화가로 듬쑥³하다. 사실적이지만 해학적이고 소박하지만 냉정하지 않다. 세간의 일상적 삶이란 고관대작의 흔전만전한 씀씀이를 따라갈 수 없고 사대부 양반의 행색과 치레를 언감생심 쫓을 수도 없다. 그저 자신에게 주어진 일상의 소소한 일감과 어울리고 주어진 여건에 크게 통박을 놓지 않는 마음자리를 갖는 것이다. 그런데 그런 일상이라고 담담하니 언제까지나 눈에 띄는 즐거움으로 도드라진 것만은 아니다.

내외가 어울리는 심정은 나이가 들수록 있는 듯 없는 듯하니 밍밍할 수가 있다. 숭늉처럼 어중간한 맛일 때가 있다. 그런데 그

3 듬쑥하다: 사람됨이 가볍지 아니하고 속이 깊다.
　　분량이나 수효가 매우 넉넉하다.

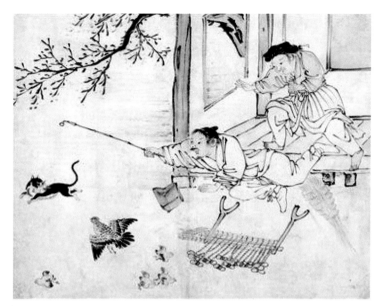

김득신, 〈야묘도추〉, 지본 담채, 27×22.4cm, 간송미술관.

런 일상에 파문을 던지는 것은 의외로 외물外物의 출몰이니 그것은 한배에서 나온 닭의 새끼를 물어가는 들고양이다. 아니 도둑고양이의 득의만만한 자세는 구불구불 곧추선 검은 꼬리에서 볼 수 있다.

노란 병아리를 물고 달아나는 고양이를 쫓는 남편과 남편이 넘어지면서 허리라도 다칠까 걱정스러운 눈빛의 아내가 또 화들짝 놀란다. 병아리들이야 경황이 없으니 엎어지고 잦혀지고 난리가 아니지만 장죽의 곰방대를 손에 쥔 남편과 제 새끼를 빼앗긴 어미닭의 눈길은 도둑고양이에게 향했다. 아내의 눈길만이 넘어지듯 허공에 들린 남편의 몸으로 향했으니, 부부간의 금슬

풍류를
살겠다는 마음

이 이런 정황에서 에둘러 드러난다.

그런데 이런 병아리 서리에 나선 고양이를 쫓는 숨탄것이 하나 더 있으니, 바로 왼쪽 위의 마루 곁으로 처진 나뭇가지들이다. 꽃빛이 도는 가지들마저 부부처럼 도둑고양이의 악행을 쫓는 듯하다.

병아리를 물어가는 고양이의 악행과 소란에도 어딘가 낙락한 부부의 모습에선 깊은 시름이나 우울 같은 감정의 그늘이 보이지 않는다. 오히려 어딘가 낙락한 기운이 서린 가운데 넉넉한 웃음의 뒷배 같은 것이 느껴진다. 이는 무엇일까. 넉넉한 살림이 보이지도 않고 부유한 자의 거드름이 보이지도 않는 가운데 이런 밝음의 분위기는 무엇일까. 이는 저 부부에게서 번져 나오는 마음의 넉넉함, 가난을 타박하지 않는 낙천성樂天性이 아닐까 싶다.

김득신의 〈야묘도추野猫盜雛〉는 풍류는 탈속脫俗이 아니라 재속在俗, 즉 번거롭고 수고스러운 생활 속의 마음자리가 먼저임을 낙락한 그림으로 보여준다. 도둑고양이의 해코지가 깨놓은 봄날의 적막은 마음의 이전투구泥田鬪狗 속에서 선량한 눈길을 먼저 거두게 된다. 도둑고양이의 악행을 쫓는 사람의 몸짓은 더 이상 악행을 반복하지 말라는 용서도 스몄다. 분홍빛 꽃나무 가지도 도둑고양이의 본능을 쫓으면서도 또 한편으로 놓아준다. 풍류에는 선의의 질책도 있지만 슬쩍 눈감아주는 관용도 함께 있다.

상중의 뱃놀이, 〈주유청강〉

혜원蕙園 신윤복申潤福, 1758~?이 그린 〈주유청강舟遊淸江〉은 당대의 사회적 관습의 금기禁忌와 개인의 본능적 욕망이 풍류적으로 해석된 풍속화다. 세 명의 남자가 강에 배를 띄워 뱃놀이하는 정경은 조금 질탕한 듯해도 그리 던적스러운 것만은 아니다. 툭트인 강의 배 위에 있기에 젓대⁴잡이는 피리소리가 잘 들릴 수 있게 배 한가운데 있다.

하늘은 맑고 강바람은 청량하여 새삼 저잣거리의 삶이 속악하게 느껴지는 마음의 조망이 생길 것만 같은 정취다. 그런 마음을 더 느껍게 하듯 뱃머리에 앉은 기생은 생황笙簧을 분다.

반대편 배의 고물 가까이 선 수염이 숭숭한 연장자로 보이는 선비는 짐짓 뒷짐을 진 채 생황을 부는 기생과 담배를 이어 받아 물려는 기생을 점잖게 바라본다. 그런데 그의 점잖이 그의 성정만은 아닌 듯하다. 그의 도포자락을 묶은 허리띠가 새뜻하게도 흰색이다. 뱃전 운두에 턱을 괴고 앉아 강물에 손을 적시는 기생에 눈독을 들이는 양반의 허리띠도 하얗다. 흰색 허리띠는 상중喪中일 때 두르는 표식이다.

조선시대에는 부모가 별세했을 때 3년 동안 흰옷을 입고 허리

---※---

4 젓대: '저'(가로로 불게 되어 있는 관악기를 통틀어 이르는 말)를
 일상적으로 이르는 말.

풍류를
살겠다는 마음

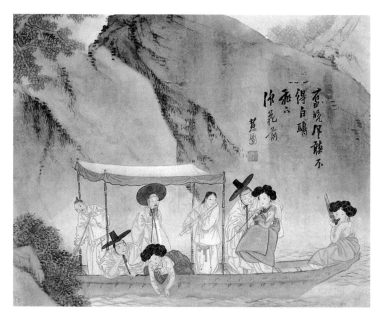

신윤복, 〈주유청강〉, 지본 채색, 28.2×35.6cm, 간송미술관.

띠를 흰 것으로 찼다. 부자지간이나 나이 터울이 있는 형제간으
로 보이는 두 양반은 부모의 무덤을 지키며 여묘盧墓살이를 해야
하는데 기생들과 뱃놀이를 나왔다. 세상 뜨신 부모 생각보다 요
염한 기생 생각이 더 앞질렀을 것이다.

　그럼에도 기생의 팔에 팔을 두르고 담배를 피워보라고 장죽
長竹을 건네는 검은 허리띠의 양반보다는 점잖다. 겉으로 점잖을
빼서라도 상중의 처지를 아주 모른 척할 수 없다는 자기절제가
뒤늦게 작용한 듯 보인다. 아무리 여자에 대한 유혹이 강렬해도
세간의 눈총마저 깡그리 무시할 수는 없는 모양이니, 뒤늦은 감

이 없지 않으나 문란하지 않은 풍류의 외도外道가 강바람에 소슬하다. 신윤복의 풍속에 대한 남다른 관찰력과 풍자적 기지는 청신한 풍광 속에서 강팍하지 않고 오히려 늠늠한 풍류의 기미마저 엿보인다.

낮술을 몇 순배 걸쳤는지 갓은 삐딱하게 틀어진 선비의 수작만이 강바람에 조금 붉어질 듯하다. 그의 허리띠는 검은색이니 벼슬 직책이 없음인데 거침없는 몸짓으로 봐서 남달리 모아둔 재산이 있는 공명첩이라도 받은 중인中人인 듯도 싶다.

보통 당상관 이상은 자주색이나 붉은색의 허리띠를 차고 당하관 이하는 파란색, 기타 낮은 벼슬이나 관직이 없는 사람은 검은색의 허리띠를 둘렀다. 무엇보다 상중의 흰색 허리띠를 두르고 세간의 눈총을 마다하지 않고 강류江流의 뱃놀이에 오른 선비는 본능에 끌린 잘못을 조금은 되새김질하고 있을지도 모른다. 부모가 돌아가시고서의 도리道理와 자신의 살아서의 끼와 욕망은 기생의 담배연기와 밝고 고운 생황笙簧 소리에서 가뭇없이[5] 흔들렸을 것이다.

맑고 청아하고 고졸古拙한 풍류만이 있을 것이냐. 난봉꾼의 풍류도 있을 것이고 발김쟁이[6]나 호색한好色漢의 제 본성과 수양으

5 가뭇없다: 보이던 것이 전혀 보이지 않아 찾을 곳이 감감하다.
 눈에 띄지 않게 감쪽같다.
6 발김쟁이: 못된 짓을 하며 마구 돌아다니는 사람.

로는 억누르기 힘든 무람하지[7] 못하고 동동촉촉[8]하기 어려운 살
내음 나는 풍류도 있을 터이다. 두둔이 아니라 풍속이니 사람이
거기 어리고 능놀 따름이다.

한 줄기 피리 소리는 저녁바람에 흘러가 들리지 않는데
흰 갈매기 물결 앞에 날아드네

화면 우측 상단의 큰 바위에 각석刻石처럼 드리워진 화제는 소
리와 빛깔의 대비가 생생하다. 보이지 않는 무형無形의 젓대소리
와 보이긴 해도 소리가 흩어진 유형有形의 흰 갈매기는 기생들과
여흥에 빠진 세 선비의 속내와도 묘하게 겹치는 듯하다.

생황 소리가 들리는가, 〈연당의 여인〉

앞서 본 〈주유청강〉에서 소년이 부는 악기는 대금, 기생이 부
는 악기는 생황인데 둘 다 입으로 부는 관악기다. 야외에 나와 부
니 툭 트인 강상江上의 소리도 무슨 소리일까 귀를 모을 만도 하
다. 원래는 조롱박에 대나무관을 꽂아 부는 악기로 국악기 중에

---※---

7 무람하다: 부끄러워하여 삼가고 조심하는 데가 있다.
8 동동촉촉: 공경하고 삼가며 매우 조심스러움.

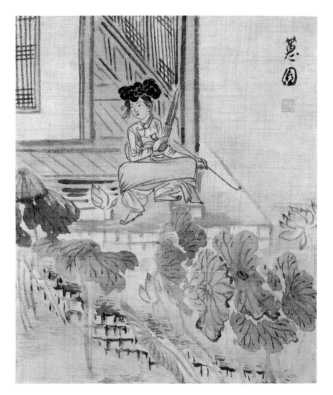

신윤복, 〈연당의 여인〉, 견본 담채, 29.6×31.4cm, 국립중앙박물관.

서는 유일하게 화음을 낼 수 있는 관악기다. 조롱박이 잘 깨져 나무나 금속으로 대체한 것이 만들어지기도 했다.

중국에서도 연주되지만 《수서隋書》와 《당서唐書》에 이르길, 생황이 고구려와 백제의 음악 연주에도 사용했다는 기록으로 보아 옛날부터 우리 땅에서 연주하던 고유의 악기라고 할 수 있다. 서기 725년에 만들어진 상원사의 범종에도 생황 부는 비천상의 모양이 부조浮彫로 주조되었다.

생황. 국악기 가운데
유일하게 화음을
내는 악기로 문헌과
그림을 봤을 때
고려와 조선 때 문인이
풍류 악기로 사용했음을
알 수 있다.

상원사 종에 새겨진
비천상. 공후와 생황을
연주하는 모습.

취구에 입김을 불어 넣거나 들이마시면서 소리를 내는데 손가락으로 구멍을 열면 소리가 나지 않아 열거나 막으면서 연주한다.

생황은 소리빛깔이 밝고 아름다우며 고운 화음을 내어 병주竝奏나 소규모 합주에 쓰인다. 특히, 단소와의 2중주는 '생소병주'笙蕭竝奏라 하며 지금도 많이 연주한다. 대나무관의 숫자에 따라 36황, 23황, 19황, 17황, 12황 등 종류가 여럿인데 오늘날은 12율律4청성淸聲을 갖춘 17황을 주로 쓴다.

부드럽고 환상적인 생황의 소리는 배에 부딪히는 물소리와 어우러져 마음을 울렸을 것이다. 즐거운 한때의 뱃놀이를 즐기는 선비들에게 이 소리가 제대로 들렸을지는 모르겠지만 곱고 밝은 음색이야 강물소리에도 갈마들어 새들의 귀에라도 남달랐을 터이다.

생황을 연주하는 기생의 모습은 또 다른 풍속도첩에도 등장하는데 혜원의 〈연당의 여인〉이다. 여인은 뒤뜰의 연당蓮塘을 바라보며 생황 한 자락과 담배 한 모금을 갈마들며 시름을 풀어낸다. 시름이 있기에 생황이 가까이 그 쓰임을 받듯이 담배연기는 드러난 시름처럼 허공중에 흩어지고, 생황 소리는 가슴을 파고드는 음색音色으로 여울지다 스몄을 것이다.

너겁의 흥, 〈선인송하취생〉

김홍도의 그림에도 생황이 종종 보인다. 비파 등의 연주에도 조예가 깊었다는 김홍도이고 보면 그림을 그리고 남은 여운이 음악으로 번진 것인지 음악의 발흥發興이 그림으로 옮아간 것인지 앞뒤를 알 수는 없다. 아니, 둘을 서로 분별하는 것은 분명 어리석다.

〈선인송하취생仙人松下吹笙〉의 화면 중앙에 커다란 소나무가 우뚝하고 비스듬히 섰다. 잎이나 잔가지는 우듬지에서 드리운 듯 빽빽하지 않고 소소하게 청처짐한 멋으로 흘러내린 듯하다. 꽤 연륜이 있어 보이는 이 소나무의 우둘투둘한 껍질인 송린松鱗은 순우리말로 보굿이라고 한다. 이 보굿을 거친 듯 활달한 리듬감을 넣어 그리고 생황 부는 신선의 의습선은 부드러우면서도 섬세한 주름을 포개듯 의복의 소탈하고 자연스러움을 보여준다.

호젓하고 쓸쓸한 운치가 어린 가운데, 제발題跋은 김홍도의 것이 아니라 당나라 시인 나업羅鄴의 〈생황시笙篁詩〉 두 구절을 인용한 것이다. 사뭇 웅숭깊고 처연함이 도저하다.

생황의 외형은 봉황이 날갯짓 하는 것 같고
불 때 들리는 소리는 용의 울음소리보다 처절하다.
筠管參差排鳳翅 月堂淒切勝龍吟

-나업, 〈생황시〉 부분

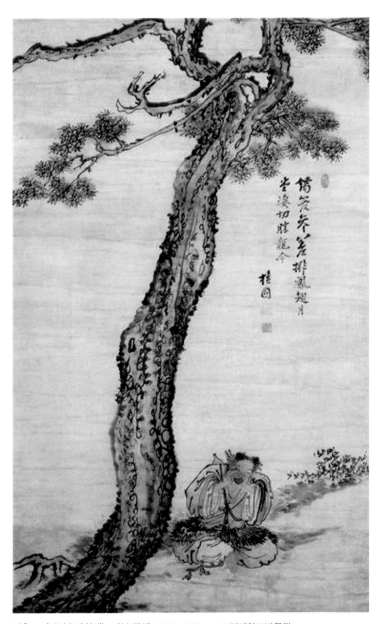

김홍도, 〈선인송하취생〉, 지본 담채, 54.5×109cm, 고려대학교박물관.

풍류를
살겠다는 마음

땅 위로 드러난 소나무의 뿌리는 삭막한 게 아니라 신선이 부는 밝고 부드러운 생황소리에 어깨춤이 난 뿌리처럼 보이기까지 한다. 그렇게 땅 위로 드러난 소나무의 뿌리는 너겁이라고 한다. 신명과 흥이 있는 곳에 드러난 소나무 뿌리가 소나무를 말라죽게 하지는 않을 것이다.

생황을 부는 마음, 〈월하취생도〉

너르고 푸른 파초芭蕉잎을 깔고 앉아 팔을 걷어붙이고 다리도 걷어붙이고 생황을 부는 데 몰입한다. 무엇이나 이런 혼자만의 가만한 몰입은 그윽한 것에의 입맞춤, 외로워 보여도 외로울 줄 모르는 키스 같다. 관악기가 입김을 넣고 빼는 것이라면 그 자체로 성적 뉘앙스가 있거니와 혼자 부는 관악기는 어딘가 깊고 청아한 관음觀淫, 觀音만 같다.

〈월하취생도月下吹笙圖〉의 화제로 쓰인 "달빛 어린 방안의 처절한 생황소리 용울음을 이기네"月堂凄切乘龍吟라는 제시는《전당시全唐詩》에 실린 나업의 〈생황시〉 가운데 일부다.

이 제시의 내용으로 보면 김홍도는 울분과 고독에 곧잘 빠져들곤 했나보다. 스승인 강세황이 김홍도를 평한 구절로 그가 지닌 풍류에 배경처럼 드리운 심성을 엿볼 수 있다.

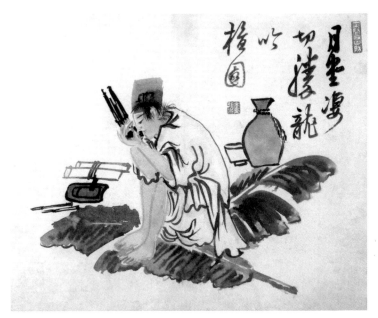

김홍도, 〈월하취생도〉, 지본 담채, 27.8×23.2cm, 간송미술관.

지금 사능(士能: 김홍도의 자)의 사람됨이 얼굴이 빼어나게 아름
답고 마음이 툭 터져 깨끗하니, 보는 사람이 모두 고아하고 탈속하
여 거리의 용렬하고 좀스러운 무리가 아님을 알 수 있다. 또한 성
품이 거문고와 피리의 고아한 소리를 좋아하여 꽃피고 달 밝은 밤
이면 때때로 한두 곡조를 희롱하며 스스로 즐기었다.

사능은 한편으로 음악에도 통하여 거문고와 피리의 운사(韻事)가
오묘한 경지에 이르렀으며 풍류가 호탕하여 매번 칼을 치며 슬프
게 노래하고 싶은 생각이 나면 분개하거나 혹 많은 눈물을 흘리며
울기도 했다. 사능의 마음은 본디 아는 사람만이 아는 것이 있다.

음악과 어울리는 사람을 보면 음악을 그리게 되고 그 아름다움을 그림으로 적바림하고 싶었을 것이다. 또 그림 속의 기생이 담배를 피우다 악기를 연주하는 것을 보면 그 낙락한 정취를 그림에만 가둘 수 없어 붓을 잠시 물리고 생황을 불고 비파에 손이 갔을 것이다. 그림 속의 세계와 현실을 넘나드는 이런 정취는 그야말로 화인의 풍류다.

무엇엔들 못 쓰리, 〈파초하선인도〉

한 가지 꺾어온 파초 생잎 위에 선인仙人이 동자가 갈아주는 먹을 찍어 붓글씨를 쓴다. 종이나 비단이 아닌 파초잎에 붓을 대는 맛은 촉감이 남다를 것이고 정취는 소박해도 잔잔한 재미가 올 것이다. 너른 잎이 시들면 거기 써둔 붓글씨를 오그라든 손바닥에 쥐고 가을바람이 휙 허공에 날렸다가 검불처럼 어디 처박아둘지도 모른다.

그전에 선인은 마른 파초잎을 아궁이에 넣고 파초 족자簇子가 불타는 불빛과 내음을 볼지도 모른다. 책상물림의 방안이 아닌 야외나 뜨락에서 벌이는 이런 조촐한 행사는 천지간의 바람과 햇빛과 달빛과 별빛과 뭇 숨탄것의 은근한 시선을 받는 호젓하고 소슬한 기쁨이 감돈다.

파초잎 위에 무엇을 쓸까, 아니면 무슨 그림을 드리울까. 그것

이재관, 〈파초하선인도〉, 지본 담채, 66.7×139.4cm, 국립중앙박물관.

풍류를
잃었다는 마음

이 무엇이든 상관없이 새파란 생잎 위에 검은 먹물로 쓰고 그려 나갈 것들이란 것 자체가 생체험의 재미가 든다. 최초의 바디페인팅을 서양의 것으로 삼는 사람은 〈파초하선인도芭蕉下仙人圖〉를 보라.

사람도 아닌 식물의 너른 잎 위에 바디페인팅을 한 저 동양 선인의 소박한 취미는 학문도 예술도 아닌, 다만 존재의 소일消日에 먼저 장난처럼 파초 잎을 꺾어 마음 자락을 적바림했을 뿐이다.

외로우면 써라, 그리우면 그려라. 소당小塘 이재관李在寬, 1783~1837의 담담하고 부드러운 필선은 선인과 먹을 가는 동자, 바위와 파초와 물을 하나로 아우르는 유장悠長한 정취가 감돈다.

소소한 풍물

—

사소함을
아끼고
즐기는 마음

—

소슬한 목숨의 번짐

조금만 주위를 둘러보면 숨결을 가진 것은 저마다의 먹성으로
목숨을 잇는다. 허기를 채울 밥상이 우리가 사는 이 지구 땅별의
도처임을 아는 순간, 사소한 미물들의 먹성은 흉측하고 더러운 것이
아니라 자체로 소슬한 목숨의 번집이자 번식이다.

사소함에 주목하다

여기 우리 곁에 있으나 아무도 잘 봐주지 않는 것들이 있다. 그
런데 내 눈에는 그것이 그리 간단치 않다. 자꾸 눈길이 간다. 한
번 외면했다가 뭔가 께름칙하여, 아니 뭔가 다시 마음을 끄는 기
분이 들어 갑자기 멈춰 뒤돌아보게 된다. 선걸음을 돌려 그 자리
로 되돌아가 가만히 들여다보게 된다. 사랑의 처음은 이렇듯, 알
듯 모를 듯한 끌림과 서늘한 관심의 기미가 아닐까.

남들은 뭐 저런 것들을 다루느냐 나비눈을 뜰지 몰라도 내게
는 별스럽게 봐주기에 족하고 가만히 품어 즐기기에 그리 사소
하지만은 않다. '기쁨이 대저 어느 아방궁과 보화 곡간에서만 우
뚝할 수 있겠는가' 하는 의구심이 여기서 가만히 옹립되었다. 버
려진 돌멩이 하나, 그 버력[1]을 주워드는 순간, 마음 한편에 즐거

———※———

1 버력: 물속 밑바닥에 기초를 만들거나 수중 구조물의 밑부분을

움을 볶아대듯 두드려대는 살가운 우박이 쏟아진다. 그 한여름 우박의 등쌀에 등짝을 내주고서도 기껍다. 사람이 무엇을 대단하게 가져서가 아니라, 마음과 기분이 기껍고 낙락하면 여느 때의 거북살스럽고 고통스러운 삶의 던적스러움[2]도 쉬 걷어낼 수 있다.

숨탄것[3]은 저마다 고유한 식성食性을 지녔다. 타고난 식탐食貪과 미식美食을 지닌 것은 사람만이 아니다. 조금만 주위를 둘러보면 숨결을 가진 것은 저마다의 먹성으로 목숨을 잇는다. 허기를 채울 밥상이 우리가 사는 이 지구 땅별의 도처임을 아는 순간, 사소한 미물의 먹성은 흉측하고 더러운 것이 아니라 자체로 소슬한 목숨의 번짐이자 번식이다.

이런 것도 그린다, 최북의 〈서설홍청〉

최북이 지닌 여러 아호 중에 〈서설홍청鼠齧紅菁〉에 쓴 것은 호생관이 아니라 생은재生隱齋이다. 생전에 그가 즐겨 쓴 '호생관'이란 아호를 슬쩍 밀어두고 '생을 은밀하게 도모하는 지경'이라는 생은재에 대한 내 자의적 해석이 마치 이 그림의 전체적 사의

───※───

보호하기 위하여 물속에 집어넣는 허드레 돌.
2 던적스럽다: 하는 짓이 보기에 매우 치사하고 더러운 데가 있다.
3 숨탄것: 숨을 받은 것이라는 뜻으로, 여러 가지 동물을 통틀어 이르는 말.

최북, 〈서설홍청〉, 지본 채색, 20×19cm, 간송미술관.

寫意인 양 들여다본다.

　그러나 정작 최북은 그림에 쓴 자신의 아호와 그림이 지닌 분위기의 상관관계를 우연과 의도 중에 어디에 더 주안점을 뒀는지 모르겠으나, 쥐가 붉은 순무를 갉아먹는 모습은 볼썽사납지 않고 볼 만하다. 땅속 뿌리열매인 순무에 올라탄 쥐는 마치 실뿌리가 자자한 무의 아래쪽을 향해 포복하듯 혹은 큰절하듯 무를 갉고 쏟아댄다. 그림 속의 무가 홍당무라고 보는 사람도 있다. 그러나 실물의 실경에 입각해서 보면 한자로 홍나복紅蘿蔔이라는

홍당무라기보다는 강화도에서 많이 나는 붉고 보랏빛이 도는 순무가 더 여실하다.

그러고 보니 내게도 이런 경험이 있다. 순무를 갉아먹는 쥐를 목격한 것은 아니었다. 방황하던 겨울날 혼자 사는 날림집에 들어와 보니, 보일러는 얼어 터졌고 집안은 그야말로 냉골이었다. 그래도 허기는 어김없이 찾아와 썰렁한 부엌을 둘러보았다. 그때 쌀독 옆에 놔둔 제법 커다란 무가 눈에 띄었다. 그런데 무엔 쥐가 쏠다 간 흔적이 역력했다. 얼마나 많이 갉았는지 마치 작은 원통 빨래판 같았다.

그걸 보니 왠지 맘이 쓸쓸해졌다. 저 무를 쏠다 간 쥐도 배고픔도 배고픔이려니와 무를 쏠아 먹고 간 뒤에 배가 얼마나 쓰라릴까 싶은 거였다. 나는 무에서 쥐의 이빨자국을 부엌칼로 도려내고 무국을 끓여먹었다. 쥐가 쏠다 남기고 간 무로 만든 무국은 심심했으나 뜨끈하니 시원했다. 그 쥐가 아니었으면 나는 허기를 그냥 모른 체하고 저녁을 건너뛰었을지도 모른다.

순무는 유럽이 원산이며 중국으로부터 들어왔다. 잎은 보통 긴 타원형이고 달걀을 거꾸로 세운 듯한 모양, 바소꼴,[4] 때로 무 잎 모양으로 깃꼴 등 여러 품종별 여줄가리를 지닌다. 봄에 노란 십자화十字花가 달리는 십자화과이니 홍당무가 속한 미나리과와

4 바소꼴: 피침 모양.

는 다르다 할 수 있다. 아무려나.

한자로 무는 나복蘿蔔인데 복 복福 자의 음을 빌린 무를 기복祈福의 한 사물로 들었다고 한다. 사소한 사물 하나에도 나름의 인연이 될 만한 뜻과 정감을 부여하는 마음은 기특하도록 유심하다.

우연을 필연으로 연결하여 기원의 대상으로 삼으려는 마음은 삶을 살아내고 사랑하는 마음의 또 한 여줄가리가 아닌가 싶다. 그런 뉘앙스에 보면 순무는 중국에서 복생채復生菜라 하여 목숨을 되살리는 채소로 간주했다.

순무는 무후武侯 제갈량諸葛亮, 181~234이 남쪽을 정벌할 때 산에서 순무를 얻어 군대의 식량을 해결했다는 전설이 전해질 만큼 중요한 채소였다. 이러한 전설은 당대의 시인 유우석劉禹錫, 772~842의 《가화록嘉話錄》에서도 엿보인다. 그래서 순무를 '제갈채'諸葛菜라는 별칭으로도 불렀다.

설치류의 대표 격인 쥐가 자라는 이빨로 홍복의 상징인 순무를 쉼 없이 갈고 쏠아대는 것은 그대로 복락福樂을 집안에 들여 쌓으라는 기원이 아닐까 싶다.

최북은 생기발랄한 표현을 위해 순무는 허공엔 듯 무청이 들리고 그런 순무의 아랫도리를 쏠아대는 쥐는 눈빛에 총기가 어리고 털이 촘촘하게 서서 함치르르하다. 무의 아래쪽을 향해 쥐의 머리가 향하고 순무의 무청을 향해 쥐의 아랫도리가 마주한다. 쥐꼬리는 호기롭게 순무의 푸른 무청과 두동지듯 어울리는

심사정,
〈서설홍청〉,
지본 채색,
12.8×21cm,
간송미술관.

맛이 새뜻하다. 무 하나 쏠아대는 것이 저 쥐한테는 어쩌면 절체
절명의 요긴한 생존이자 생업일 수도 있으니 그걸 바라는 마음
에 가만한 긴장이 서리는 것도 가만한 재미라면 재미다.

　심사정의 〈서설홍청鼠囓紅菁〉을 보면 화면 왼쪽 위에 예서隸書
로 "노년의 붓 솜씨가 젊은 시절의 세화만 못하니 한탄스러울 뿐
이다"暮年落筆, 不如少時細畵, 可恨也已라는 겸사가 쓰였다. 노경에 이
른 심사정의 마음에는 세필을 쓸 당시의 열정적인 붓 솜씨가 새
삼 그리웠던가 보다. 하지만 위의 세 쥐와 붉은 무 그림은 조촐하
면서도 격의 없이 소소한 기쁨을 건네준다. 쥐가 밭의 채마를 쏠

아 서리를 하는데도 그걸 보는 마음엔 숨탄것의 본능이 그저 귀엽기만 할 따름이다.

홍당무, 즉 우리가 자주 대하는 당근은 미나리과로, 흰색 꽃이 핀다. 이 꽃이 줄기 끝과 잎겨드랑이에서 나온 꽃줄기 끝에 산형 꽃차례를 이루며 달려서 산형화목이다. 3천에서 4천 개의 작은 꽃이 꽃차례를 이루며 일주일 넘게 핀다. 원산지가 아프가니스탄인 홍당무는 중국에는 13세기 말에 중앙아시아로부터 전래됐고 한국에서는 16세기 조선에서 재배되기 시작했다. 당근은 미나리과, 순무는 무와 같은 집안인 십자화과이므로 갈래가 엄연히 다르다 할 수 있다.

또한 〈서설홍청〉의 청菁자를 옥편에서 찾아보면 우거질 ‘청’, 순무 ‘정’ 두 가지 뜻을 포함하는 걸로 봐서 그림의 쥐가 갉아먹는 것이 순무라면 ‘서설홍청’보다는 ‘서설홍정’이 그림의 정경에 더 부합한다 여겨진다. 어쩌면 순무의 아랫도리 부분을 당근으로 받아들였으며 실제 순무의 잎줄기인 무청을 홍당무로 오해하여 그린 것은 아닌가 하는 생각마저 든다.

심사정의 그림보다 최북의 그림에서 무의 색이 당근의 주황색이라기보다 보라색에 가까운 것을 볼 수 있는데 모양은 조금 다르지만 순무를 떠올리게 된다. 강화도에 가면 특산물로 붉은 보랏빛을 띤 순무를 흔히 볼 수 있다.

쥐가 채소밭에서 이것저것 갉아먹는 일은 흔한 일이었을 텐

데 흔한 무가 아니라 홍당무 또는 순무를 갉아먹는 그림을 그린데 결정적으로는 어떤 화보가 중심에 있었는지, 화보가 그려진원래의 의미가 정확하게 어떤 기복의 의미였는지 새삼 궁금해진다. 쥐가 복을 갉아먹는 그림을 집에 걸어놓고 싶지는 않았을 텐데 말이다.

마조히즘에 빠진 수박인가, 사디스트가 된 쥐들인가

신사임당申師任堂, 1504~1551과 겸재謙齋 정선鄭敾, 1676~1759의 수박은 쥐들한테 쏠아 먹히기는 매한가지나 수박의 겉을 드러내는표현법은 사뭇 다르다. 신사임당의 수박 겉이 구륵법[5]의 오밀조밀하고 아기자기한 선묘線描의 즐거움이 있다면, 정선의 수박 겉은 몰골법의 농담으로 음영을 드리워 다감多感한 기분이 어렸다.

같은 수박인데도 쥐한테 먹히는 수박의 표정은 흡사 사람의마음을 그대로 드러내는 듯하다. 수박의 표정은 자신의 것을 훔치고 파먹는 것들에게 그리 어둡지만은 않다. 오히려 희미한 미소마저 드리우는 신사임당의 수박은 어딘가 제 몸을 내어주는은밀한 기쁨이 서린 듯하고 정선의 수박도 제 아랫도리를 파먹

5 구륵법(鉤勒法): 동양화에서 윤곽을 가늘고 엷은 쌍선(雙線)으로 그리고
　그 가운데를 색칠하는 화법.

신사임당,
〈초충도: 수박과 들쥐〉,
지본 채색,
28.5×33.2cm,
국립중앙박물관.

정선,
〈서과투서도〉,
견본 채색,
20.8×30.5cm,
간송미술관

사소함을 아끼고
줄기는 마음

히는 와중에도 모종의 흐뭇한 표정마저 감돈다.

이것은 도대체 나의 곡해이고 오해일까 싶어도 저 수박들의 표정은 상관없이 가만히 기쁘고 은연중에 흐뭇하며 수박밭에 감도는 공기만 봐도 기꺼운 바가 번진다. 이는 바로 사람이 그렇게 그렸기 때문이다. 사람에게만 달고 시원한 수박이 아니라 미물인 쥐에게도 식도락食道樂이기 때문일 것이다. 여기에 자신을 내어주는 즐거움을 식물에 투과시킨 두 화인의 범상치 않은 인상이 그려졌다.

두 수박도는 쥐들에게 갉히고 쏠아댐을 당해 먹힘에도 마치 파안대소를 짓는 것과 같다. 드디어 먹히는 즐거움을 실토하고 토로하는 기쁨이 땅에 번진다. 정선의 〈서과투서도西瓜偸鼠圖〉 역시 신사임당의 수박과 쥐가 등장한 그림과 일견 엇비슷한 정감을 불러온다. 그런데 주안점이 조금 다른 듯 보인다. 신사임당의 그림이 쥐들에게 파먹히는 수박을 해학적으로 그려 활물화活物化된 인상을 주었다면, 정선의 그림은 수박을 충만한 먹을거리 동굴로 발굴한 쥐들의 활달하고 늠름한 자태에 더 주안점을 둔 인상이다.

신사임당의 수박이 쥐들에게 자신을 파먹히는 고통의 쾌락을 마조히즘적 해학으로 드러내는 경물이라면, 정선의 수박은 쥐들에게 충만한 먹잇감으로 발굴된 기쁨을 대리적代理的으로 드러내는 과채로서의 인상이 소박하고 오롯하다.

똑같이 수박을 훔쳐 먹는 쥐 그림인데도 주인공은 서로 다르

다. 신사임당의 주인공이 활물화된 수박의 즐거운 먹힘의 고통이라면, 겸재 정선의 주인공은 수박의 단맛을 발견하고 발굴하여 먹으며 환호작약歡呼雀躍하는 쥐들이 주인공이다.

서리하듯 훔쳐 먹는 것으로서의 수박은 가만한 한여름의 정물로서의 수박과는 차원이 다르다. 수박과 쥐를 하나로 자연스럽게 엮는 그림의 연출은 그런 면에서 뛰어난 관찰력의 소산으로서 사소한 것들의 비경秘景이라 할 만하다.

게와 갈대의 인연, 〈해탐노화도〉

게 두 마리가 죽자 살자 혹은 재밌어 죽겠다는 듯이 갈대꽃과 한 무리로 능놀고 있다. 간명하고 활달한 선묘와 몰골의 농묵 조절로 게와 갈대가 한데 엉킨다. 뭔가 사연이 있는 듯싶다. 꽃 이삭이 팬 갈대와 등에 가위표를 한 갑피의 게는 얽혀서 뭔가 풀고 또 맺어야 할 여사여사한 묵계라도 있는 듯싶다. 그게 무언가?

그것은 바로 성인이 돼 세상으로 출사出仕 혹은 출세出世하는 일과 관계가 깊다. 갈대꽃은 한자어로 노화蘆花라고 하는데 '갈대로'蘆의 옛 중국 발음은 '나귀 려'驢와 매우 비슷하다. 나귀는 원래 황제가 과거 급제자에게 하사하는 고기 음식을 뜻하게 됐다. 그 의미가 발전되어 전려傳驢 또는 여전驢傳이라면 궁중에서 과거급제자를 호명해서 입궐入闕하는 일을 지칭하게 되었다.

사소함을 아끼고
즐기는 마음

김홍도, 〈해탐노화도〉, 지본 담채, 23.1×27.5cm, 간송미술관.

전혀 생뚱맞은 듯한 갈대꽃과 과거급제의 의미상통은 이렇듯 사물의 문자적 의미와 인간의 세속적 기원이 어울리는 상징성과 상상력을 한데 아우르는 멋이 있다. 그냥 보면 소소한 자연 풍물인데 자세히 보면 웅숭깊은 삶의 기원이 도사린다.

그렇다면 게는 뭔가? 휘늘어진 갈대꽃을 부여잡는 게는 딱딱한 갑각류의 갑피를 둘렀다. 그 갑甲은 무슨 일에서건 으뜸을 뜻한다. 기왕이면 장원급제하라는 바람이다. 그런데 갈대꽃을 물고 있는 게가 한 마리가 아니고 두 마리다. 그것은 소과小科와 대과大科 모두를 장원하라는 지극한 바람인 것이다. 벼슬길에 나서는 첫 등용문에서 출중한 성적으로 두각을 나타내라는 적극적인

응원이 서린 것이다.

〈해탐노화도蟹貪蘆花圖〉에서 김홍도의 활달한 필치와 치밀하고 인상적인 묘사력은 '뼈가 없는 법식'이라는 몰골법으로 적절한 농묵濃墨과 담묵淡墨을 써서 옹골찬 게의 특징을 잘 얼러냈다. 거기다 담묵과 약간의 선묘처리를 통해 갈대줄기와 갈대꽃의 담박한 느낌이 훤소[6]하지 않다. 점을 찍듯이 산수화의 준법皴法 중의 하나인 미점준법의 점을 찍듯이 갈대꽃을 농담으로 적절히 꽃피워놓은 인상은 소소하면서도 산뜻하다.

게와 갈대가 서로 두동질 것처럼 보이는 가운데 이 둘을 하나로 엮어주는 것은 무엇보다 인간의 세속적 염원 때문이다. 그다음은 아기자기한 자연의 정취다. 실제 그런 생태가 있는지 모르지만 갈대꽃을 좋아해서가 아니라 갈대꽃에 게의 발이 묶여 어쩔 수 없이 집게발을 든 우스꽝스런 모습이 연출되지 말란 법도 없다. 좋아하는 것이 아니라 뿌리친다 해도 그걸 보는 마음에 달리 비쳤다면 그것도 옳다, 그르다의 분별만으로 시비를 나눌 필요는 없으리라.

갈대 잎새 위에 시원스레 미끄러지듯 드리워진 김홍도의 화제畵題는 마치 응원 다음에 서늘한 충고처럼 결기 있게 써 내렸다. 즉, '바다 속 용왕님 계신 곳에서도 나는야 옆으로 걷는다'海龍王處也橫行라는 화제의 글이다. 임금에게 아부하거나 곡학아세曲學

6 훤소(喧騷): 뒤떠들어서 소란함.

사소함을 아끼고
즐기는 마음

阿世하지 말며 곧은 의지와 깊은 충심으로 정직한 신하된 본분을 다하라는 덕담인 셈이다. 이런 그림을 '전려도'갈대를 전하는 그림라 이르는데 게가 두 마리니까 '이갑전려'二甲傳臚라 불렀다.

정신의 풍모

겉과 속을
모두 담아내는
마음

올곧게 그려내면 정신과 감정이 밖으로 내비친다

치밀한 형상화를 통해 존재의 내면을 찾는다는 측면에서
조선의 초상화는 정신을 비추는 거울인 것이다.
조선의 초상화는 정신의 감득과 전달이라는 측면에서
신사의 지경을 추구한다.

내면을 불러내는 초상의 법칙

마음을 모습으로 그려내는 그림이 있다. 그것이 조선의 초상화다. 조선의 초상화는 감상용이 아니라 제사용이니, 일종의 영정影幀이다. 사진처럼 치밀하고 정치한 붓끝이 중요롭다. 그렇지 않다면 누구도 이 인물의 정신과 영혼에 접근할 수 없다는 불문율이 서렸다.

서양의 초상화가 대상 인물의 외면적인 인상이나 뉘앙스를 그리는 데 초점을 맞춘다면 동양의, 특히 조선의 초상화는 인물의 내면을 드러내는 데 초점을 맞춘다. 그런데 흥미로운 점은 바로 그 정신의 오묘하고 개별적인 심정을 드러내는 방식이 추상적이지 않고 오히려 극도로 사실적인 방식에 기댄다는 점이다. 몸, 특히 얼굴과 외양의 극사실적인 묘사를 통해 내면을 올곧게 드러낼 수 있다고 본다.

그 사실적인 묘사는 마침 거울을 마주 대하는 듯 생생하고 오

겉과 속을
모두 담아내는 마음

롯해서 마치 그림 안에 초상이 아닌 인물의 생동生動이 들어앉은 꼴이다. 그만치 치밀하고 여지없이 드러내지 않으면 초상은 인물의 정신을 올바로 수습하지 못한 가짜일 수밖에 없다는 엄격함이 도사린다.

연암燕巖 박지원朴趾源, 1737~1805이 말한 "비슷한 것은 가짜다"라는 말은 이 경우에도 가만히 적용될 수 있겠다. 대상 인물을 그림에 엇비슷한 겉치레를 넘어 내면의 체취나 정신적 풍모風貌가 드러나려면 얼굴과 자세나 의관의 특징을 정밀하고 철저하게 그릴 수밖에 없다. 그런 정신적 풍모를 드러내기 위해선 "터럭 한 올이라도 같지 않으면 그것은 다른 사람이다"一毫不似 便是他人라는 엄밀함과 단호함이 도사린다.

이런 치밀한 인물묘사를 통해야 한다는 화의畵意에는 그 사람의 얼굴을 비롯한 몸이라는 체물體物이 곧 그 마음, 그 정신의 상태를 담아 오롯이 반영한다는 소박하지만 옹골찬 철학이 깃들었다. 몸을 저급한 욕망의 하수인으로 보는 형이하학形以下學의 시선과, 정신을 고매하고 고상한 철리哲理를 관장하는 형이상학形以上學의 근거지로 보는 이분법적 어리석음이 조선의 초상화에서는 철저히 와해된다.

그림 속의 사람이 곧 정신의 풍모이다. 몸이 마음을 고스란히 담고 마음이 몸에 겸애하듯 스몄다는 초상화의 결기나 분위기는 엄격함 속에 부드러운 융통의 기운이 감돈다.

정신과 내면의 개성을 도드라지게 하기 위해 그 외물外物로서

의 용모를 철저히 그려내려는 의지는 곧 그 사람의 마음을 그려주는 것이 초상의 본분이라는 도저함은 꾸밈을 모른다. 그래서 '성어중 형어외'誠於中 形於外라는 말이 따른다. 즉, 내부의 참된 성정은 그 외모의 형태로 밖으로 드러난다는 뜻이니 주관적 개입이나 인상으로 초상화를 함부로 왜곡할 수 없는 지경이다. 잘 그리는 것보다 똑바로 그리는 것이 초상화이니 진솔함이 여실할 수밖에 없다.

꾸밈을 모르는 조선 초상의 정신은 있는 그대로의 사실에 충실한 진솔함의 미학을 보여준다. 선비적 결기는 결기대로, 분노와 쓸쓸함은 분노와 쓸쓸함대로, 초탈한 야인의 노경老境은 초탈한 야인의 노경 그대로 그려줌으로써 인물과의 대화를 가만히 열어놓는다. 정신의 오롯한 경지는 눈빛에서 형형하고 입술에서 감정의 현재를 능히 얼러내는 데 여실하다.

조선 초상화의 성패는 인물 내면의 진면목을 얼마나 치밀하고 인상적인 외양으로 잘 얼러냈는가에 달렸다. 외면을 외면만으로 그릴 수는 없는 법. 외면은 내면이 뒷받침돼야 세상에 올곧게 드러날 수 있다. 터럭 하나 그냥 지나칠 수 없는 꼼꼼한 눈길은 마치 문틈으로 들어온 햇빛에 새삼 부유하는 먼지 한 점 그냥 놓칠 수 없는 붓끝의 밝기에 도사린다.

서양화의 초상화가 주는 뉘앙스는 사실적 실체감이나 인상적 느낌의 강조에 주안점이나 방점을 드리운다. 그러나 동양화, 특히 조선의 초상화는 극사실주의적 외향 속에 대상이 지닌 정신

적 지향을 담고자 한다. 그렇기에 대상 인물이 지닌 초상의 터럭 하나, 살쩍의 붉은 수염 하나가 틀려서는 안 되는 것이다.

정신과 영혼의 상태를 온전히 오롯하게 얼러내기 위해서는 정신의 감정 상태나 영혼의 풍모를 담은 외양外樣의 철두철미한 포착과 묘사가 완연할 수밖에 없다.

사람의 정신과 내면을 오롯이 그려내기 위한 외면의 흐트러짐 없는 묘사는, 철저한 내면의 옹립을 위한 외면의 사수死守와도 같은 붓질이 도저하다. 이런 꼼꼼하고 빈틈없는 사실적 묘사의 뒤에는 형상으로써 정신을 그린다는 이형사신以形寫神의 맥락이 흐른다.

치밀한 형상화를 통해 존재의 내면을 찾는다는 측면에서 조선의 초상화는 형상을 통해 정신을 비추는 거울인 것이다. 서양의 초상화가 형상의 개성적이고 인상적인 사실성을 찾는 형사形似라면, 조선의 초상화는 정신의 감득感得과 전달이라는 측면에서 신사神似의 지경을 추구한다.

그 묘사의 과정에는 인물이 지닌 세세한 특징들을 거의 하나도 빠짐없이 그려내겠다는 화가의 섬세하고 치밀한 눈썰미와 그걸 뒷받침하는 꼼꼼한 묘사의 필선이 요구된다. 턱수염의 구부러진 수염 한 올이 인물의 감정을 오롯이 옹립할 수도 있다.

우리말 중에 '겉볼안'이라는 말이 있다. 이 어휘의 구성 원리를 굳이 한자의 구성 원리에 비유하자면 회의문자會意文字쯤이라고 할 수 있다. '겉' 과 '안'이라는 대비되는 상태를 이어주는 '보다'

볼라는 동사가 매개한다. 즉, 겉을 보면 속내, 정신이나 감정과 의
지나 결기를 대충 볼 수 있다는 뜻이다. 이 한 단어를 충실히 따
르려는 것이 조선 초상의 맥락이다.

송시열, 노신의 초상

우암尤庵 송시열宋時烈, 1607~1689 노년의 얼굴에 드러나는 육리
문[1]은 단순히 신체의 노쇠함에 대한 정밀한 포착만이 아니라 그
노경에 든 대학자의 능란하고 원숙한 정신세계의 일단을 드러내
려 했다. 주름과 피부색깔, 기미와 검버섯, 심지어는 물사마귀까
지 감추지 않았으니 사람을 드러낸다는 것은 곧 그 정신의 형용
形容을 드러내는 일이다.

《숙종실록肅宗實錄》19권에 "사람이 부모의 초상화를 그림에
터럭 한 올이라도 닮지 않으면 부모라 할 수 없다"라는 구절이
있다. 이 말은 우리 선조가 초상화를 그리는 데 그만큼 철저한 사
실성에 마음의 바탕을 두었다는 뜻이다.

조선시대의 초상화는 사람마다의 생김새는 물론 의습선[2]과 얼
굴의 육리문을 놓치지 않고 그리는 데 오롯이 집중했다. 그것은

---※---

1 육리문(肉理文): 살결 모양.
2 의습선(衣褶線): 옷 주름 모양.

겉과 속을
모두 담아내는 마음

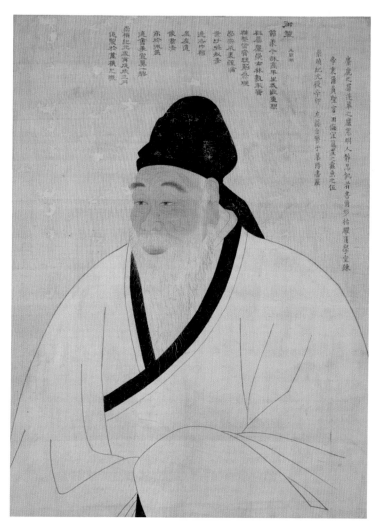

작가 미상, 〈송시열 초상〉, 견본 채색, 67.3×89.7cm, 국립고궁박물관.

서양에서 말하는 극사실주의적 맥락이라기보다는 그 사람의 마음과 정신의 기초를 외양의 철두철미한 묘사에서 찾으려는 도저한 두영의 의지라 할 수 있다.

> 비천한 무리로 쑥이 무성한 농막집인데
> 창이 밝은데 사람은 조용히 굶주림을 참으며 글을 보네:
> 네 모습은 야위게 비치고 네 학문은 비어서 허술하지만
> 임금의 마음을 네가 떠맡았으니 성인의 말씀이 너를 조롱하네.
> 마땅히 그대는 책벌레를 만나네.
> 숭정 기원후 신묘년(1651) 우옹(송시열)이 화양서옥(華陽書屋)에서 스스로 깨달았다.

송시열의 자경시自警詩로 일컬어지는 제발題跋이 오른쪽 상단에 제화시題畵詩로 올려졌다. 스스로의 소박하고 궁벽한 처지를 겸손히 내리는 마음과 그럼에도 자신의 식견이 "임금의 마음을 네가 떠맡았"다는 구절은 상충하듯 스스로를 낮추고 또 높이는 데 주저함이 없다.

그만큼 송시열은 자학에 가까울 정도로 겸손을 피력했지만 그 자신이 당대 학문이나 정치적 식견과 영향력에 대한 자부심은 임금을 능히 보필하고도 남는다는 결기를 한 축 드러낸다. 그러나 송시열은 이 시에서 여전히 주자학적 학문과 철학의 깊이에 대한 기본적 겸손을 드러내는데 그것이 바로 "성인의 말씀이 너

를 조롱하네"라는 구절에 오롯이 배었다.

노쇠하면서도 노련하고 주자학적 철리에 웅숭깊은 심안心眼을 보여주는 주름진 이마와 뺨, 그럼에도 복숭아 빛 피부와 붉은 입술을 통해 정신적 생기를 드러낸다. 하얀 구레나룻하며 수염과 살쩍에 비해 송충이처럼 일렁이는 검은 눈썹은 묘한 대조를 이루며 노경에 이른 조선 주자학의 영수領袖가 지닌 구수하면서도 노회한 모습으로 얼러내졌다.

절의가 소나무 줄기처럼 높아 한평생 내가 거듭 공경하는데, 업적 있는 선조가 여러 번 펼쳐 놓이니 세상에 어느 누가 두려워하지 않으리. 자유자재로 굳센 것이 모두 마땅한 도리로 빼어난 학문은 이학(理學)의 근본인데 천하를 다스리는 일을 다하지 못하고 슬프게도 말세를 만났네. 한양에 사당이 있어 남겨진 모습이 엄숙하면서도 맑고 고고한데 젊은 선비가 뜰에 가득하게 모이니 승지(承旨)가 마땅히 한잔 술을 올린다.

숭정(崇禎) 기원후 두 번째 무술년(1778) 3월 정무에 쫓기며 틈을 내서 지었다.

위의 제화문은 정조正祖, 1752~1800가 송시열을 기려 내려준 글이다. 글 말미에도 언급했듯이 바쁜 나라의 정무 와중에도 그의 높은 학덕과 문리를 기려 쓴 글이다. 임금이 높이 칭찬하고 기리니 앞서 신하의 한없는 겸양이 오히려 소슬하기 그지없다. 그만

큼 송시열은 웅숭깊은 신하이자 학자였다. 그의 늠름하고 노회한 풍모가 이 찬문으로 더 도도록해[3]진다.

송시열은 말년에 충청북도 괴산군 속리산 자락의 화양계곡에 거주하며 화양동주華陽洞主라고 자처했다. 당대 소론의 거두인 그였지만 말년에 은일처사隱逸處士로 그곳 경치 좋은 바위 위에 초가집을 지어 후학을 길러내면서 독서를 즐겼다. 송시열은《조선왕조실록朝鮮王朝實錄》에 숱하게 등장하는 인물로 조선 후기 사화士禍와 당쟁의 한가운데 있었던 인물이며 그의 학문은 조광조, 이이, 김장생으로 이어지는 조선 기호학파의 학통을 충실히 계승하여 주자의 교의를 신봉하고 실천한 당대의 거유巨儒였다.

왼쪽 귓바퀴 안쪽에 난 터럭까지 놓치지 않고 그려내는 것, 코 허리 왼쪽의 작은 검버섯까지도 그려낼 때에서야 송시열이 지녔던 평소의 성정이나 정신적 편력을 고스란히 드러낸다는 화의畫意가 오롯하다. 잘 그리는 것이 아니라 고스란히 그 마음바탕이 드러나게 진솔하게 그리는 것이 먼저였다.

3 도도록하다: 가운데가 조금 솟아서 볼록하다.

불을 끈 임금의 눈총, 〈철종어진〉

〈철종어진哲宗御眞〉은 1861년에 그려졌다. 〈철종어진〉은 오른쪽 1/3이 불탔지만 남은 오른쪽 상단에 "予三十一歲 哲宗熙倫正極粹德純聖文顯武成獻仁英孝大王"여삼십일세 철종희륜정극수덕순성문현무성헌인영효대왕이라고 쓰여 이 어진이 철종 12년1861에 조성된 것임을 알 수 있다.

규장각에서 펴낸 〈어진도사사실御眞圖寫事實〉에 의하면 이한철李漢喆과 조중묵趙重黙이 주관 화사를 맡았고 김하종金夏鍾, 박기준朴基駿, 이형록李亨祿, 백영배白英培, 백은배白殷培, 유숙劉淑 등이 도왔다고 전한다.

당시 달포 정도에 걸쳐 강사포본絳紗袍本과 군복본軍服本을 모사했으나 현재 군복본만 현전하는 상황이다. 〈철종어진〉은 임금이 구군복具軍服을 입은 초상화로 매우 희귀하다. 그리고 군복의 화려한 채색, 세련된 선염渲染 처리, 무늬의 치밀한 표현 등에서 이한철과 조중묵 등 어진 도사에 참여한 화원 화가들의 필력을 실감할 수 있다.

불타지 않은 원형 그대로 복원되었다면 군복을 입은 임금의 늠름하고 담대한 결기가 서린 모습을 좀더 자세하게 감상했을 것이다. 그러나 불의 화마가 나머지 철종의 어진을 다 집어삼키지 않은 것이 그나마 다행이다. 용안龍顔에서는 오른쪽 귀와 뺨 그리고 입 부분이 타서 없으나 좌우대칭을 살려 그 용모의 단정

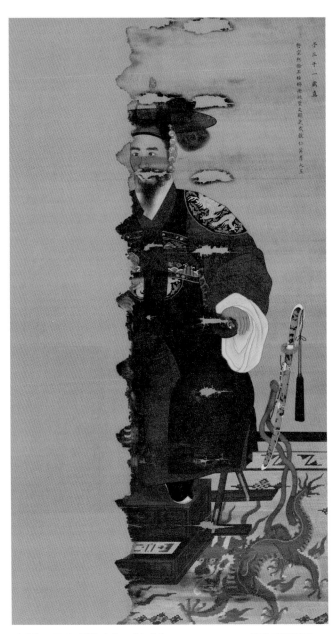

이한철·조중묵, 〈철종어진〉, 견본 채색, 107.2×202.3cm, 국립고궁박물관.

결과 속을
모두 담아내는 마음

함과 준수함을 떠올리는 것은 그리 어렵지 않다.

비운과 장수와 탕평의 임금, 〈영조어진〉

영조英祖, 1694~1776는 혼군昏君이 아니지만 자식에게는 많은 아쉬움을 남겼다. 그의 아들이 바로 정조의 아버지인 사도세자思悼世子1735~1762다. 아들의 광기를 보다 못한 아비 영조의 조치는 뒤주 옥사獄死로 아들을 죽음으로 내몰았다. 어진에서 보듯 그릇된 것에는 온후한 포용보다는 냉철한 질책이 더 어울릴 법한 인상이 도드라진다.

깐깐하고 성마른 성정과 더불어 감춘 듯 온후함을 품은 굳은 심지가 묘하게 어울린 용안이다. 음탕한 기색이 적고 우유부단하지 않아 공평무사한 정치를 하고자 하는 결기가 한결같고 그런 심지는 노경까지 엿보이는 용모다. 성긴 눈썹보다 길게 옆으로 찢어지듯 살짝 치켜 오른 눈꼬리는 봉안鳳眼에 가깝다. 턱수염의 흰 터럭과 검은 터럭이 너무나 사실적이어서 실감을 넘어 이물감異物感마저 들게 한다. 그것은 그림으로 되살리는 생신生身이 아닌가 싶다. 깔끔함을 넘어 까다로운 성정이 오히려 방탕한 군주君主가 되는 걸 태생적으로, 아니 스스로의 결기로 멀리했다.

조선 역대 왕 중에 가장 오래 치세治世한 영조는 52년간으로 갖가지 업적을 남겼다. 그중에 인재를 골고루 등용하는 탕평책蕩

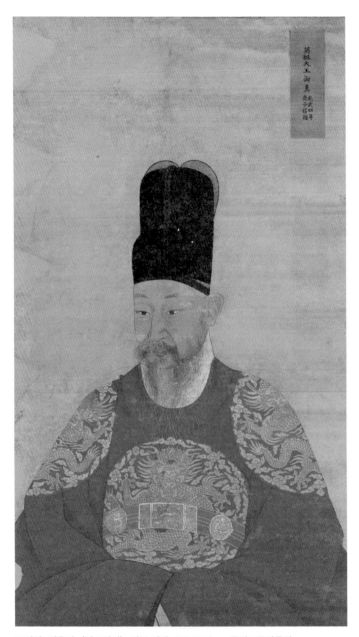

英祖大王御真
光武四年
庚子移摹

조석진·채용신, 〈영조어진〉, 견본 채색, 68×110cm, 국립고궁박물관.

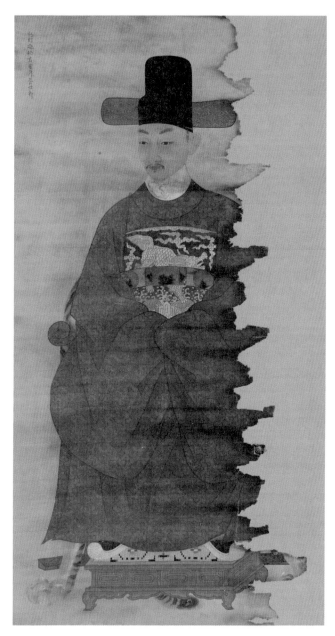

진재해, 〈연잉군 초상〉, 견본 채색, 77.7×150.1cm, 국립고궁박물관.

平策은 비선실세의 국정농단이 자행되는 현대정치에도 종요로운 대목이다.

영조의 그런 인사징책은 탕평채薄平菜라는 음식까지 만들어냈다. 정치적 환경과 당대 음식은 이렇게 호응했다. 탕평채는 동서남북의 방위와 붕당의 당파색을 고려해 네 가지 이상의 음식 재료를 넣어 만든 음식이다. 색깔과 방위의 조화로움을 통해 정치적 타협과 화합을 치세의 근본으로 삼았던 영조의 혜안이 돋보이는 대목이다. 탕평채는 담백하면서도 조화로운 맛이 영양학적으로도 균형을 유지했을 듯하다.

〈연잉군 초상延礽君 肖像〉의 왼쪽 상단에 "初封延礽君古號養性軒"초봉연잉군고호양성헌이라 적힌 걸로 봐서 영조가 즉위하기 전에 제작된 연잉군延礽君 시절의 도사본圖寫本이다. 영조는 숙종肅宗, 1674~1720의 둘째 아들 이금李昑으로 1699년에 연잉군에 책봉되었다. 1721년 왕세제가 된 뒤, 1724년에 경종景宗, 1688~1724의 뒤를 이어 조선의 제21대 임금으로 즉위했다.

이 초상화는 왕자를 상징하는 상상의 동물 백택白澤을 금으로 화려하고 휘황하게 채색함으로써 여느 양반의 초상과는 격을 달리했다. 사모⁴에 백택의 흉배胸背를 단 녹포단령綠袍團領 차림으로 쇠뿔로 만든 허리띠인 서대⁵를 둘렀다. 또 검은색 녹피화를

---※---

4 사모(紗帽): 고려 말부터 조선시대까지 문무백관(文武百官) 상복에 착용하던 관모.
5 서대(犀帶): 조선시대에, 일품의 벼슬아치가 허리에 두르던 띠.

겉과 속을
모두 담아내는 마음

신고 정장 관복차림으로 공수자세로 앉은 좌안 8분면의 전신교의좌상全身交椅坐像이다. 영조 즉위 시절과 즉위 전의 연잉군 시절을 비교해볼 수 있는 희귀한 그림이다.

〈연잉군 초상〉은 영조 21세1714때 진재해?~1735가 그린 것으로 영조 21년1745에 경희궁慶熙宮 태녕전泰寧殿에 봉안되었다가 정조 2년1778 3월에 선원전으로 이봉되었다.

이 본은 가장자리가 불에 타서 결손난 부분이 있으나 얼굴, 흉배, 관대, 족좌 부분이 완전한 상태로 남아 임금의 젊은 시절을 보는 재미가 있다. 아마 영조 임금도 자신의 연잉군 시절을 되새기면서 자신이 품었던 생각이나 의기를 반추하거나 때로는 미소를, 때로는 초발심을 일깨우지 않았을까.

동일인인가 조손지간祖孫之間 인가

두 개의 초상화를 놓고 할아버지와 손자로 추정하여 논란이 된 그림이 있다. 바로 전傳 〈이재 초상〉과 〈이채 초상〉의 동일본 논란이다.

오주석의 연구결과에 의하면 두 초상화의 주인공은 모두 이채李采 선생을 그린 그림으로서, 10년 정도의 시차를 둔 것이라 이른다. 오주석의 생각이 타당한 듯하다. 이는 아마 초상을 여러 장

그리기를 꺼려하거나 생전에 자신의 초상을 번다하게 그리는 것을 금기시했던 당대 양반사회의 불문율이 부른 해프닝이 아닐까 싶다.

우선 전 〈이재 초상〉을 살펴보자. 이재李縡 선생은 숙종 때의 대학자로 이채 선생의 할아버지이다. 전 〈이재 초상〉에 아무런 글씨가 없기 때문에 이재라는 증거는 없다. 다만 〈이채 초상〉의 인물과 너무나 닮았고 나이만 더 많이 들었기 때문에 이채 선생의 할아버지인 이재 선생이라고 추정했다. 하지만 이런 추정은 논리적으로 허약하여 오히려 일반적 추정의 한계와 오류를 의심케 한다.

이런 극사실성은 얼굴에만 국한된 것이 아니다. 두루마기를 맨 띠를 보면 띠를 맨 매듭이 풀리지 말라고 가는 오방색五方色 술띠를 다시 묶어 드리웠는데 섬유 한 올 한 올까지 일일이 섬세하게 그려냈다.

오주석은 이 초상화를 그릴 때 지극하고 극진한 마음으로 그렸다고 해석했다. 이렇게 극사실로 초상화를 그렸던 이유는 조선은 성리학적 명분에 따라 인물의 됨됨이를 사실적 외양의 정밀한 사생寫生을 통해 올곧게 보여주고자 하는 정신적 발현이라 할 수 있다.

또한 옷 아랫부분의 윤곽선과 주름선 그리고 의습선의 자연스러움은 산천의 능란한 곡선적 흐름을 배운 듯하다. 아래로 내려올수록 슬그머니 점차 선이 굵어지는데 몸 부분의 필선은 선

겉과 속을
모두 담아내는 마음

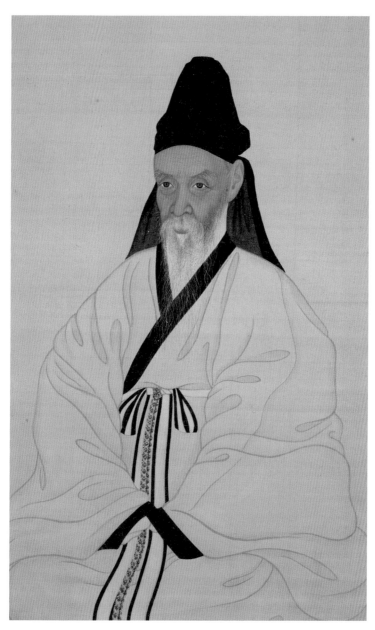

작가 미상, 전 〈이재 초상〉, 견본 채색, 56.4×97.9cm, 국립중앙박물관.

비의 담백하고 침착하며 온화한 기운을 드러내기에 부족함이 없다. 그래서 이 선묘線描 자체가 하나의 추상적 묘미가 어린다. 이런 선묘의 아리따움은 곡선의 지대한 관심과 자연의 대상 흐름을 마음으로 새긴 오랜 회화적 전통의 한 여줄가리로 봐도 무방하다.

이번에는 〈이채 초상〉을 살펴보자. 다음 그림에서 보듯이 전 〈이재 초상〉의 얼굴과 닮아도 너무 닮아 할아버지와 손자의 관계라도 오히려 의심이 든다.

이 초상화에는 그림 외에 글, 즉 찬문贊文이 많이 적혀 초상화의 주인공을 설명한다. 이 찬문은 주인공인 이채 선생이 직접 지었다.

내용을 요약하면, 정자관을 쓰고 몸에는 심의를 입고 우뚝하니 똑바로 앉아서 눈썹은 짙고 수염은 희며 귀는 높고 눈빛은 형형한 사람이 이계량이채의 자이다. "인생의 자취 동안 벼슬도 하고 학문도 닦았지만 이제 할아버지의 고향으로 돌아가 할아버지가 읽던 글을 더 읽으면 참된 선비가 되기에 부끄럽지 않게 된다"는 내용이다. 스스로에게 주는 자경문自警文의 일종인 듯한데 이 찬문에 대한 일방적 유추로 전 〈이재 초상〉 속의 인물을 〈이채 초상〉의 할아버지로, 즉 이채의 할아버지로 본 듯하다.

이 찬문은 소박하지만 이채 자신이 노경에 든 담박한 소회를 더할 것도 덜할 것도 없이 드러냈다. 이 찬문이 화제가 없는 전 〈이재 초상〉을 이재의 초상으로 오해하게 하는 역할을 하지 않

겉과 속을
모두 담아내는 마음

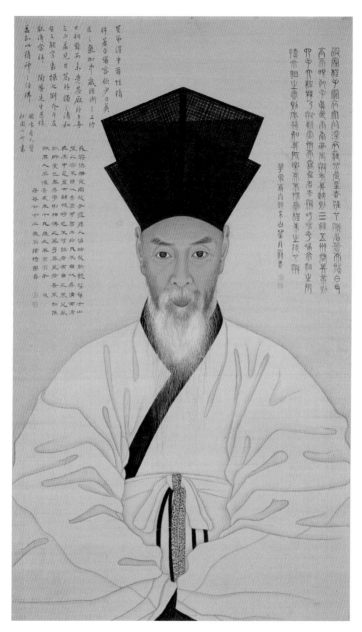

작가 미상, 〈이채 초상〉, 견본 채색, 58×99.2cm, 국립중앙박물관.

았나 싶다. 오주석은 이 찬문을 읽고서 이채 선생의 문집을 두루 찾아 읽어 이채 선생이 초상화를 제작한 1802년 여름에 산림으로 들어가서 10년 가까이 시골에 틀어박혀 더 공부하고 나왔다는 사실을 확인했다.

〈이채 초상〉의 얼굴을 보면 형형한 눈빛, 넓은 이마, 치켜 올라가 끝 숱이 두터운 눈썹, 길고 뾰족한 코, 단정한 콧방울, 도톰하고 온화한 입술, 작지만 기다란 귀를 가졌다. 이 얼굴과 전 〈이재 초상〉의 얼굴과 비교하면 눈, 눈썹, 코, 입술, 귀 등이 같다. 심지어 수염이 난 자리까지 똑같음을 알 수 있다.

그리고 무엇보다 두 초상화의 눈에서 나타나는 열기[6]나 형형한 눈빛의 분위기가 전혀 다른 사람이라고 보기가 어렵다. 그만큼 한 인물이 지닌 세월의 흐름을 고스란히 겪었을 따름이다. 육리문의 요철이 더 심해질 수는 있어도 인상이 바뀌기는 어렵다. 거기에 동일인이라는 결정적 단서는 두 초상화 모두 왼쪽 귓불 앞에 큰 점이 있다는 것이다.

이런 사실을 확인하기 위하여 오주석은 전문가의 도움을 받았다. 해부학을 공부한 화가이자 얼굴전문가인 조용진 교수는 두 초상화 얼굴의 세부 11개 부위를 비교한 끝에 두 얼굴이 100% 동일하다 장담은 못해도 같은 사람이 거의 틀림없다고 확인해주었다.

---❉---

6 열기: 눈동자에 드러나는 정신의 담찬 기운.

겉과 속을
모두 담아내는 마음

또한 예술작품에 보이는 얼굴을 연구하는 학자이며, 피부과 의사로서 그림 속 얼굴을 보고 대상 인물의 질환을 진단하는 이성낙 교수는 왼쪽 눈썹 아래 살색이 좀 진해진 부분이 검버섯으로서 〈이채 초상〉에서는 흐릿하더니 더 늙어 보이는 전 〈이재 초상〉에서는 거뭇거뭇 진해졌다는 것이다.

또 한 가지는 왼쪽 눈꼬리 아래쪽 4시 방향에 도톰하니 길게 부풀은 부분이 바로 노인성 지방종인데, 이것 역시 두 초상화에서 같은 위치에 도드라지더니 전 〈이재 초상〉에서는 더 확실하게 보인다고 했다. 지극한 묘사는 이렇듯 세월의 시차로 인한 착각과 오류를 되짚어내는 도저함마저 있다.

즉, 두 초상은 동일인물을 10여 년의 시차를 두고 그려진 그림이라고 진단한 것이다. 전 〈이재 초상〉에서는 〈이채 초상〉보다 주름이 더 많아졌고 수염도 훨씬 희어졌다. 일부 터럭은 아주 길어지면서 전체적으로 성글어졌다는 사실도 확연하다.

앞서 일렀듯, 조선의 초상화는 낯에 보이는 병색까지 그대로 묘사한 극사실화로서, 이런 마음을 일러 선조들은 "일호불사 편시타인"一毫不似 便是他人, 즉 "터럭 한 오라기가 달라도 남이다"라는 조선 초상화의 불문율을 세운 것이다.

이렇게 조선의 초상화는 예쁜 모습이 아니라 어둑한 모습, 다시 말해 참된 모습을 그려 인물의 정신세계를 오롯이 조명하려 애썼다. 이제 전 〈이재 초상〉은 또 하나의 〈이채 초상〉으로 불러야 마땅하다.

유명화가를 질타한 작중인물, 〈서직수 초상〉

초상화에서 합삭은 임금의 어진에서는 더러 보이나 일반 사
대부에서는 그리 흔한 일이 아닌 듯하다. 그것도 당대 내로라하
는 화인 두 사람이 서직수徐直修의 초상을 나눠 그렸다는 면에서
새롭다. 바로 이명기와 김홍도가 그린 〈서직수 초상徐直修肖像〉이
다. 서직수 자신이 성정대로 과감하게 써낸 화제畵題는 그림에 대
한 나름의 고집이랄까, 개결介潔한 선비다운 아집이 드리워졌다.

이명기(李命基)가 얼굴을 그리고 김홍도(金弘道)가 몸을 그렸다.
두 사람은 이름난 화가이지만 한 조각 내 마음은 그려내지 못했다.
안타깝도다. 내가 산 속에 묻혀 학문을 닦아야 했는데 명산을 돌아
다니고 잡문을 짓느라 마음과 힘을 낭비했구나. 내 평생을 돌아보
매 속되게 살지 않은 것만은 귀하다고 하겠다.
병진년 여름날, 십우헌 62살 늙은이가 자평하다.

"두 사람이명기와 김홍도은 이름난 화가이지만 한 조각 내 마음은
그려내지 못했다"는 혹평은 당대 유명한 화가 두 사람의 심장을
쪼글쪼글하게 하는 직정적 결기마저 엿보인다. 이 말대로라면
조선의 초상화는 겉만 치밀하게 그리는 것이 아니라 겉을 통해
속내, 정신과 영혼의 '결'마저 얼러내야 한다는 절대 명제에 얼마
나 엄격했는가를 보여준다.

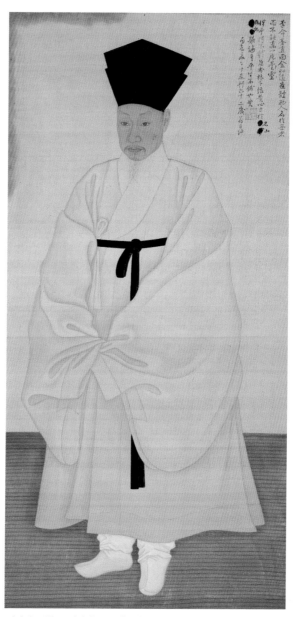

이명기·김홍도, 〈서직수 초상〉, 견본 채색,
72.4×148.8cm, 국립중앙박물관.

이런 혹평에는 김홍도와 이명기라는 유능한 화가의 속내를 뒤집는 서직수의 지나치게 진솔한 면모와 실존적 내면을 극단적으로 부영하려는 조선 초상화의 결기가 초상화의 인물에게도 보편적으로 드리웠다는 생각을 전해준다.

이명기가 그린 서직수의 얼굴은 그야말로 정밀함 자체이다. 서직수 본인은 그리 탐탁지 않다 했으나 왼쪽 뺨의 점에 난 터럭까지 섬세하게 그림으로 인물이 지닌 성정이 어느 정도 도드라지는 효과가 있다.

서직수는 평생 벼슬을 하지 않았으나 시·서·화詩·書·畵에 밝고 뛰어나 정조도 익히 아는 바가 뚜렷했다. 비록 출사하여 벼슬길의 영화를 누리진 않았으나, 제발에서 스스로 자부하듯 "평생을 돌아보매 속되게 살지 않은 것"만은 귀하게 여긴다는 대목이 바로 그의 초상에서 그려내고 싶은 대목인 듯싶다.

특히, 김홍도가 그린 몸 부분은 포의布衣의 의습선이 자연스럽고 신발을 신지 않은 흰 버선발은 새뜻하게 돗자리를 디뎌 밟았다. 하얀 버선의 주름까지도 놓치지 않은 채 허공으로 살짝 들린 버선코의 맵시는 의관의 일부이겠으나 여전히 인물이 지닌 심성의 일부를 드러내는 데 일조한다.

정과 속을
모두 담아내는 마음

괴짜 화가, 최북

인물화가 이한철李漢喆, 1808~?이 그린 18세기 괴짜 화가 호생관毫生館 최북崔北의 초상은 얼굴에 주안점이 있는 초상이다. 상반신의 초상 중에 윗도리의 옷 주름이나 구체적인 색감은 몇 개의 선으로 극도로 생략되었다. 탕건宕巾을 쓴 갸름하고 긴 얼굴과 길고 무성한 수염을 늘어뜨린 하관은 팔초하다.[7]

그림에서는 보이지 않으나 늙은 뒤에는 돋보기안경을 한쪽만 꼈다. 나이 마흔아홉에 죽으니 사람들은 그의 별호인 칠칠七七의 참讖이라고 안타까워했다. 콧수염과 구레나룻과 턱수염에 가린 입술은 유독 붉어 최북의 정신적 열기랄까 결기를 가늠케 한다.

보다시피 오른쪽 눈은 애꾸눈이다. 어느 날 지체 높은 양반이 최북에게 그림을 청했으나 뜻대로 되지 않자 겁박을 했던 모양이다. 이에 굴할 최북이 아니었다. 그는 "남이 나를 저버리는 것이 아니라 내 눈이 나를 저버리는구나!"라며 송곳으로 자신의 한쪽 눈을 찔러버렸다. 그가 찌른 것은 자신의 한쪽 눈이었지만 실상은 당대의 권위적이고 몰상식한 일부 편벽한 양반의 심장과 권위를 동시에 찌른 것이었다.

이현환의 문집에 보면 최북의 우뚝하지만 쓸쓸한 결기가 유언처럼 보인다.

7 팔초하다: 얼굴이 좁고 아래턱이 뾰족하다.

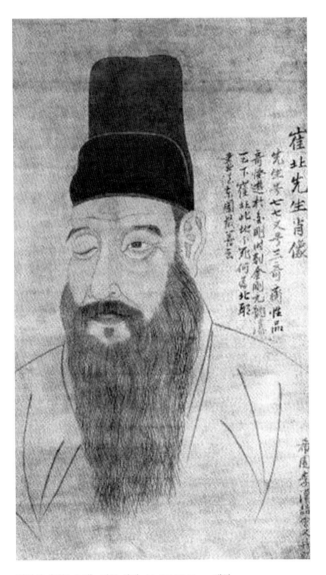

崔北先生肖像
先生諱七七又号三奇瘦質品
喬澤遊朴孝齋門刺金剛亢絕
云下崔北此址亢何爲北邪
聿之東園經善云

霈園李漢喆寫

이한철, 〈최북 초상〉, 지본 설채, 41.5×65.5cm, 개인.

장과 속을
모두 담아내는 마음

세상에는 그림을 알아보는 사람이 드무네. 참으로 그대 말처럼 오랜 시간이 흐른 뒤 이 그림을 보는 사람은 나를 떠올릴 수 있으리. 뒷날 날 알아줄 사람을 기다리고 싶네.

자기 그림이나 작품에 대한 자부심은 당대의 찬사가 있건 없건 언제나 오롯한 것이어야 한다는 생각을 들게 한다. 자기 작품 세계에 대한 올바른 눈, 즉 심미안審美眼은 작가의 생명이다. 그것은 현세에 아무리 하찮은 대접을 받는 것이라도 화가의 목숨 이상으로 지켜야 할 본령인 것이다.

박지원이 우연히 눈을 뜨게 된 장님에 대해 쓴 글은 이런 작가적 자부심과 심미안에 대한 비유로 적절하지 않을까. 내용은 이렇다. 오래 장님이었던 사람이 어느 날 눈을 번쩍 뜨게 되었다. 그런데 그는 장님이었을 때 잘만 찾아가던 자기 집조차 찾지 못하겠다고 하소연을 했다. 그러자 박지원은 "그렇다면 도로 눈을 감고 가시오"라고 일갈했다.

애꾸눈 최북의 오른쪽 눈은 두 눈을 번연히 뜨고도 참된 자기만의 진실을 보지 못하는 경우에 대한 대내외적인 경고와 자경自警의 초상으로 읽힌다. 참된 아름다움이나 진실이 아닌 것이라면 그것에 기댈 필요가 있겠는가. 비록 가난과 기행과 궁핍의 나날을 살지언정 그 마음을 오롯이 지켜줄 만한 믿음의 진실이 있다는 것은 얼마나 고마운 일인가.

산수의 신비

/

인생과 산천경계를
하나로 읽어내는
마음

/

비경과 실경이 하나로 어우러진 희로애락의 풍경

풍경은 입속의 혀처럼, 아니 혀를 밀어내는
배 속 깊이의 울림처럼 고요하게 울부짖고
서늘하게 미소 지으며
찬찬히 슬픔과 기쁨의 뒤끝을 살핀다.

한 번 살고 두 번 살 수 없는 인생이다. 살아간다는 것이 길로 비유될 때 그 길은 우여곡절을 포함한다. 동양의 산수山水, 특히 한국의 산수는 그런 인생의 고스란한 우여곡절을 포함하는 여정이자 역정歷程을 여사여사하게 잘 드러내는 인상을 지녔다.

산수의 신비는 그것이 선면線面의 곡절을 지녔기에 가능한 삶의 이미지로 혹은 생사고락의 비유로 놓고 보아도 크게 두동지지 않는다. 고속도로처럼 쭉 뻗지 않은 산수는 곡진한 곡선의 잔치와도 같다. 곡선 하나하나엔 삶으로 비유할 수 있는 다양한 사정과 사연의 여줄가리로 만연하다. 존재는 그냥 존재가 되지 않는다.

기쁨은 여우비처럼 지나가고 고통과 적막과 곤궁함은 지루한 나날의 연장선이기 십상이다. 그 지난한 시간의 한가운데를 거친 존재만이 실존實存의 심장을 지니게 된다. 쉬 내닫는 흔쾌하고 유쾌한 삶이란 흔치 않다. 늘 삶의 에움길을 준비해두는 운명은 실존과 영혼을 더 깊고 웅숭깊게 하는 오지랖을 지녔다.

인생과 산천경개를
하나로 읽어내는 마음

"왜 내게 유독 이런 시련이 있는가"라는 회의 속에서는 "인생이 너를 더 사랑하기 때문이야"라는 말이 잘 수긍되지 않는다. 먼저 깨달아지지 않는 삶을 미리 투시하듯 예감할 수 없고 오래 산다고 다 깨달아지지도 않는다. 그럼에도 먼저 품어 안는 삶으로 시작하고 이어가는 것도 그리 나쁘진 않을 게다.

산책하듯 보는 산수

현재玄齋 심사정沈師正, 1706~1776의 〈촉잔도권蜀棧道卷〉은 곡진하다. 곡진한 선으로 그리고 그 곡선으로 에두른 면面이 이뤄내는 산수는 절경이지만 풍경의 속내는 위험천만하고 심란하고 막막하기도 하다. 촉잔은 '촉蜀나라로 가는 잔도棧道'의 줄임말인데 이 잔도는 벼랑이나 낭떠러지 절벽처럼 사람이 다니기 힘든 곳에 나무를 선반처럼 엮어 매단 길을 이른다. 그 험난함은 그대로 부박하고 험난한 인생의 비유로 놓고 보아도 여실하다.

산의 정상은 너럭바위처럼 평평하게 다져놓은 곳이 인상적이고 바위산의 절개 면은 도끼 자국처럼 그린 부벽준[1]의 준법皴法이 능란하고 다양하게 진설되었다. 8m가 넘는 두루마리 그림을

※

1 부벽준(斧劈皴): 산수화에서 산이나 바위를 그릴 때 측필을 이용해
 도끼로 팬 나무의 표면처럼 나타내는 준법.

한눈에 펼쳐 보는 것은 어렵다. 인생은 한걸음에 달려 보낼 수 있는 거리가 아니다. 찬찬히 걸으며 풍경을 따라 소요하듯 그러나 내밀한 산수의 곡절을 따라가며 마음의 눈길을 던져볼 때 그때나 지금이나 시대를 뛰어넘어 살았던 마음이 그림에서 걸어 나온다.

풍경은 입속의 혀처럼, 아니 혀를 밀어내는 배 속 깊이의 울림처럼 고요하게 울부짖고 서늘하게 미소 지으며 찬찬히 슬픔과 기쁨의 뒤끝을 살핀다. 심사정은 명문 사대부가 출신이었지만 선택할 수밖에 없는 야인野人의 처지를 그림으로 달래며 살았다. 선대의 역모사건은 그에게도 벗어날 수 없는 제약이고 족쇄였다.

그러나 그에게는 그림이 있었다. 억눌린 심정을 필설로 풀어냈다. 심사정은 다양한 분야의 그림에 능란했다. 영모와 화훼, 인물과 산수, 그리고 선화仙畵에 이르기까지 붓길이 유연하고 낙락했다. 주어진 삶의 그늘을 발랄하게 뒤집는 시적 재기와 영특함은 그의 고통이 준 반면교사일지도 모른다.

조선시대 최초의 산수장권山水長卷인 〈촉잔도권〉은 가로 818cm에 세로 58cm로 약 1m 정도 길이의 종이를 이어 붙여 그렸다. 권축卷軸을 펼쳐놓고 가만히 걸어가며 보는 것은 호활한 산책이며 음미飮味요, 감상이자 가만한 몰입의 심미적審美的 고난이다.

그러나 인생과 산천이 갈마들고 너나들이한 품새를 보는 건 기껍다. 그 고난을 따라감은 삶은 곧 고통이 따르는 쾌락이었으며 종내에는 즐거운 고통임을 어느 순간 자업자득케 한다. 생득

인생과 산천경계를
하나로 읽어내는 마음

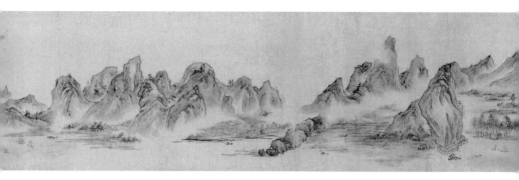
심사정, 〈촉잔도권〉, 지본 담채, 818×58cm, 간송미술관.

의 풍경 속내가 그린 이와 감상하는 이를 너나들이하게 펼쳐놓았다.

그림은 넓고 길고 깊어 그림을 보며 걸으면 마치 그림 속과 그림 밖이 하나로 갈마드는 지경에 이르러 소슬하다. 광활함과 협량함이 서로 뒤엉키듯 펼쳤다 좁히듯 간극과 간격의 조화가 기묘하며 경물이 삶의 비유로 입체감을 불러들이고 내놓으니, 두루마리가 끝난 곳에서 새로 잇닿는 풍경이 그림인지 아니면 실제인지 모를 지경이어도 좋다.

우리가 사는 실제의 산수와 삶의 저변이 심사정의 〈촉잔도권〉에 서로 어울리듯 크게 두동지지 않는다고 본다면, 그것은 인생에 대해 우리가 갖는 희로애락의 진상이 거기 어울리고 배었다고 보기 때문인지도 모른다.

아아! 나의 선군 애려(愛廬: 심유진) 선생은 성품이 본래 담박하여

그림과 산수를 사랑하셨다. 무자년(1678) 가을에 숙부 양성공(陽城公: 심이진, 1723~1768)과 함께 현재공(玄齋公)께 나아가 촉(蜀)의 산천을 그려 주도록 청했더니 그림이 미처 이루어지지 않았는데 양성공이 홀연 세상을 버리셨다.

선군은 슬픔이 극심하여 그림을 영구 앞에 올리고 사실을 말하며 통곡했다. 그림은 드디어 우리 집의 기이한 보배가 되었고 종장(宗長: 집안의 가장 웃어른)인 상서공(尚書公)은 항상 절대적인 보배라고 일컬었다.

무술년(1778)에 한 외가 어른이 3일만 빌려 간다고 하더니 "드디어 이를 잃어버렸다"하며 끝내 돌려주지 않자 선군은 항상 이를 한탄했다.

대개 산수의 빼어남은 반드시 촉도(蜀道)를 일컫고 그림의 신묘함은 현재보다 더 뛰어남이 없다 하거늘 붓을 가다듬고 정신을 모으기를 수십여 일 했을 뿐만 아니라 점찍고 채색하여 참모습을 옮겨와 12준법[2]을 능히 다 갖추었음에랴! 깊고 깨끗한 필력이 문득 어찌 조화(造化)의 빼앗아가는 바로 될 수 있겠는가!

– 심래영, 〈촉잔도권〉 제발문 부분

심래영沈來永의 제발문題跋文이다. 심사정에게 촉의 산천을 그려달라 청탁했던 심유진의 아들인 심래영이 1798년에 쓴 글의

————❊————
2 준법(皴法): 산과 바위 표면의 질감과 입체감을 나타내기 위해 사용하는 표현기법.

인생과 산천경계를
하나로 읽어내는 마음

일부로 〈촉잔도권〉을 그리게 된 내력과 완성된 후 그림의 행적을 소상히 밝혀 우여곡절이 뒤늦게 흥미롭다.

발문에 의하면 그림은 무자년1768에 다 그려져 심래영의 집에 소장되다가 무술년1778에 분실해 몹시 애타게 찾았다. 그러던 차에 심래영이 40세가 되던 해인 무오년1798에 다시 찾게 되었다. 무戊자가 들어간 해와 관련된 일련의 일은 이 보배, 즉 〈촉잔도권〉이 스스로 그대를 알아 세상에 숨고 나타난 것이므로 매우 기이하게 여긴 특별한 소회를 적어둔 것이다.

촉도난과 인생

촉도는 장안長安에서 촉, 지금의 쓰촨四川 지방으로 가는 길을 이른다. 쓰촨 지방은 중국 중부 양쯔 강揚子江 상류의 쓰촨 분지와 티베트 고원 동부에 해당하는 곳으로 기후가 따뜻하고 비가 잦아 예로부터 척박함을 모르는 옥토였다. 주위에는 양쯔 강, 민장 강岷江과 자링 강嘉陵江이 흐르고 산악 구릉이 많으며 오직 성도成都 부근에만 큰 평야를 이룬다.

아이쿠! 아찔하게 높고도 험하구나! 촉으로 가는 길 어렵고 푸른 하늘 오르기보다 더 어렵구나. 잠총(蠶叢)과 어부(魚鳧)가 촉나라를 개국한 지 그 얼마나 아득한가. 그로부터 4만8천 년 동안 관중

땅 진(秦)과 내왕 길이 없었고 서쪽 태백산 조도(鳥道) 따라 겨우 아미산(峨眉山)에 올랐네.

땅 꺼지고 산 무너져 장사들이 죽고 그 후로 하늘 높다란 절벽에 하늘 사다리 매달아 길 대신 이어지고 위로는 육룡(六龍)이 끌던 해 수레도 돌아섰던 높은 고표산(高標山), 아래로는 암석 절벽 치는 물결과 엇꺾여 흐르는 억센 물결. 신선 탔던 황학(黃鶴)도 날아 넘지 못했네.

원숭이가 넘으려 해도 붙잡을 데 없고 청니령(靑泥嶺) 까마득히 높이 서리고, 백 걸음 아홉 번 꺾어 바위 봉우리를 돌아야 하네. 하늘의 삼성별 어루만지고 정성별 지나니 숨이 막혀 손으로 앞가슴 쓸며 주저앉아 장탄식 몰아 내뿜네. 그대 서촉(西蜀) 언제 떠나려나? 무서운 길 미끄러운 바위 오를 수 없고 오직 고목에서 슬피 우는 새들. 암놈들 수놈 따라 날아들고 두견새 밤마다 울어 빈 산을 슬퍼할 따름.

촉으로 가는 길 푸른 하늘 오르기보다 어려워. 말만 들어도 홍안소년 백발노인으로 시들 것을. 연봉(連峰)은 하늘과 한 자도 못 되고, 메마른 소나무 절벽에 거꾸로 매달렸고, 내닫는 여울과 튀는 폭포수 서로 다투어 소란하고, 벼랑을 치고 돌을 굴려온 골짜기 우렛소리 들리네. 이렇듯 험난하거늘 그대 먼 길 따라온 손이여 어이하여 왔는가? 검각(劍閣)은 우뚝하니 뾰족하게 높이 솟아, 한 사람이 관문 막으면 만 사람이 관문 뚫지 못하네. 지키는 이 친족 아니면 언제 이리 승냥이 될지 몰라 아침에 모진 호랑이 피하고 밤에

인생과 산천경개를
하나로 읽어내는 마음

긴 뱀을 피해도 이를 갈고 피를 빨아 마귀처럼 사람을 죽이네. 금성
(錦城)이 비록 좋다고 하나 집으로 돌아감만 못하고.
촉으로 가는 길이 푸른 하늘 오르기보다 어려워라. 몸 추켜세우고
서쪽 바라보며 길게 탄식하네.

<div align="right">– 이백,〈촉도난〉</div>

장안에서 성도로 가는 도정道程인 촉도蜀道는 그 험준한 산세
로 인해 인생이나 벼슬길의 험난한 과정에 비유되었다. 이백李白
의 시〈촉도난蜀道難〉도 촉나라에 이르는 험난한 산세와 위험, 우
여곡절이 산재한 지형을 헤쳐나가는 사람의 심사가 여간 위험천
만하고 신산하게 출렁거리는 게 아니다.

신선 탔던 황학도 산이 높아 넘지 못하고 원숭이도 산세가 험
해 붙잡을 데 없다고 한탄 아닌 한탄을 하는 지형이다 보니 절로
한숨과 눈물이 배이고, 몸은 "두견새 밤마다 울어 빈 산을 슬퍼
함"에 더욱 지치고 고달프니, 인생의 험로險路를 절로 깨닫는 도
량인가 싶다.

산전수전山戰水戰, 갖은 기복과 위험, 두려움과 고달픔을 제공
하는 바를 이렇게 그린 이유는 아마도 고통의 산세 풍경이 지닌
인생과의 절묘한 유사성이나 그윽한 비유이지 않은가 싶다.

촉잔도와 심사정

우리나라에서 촉도를 주제로 한 그림은 현재까지 심사정의 작품이 유일한 것으로 알려졌다. 촉도를 주제로 한 그림은 당나라 때의 〈명황행촉도明皇行蜀圖〉를 비롯해 송대 범관范寬의 〈촉잔행려도蜀棧行旅圖〉, 이공린李公麟의 〈촉잔도권蜀棧圖卷〉, 이당李唐의 〈촉잔도도蜀棧道圖〉 그리고 명·청대에 그려진 〈촉잔도〉 등이 남았다. 이 중 이공린의 〈촉잔도권〉을 제외하면 대부분 1m가 넘는 기다란 축으로 되어 〈촉잔도〉가 주로 축의 형태로 제작되었음을 알 수 있다.

〈촉잔도〉의 말미에 자리한 심사정의 제문題文에 의하면, 이 그림은 이당李唐의 〈촉잔도〉를 방倣한 것이다. 심사정이 방했다는 이당의 〈촉잔도〉가 어떤 것이었는지는 알 수 없으나 현존하는 이당의 〈촉잔도〉는 높고 험준한 산간이 그려진 축 형태의 산수화이고 산수장권의 일본 산수화나 중국의 다른 〈촉잔도〉와 크게 달라 보이진 않는다. 다만 심사정은 이당李唐의 〈촉잔도〉에 더 많은 인상을 받았을 가능성이 역력하다.

그런데 1999년에 발견된 심사정의 〈촉잔도권〉에는 강세황이 예전에 이당이 그린 〈촉잔도〉의 원본을 보았다는 발문이 적혔다. 화첩에 든 이 그림은 크기28.1×38.2cm로 보아 촉도의 한 부분을 그린 것으로 보인다. 만약 이 작품과 발문이 심사정이 말하는 '방작倣作의 대상'이라면 조선 후기에 이당의 〈촉잔도〉가 진짜이

든 모사본이든 수입되었을 가능성이 크다. 심사정이 쓴 "방이당 촉잔"倣李唐蜀棧이라는 화제는 이를 직접적으로 드러낸 것이다. 먼 나라의 풍경을 깊이 참조하여 그림은 그만큼 산수가 지닌 깊은 사의寫意에 끌렸기 때문이 아닐까 싶다.

심사정은 유연하고 그윽한 선묘線描에서부터 붓을 호탕하게 쓸어낸 부벽준, 삼베껍질을 벗겨낸 듯한 피마준,[3] 쌀알을 흩뿌린 듯한 미점준,[4] 바위에 이끼가 오른 듯한 태점준,[5] 구름무늬를 드리운 듯한 운두준[6]등 산세 지형을 표현하는 갖은 형식적 방법과 함께 전통화법의 양대 산맥인, 기암괴석 어우러진 북종화,[7] 습습하면서도 정감 넘치는 남종화[8]까지 함께 부려 녹여낸 것이다. 이렇듯 기기묘묘한 구성의 대형 산수도는 중국에서도 드물어 〈촉잔도권〉은 마치 산수자연으로 풀어낸 인생의 총화總和라 할 만하다.

간송미술관의 전신인 보화각寶華閣의 설립자인 간송澗松 전형필全鎣弼, 1906~1962은 일제강점기 때 경기도 가평 양반가에서 골동상을 거쳐 〈촉잔도권〉을 당시 기와집 5채 값인 5천 원에 사들

---※---

3 피마준(披麻皴): 돌의 주름을 그리는 데 삼의 잎을 펼친 것과 같이 그리는 준법.
4 미점준(米點皴): 붓을 옆으로 눕혀 마치 쌀알처럼 찍는 준법.
5 태점준(苔點皴): 멀리 보이는 풀이나 잡목을 표현하기 위해 이끼 같은 점을 그리는 준법.
6 운두준(雲頭皴): 풍화작용으로 침식되어 마치 구름이 중첩되어 피어오르는 것처럼 생긴 산을 표현하는 준법.
7 북종화: 직업 화가에 의해 외면적 형사(形似)에 치중한 기교적이고 장식적인 공필화(工筆畫) 계통의 그림.
8 남종화: 대체로 학문이 깊은 사대부가 여기(餘技)로 수묵과 담채를 사용해 그린 그림.

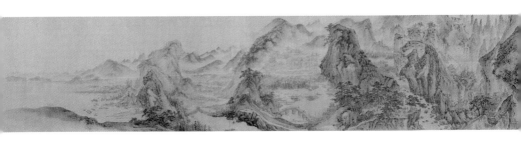
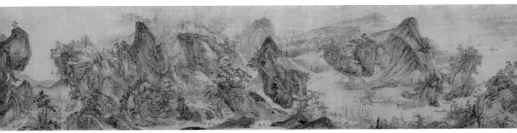

이인문, 〈강산무진도〉, 견본 담채, 856×43.8cm, 국립중앙박물관.

였다. 우리 미술에 대한 간송의 사랑은 국보급이었다.

　그림이 그림에게 귀띔해준 광활하고 호활한 세상 경치와 경
물, 산수에 대한 화인의 속내가 이심전심으로 번져 오래된 새로
움으로 그려졌을 터이다. 청춘과 장년을 지나 노경에 이른 화가
의 인생 전체를 산수자연에 빗대 여실하게 그려낸 그림이다. 그
러니 인생이 덧없다고 말할 때조차도 이 그림은 묵묵하게 자연
을 살아내는 그림이다.

인생과 산천경제를
하나로 읽어내는 마음

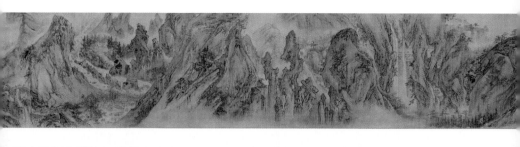

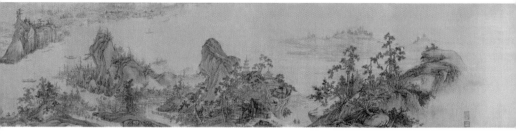

자연은 다함이 없다는 것

고송유수관도인古松流水館道人 이인문의 〈강산무진도江山無盡
圖〉는 인간과 자연이 어울리는 산수의 파노라마로 호활浩闊하다.
수려한 산수의 그윽함과 번다한 세속의 활기가 함께한다.

정조 때의 화원인 유춘有春 이인문李寅文, 1745~?은 〈강산무진
도〉를 통해 왕의 치세 비전vision을 담은 좀더 진보적인 산수화의
격을 펼쳤다. 이 말은 기존의 산수자연의 풍류적인 해석이나 반
영과는 다른 또 하나의 지향성을 지니게 된다. 그것은 바로 문명
적 사회의 반영이다.

문명과 자연을 대척적 관계로 격리시키지 않는 대신 자연의 흐름과 인간의 문명이 서로 호응하고 조화를 꾀하는 실경적 반영이 여실해졌다는 것이다. 탈속의 자연만이 아니라 낭대 사회 내부의 문명적 기류를 반영하고자 하는 열정이 그것이다. 물론 이 그림이 당대의 사실적 실경實景이냐는 점은 좀더 다른 관점에서 볼 필요가 있다.

도가철학이든 유학사상이든 자연의 산수를 동경하고 거기 깃들고자 하는 마음이 엇비슷했다. 거기엔 인간적 체취가 묻어나는 산수를 미처, 아니 의도적으로 배제하려는 관념이 지배적이었다.

산수화가 본격적으로 흥성하던 송나라의 산수화가 곽희郭熙가 산수화의 필요성을 흥미롭게 역설한다.

속세의 온갖 일에 구속받는 것은 누구든지 싫어하고, 안개 피고 구름 도는 절경 속 신선과 성인의 경지는 누구든지 동경하나, 제 한 몸만 깨끗하게 하자고 세상을 버리고 산수에 들 수 없으니, 훌륭한 화가에게 산수를 그리게 하여 방 안에서 그 풍광을 즐길 수 있게 한다.

문명과 자연이 어울리다

이런 발언의 배경에는 군이 산수화 속의 인간세계, 흔히 속세의 번다한 문명이 틈입할 계제를 차단하는 관념이 들었다. 속세

인생과 산천경제를
하나로 읽어내는 마음

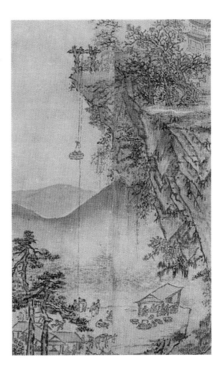

〈강산무진도〉,
도르래로
물자를 옮기는 장면.

와 자연의 분리는 이렇게 산수화를 열었지만 그 과정은 다양한
전개를 이끌어냈다.

〈강산무진도〉를 펼치면 두루마리 곳곳에 항구의 배와 물가 마
을의 물레방아와 두 발 수레, 번다한 장터거리가 등장한다. 도르
래를 사용한 물류의 정황이 활기차게 등장한다. 이른바 순수한
자연만이 아니라 번잡한 속세가 어깨를 밀고 들어온 듯하다.

이런 인간을 들인 산수라면 뭔가 미심쩍고 묘한 궁금증이 서
린다. 세상을 점잖게 뒤로 물린 산수의 고결함은 이쯤에서 오히
려 편벽된 것이 아닌가 생각하게 한다. 험난한 산골짜기가 있고

그 골짜기를 벗어나면 산자락에 촌락이 있고 그 촌락은 저잣거리를 품는다. 산골의 높은 산중턱에는 정자가 있고 정자와 아랫마을과는 도르래를 이용한 운반장치가 가설되었다.

〈강산무진도〉에서 순수한 자연의 힘만이 작용하는 것이 아니라 인공의 도구를 이용한 힘의 축적이 가능한 모습을 보여주었다. 높은 언덕 위에 나무 버팀목을 쌍으로 세우고 그 위에 장대를 얹고 장대에 줄을 감아 돌리면서 물건을 올리는 방식은 기존의 산수화에서는 찾을 수 없는 것이다. 어찌 보면 이것은 기이한 풍속으로 은일隱逸의 자연을 깨우는 인간의 역동적인 동선의 과시로 오롯하다.

언덕 아래 인부들이 줄을 당기면서 들것이 위로 올라간다. 들것에는 험한 지형이라 에돌아갈 수밖에 없는 가파른 길 위의 짐을 담고 금방 떠올려진다. 아마 이 원시적 도르래는 당대에는 혁신적인 물류 아이템으로 남다른 각광을 받았을 것이다.

이 도르래는 '녹로'轆轤로 마치 두 개의 커다란 두레박을 서로 올리고 내리는 방식으로 물자나 짐을 상하로 옮기는 물류 도구이다. 그림에서는 두 개의 두레박이 없으므로 한쪽의 무게는 사람의 완력으로 감당하는 조금은 원시적인 구조로 보인다. 조선의 문인이 즐겨 보았다는 《천공개물天工開物》에 따르면, 녹로는 중국 서한西漢의 벽화에서 시초를 찾을 수 있고 명나라에 이르러 보편화된 것으로 보인다.

〈강산무진도〉의 저잣거리를 보면 짐을 이고 진 사람이 거의

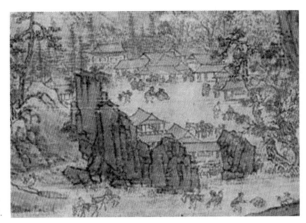

〈강산무진도〉,
장터거리 모습.

없다. 수레나 당나귀 같은 운반수단의 왕래가 잦은 것은 어쩌면 그런 풍물에 대한 의식이 앞섰기 때문이다. 수레를 끌거나 어깨에 메거나 나귀에 짐을 싣고 다닌다. 사람들이 밀고 다니는 수레는 거개가 양륜거다. 박지원의 글을 보면, 실제로 그 당시에 양륜거는 드물었던 모양이다. 근대의 기록사진에서도 이른바 보따리 문화는 여전했다. 그림 속 장터는 18세기의 실제상황이 아니란 느낌임에도 낯설지 않다.

그만큼 이인문의 산수와 세속은 구성지고 자연스럽다. 이런 사회적 분위기였으면 하는 풍물을 앞서 등장시킨, 어쩌면 일종의 산수를 곁들인 시뮬레이션이다. 앞서 말한 이상적 사회 풍속에 대한 비전을 담았으니 상상의 실제를 구성한 것이라 볼 수 있다.

정약용을 비롯한 실학자는 물론이요, 정조도 선박제도에 대한 관심이 지대했다. 정조의 선박과 해운海運에 대한 지대한 관심은

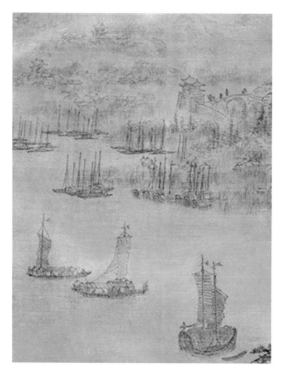

〈강산무진도〉, 항포구 풍경.

〈강산무진도〉, '땅끝마을' 물레방아가 보인다.

인생과 산천정세를
하나로 읽어내는 마음

선박건조의 여러 지침서가 급선무라는 어명이 담긴 《홍재전서》
에서 드러난다.

〈강산무진도〉에 그려진 배는 대략 헤아려도 백 척이 훌쩍 넘
는다. 연안이 그런 배로 성기지 않고 빽빽할 지경이다. 그 가운데
강과 바다로 자유롭게 다니며 물품을 운반하는 대형선박, '조선'
漕船이라 불리던 배가 눈길을 끈다.

그림 속의 배는 중국에서 '조방'漕舫이라 부른 중국식 조선이
다. 좋은 배를 많이 만들어 더 안전하고 더 신속한 유통경로를 마
련하고픈 마음이 담긴 모습이다.

이인문의 〈강산무진도〉는 장축 형태의 중국 산수와는 달리 횡
축橫軸 형태의 두루마리 그림인 심사정의 〈촉잔도권〉과 쌍벽을
이루는 대작이다. 산세의 흐름이나 세속의 민가와 주변의 여러
문명적 요소를 과감하고 자연스럽게 어울려놓았다.

특히, 경제의 혈맥이라고 할 수 있는 물류의 요소인 해운의 수
백 척 배와 육운陸運의 수레와 녹로, 나귀 등은 주변 산수와 어울
리는 시정市井을 조화시켰다. 〈촉잔도권〉과 〈강산무진도〉는 산수
자연의 험난함을 에움길이나 너덜겅 혹은 벼룻길⁹을 곡진하게
그려냈다는 점에서 큰 차이가 없다.

그러나 인간과 자연을 아우르는 보편적 풍광을 담은 냅뜰성이
있는 이인문의 그림이 현재와 미래를 아우르는 삶의 청사진이

9 벼룻길: 아래가 강가나 바닷가로 통하는 벼랑길.

라면, 험난하기 그지없는 산천경계의 기기묘묘한 굴곡진 산수의 구현은 심사정에게는 노경老境의 화가가 되돌아보는 인생의 무한한 감회를 그림으로 담아낸 인생론人生論에 화답한다.

자연은 다함이 없다는 의미를 가진 〈강산무진도〉는 오랫동안 그려진 주제이며, 특히 명·청대에 크게 유행했다. 자연의 영속성과 그 속에서 인간이 삶을 영위하는 바를 사람이 모인 장터의 수레와 마을의 가옥, 도르래를 이용한 동양적 자연관에 대한 그림으로 이루어낸 무한감성無限感性의 산수화적 표현이다. 다함이 없는 자연 속에 인간의 삶은 때로 몬존할 수도 있으나 어울림이 그윽하고 자연스럽다면 오히려 낙락한 지경을 드러내기도 한다.

그 산수와 그에 어울린 사람, 세속의 우여곡절과 면면이 〈촉잔도권〉과 어깨를 나란히 한다. 무리 없는 산수의 흐름은 곡선의 겹침과 풀림, 인물의 사소함과 생명의 우주적 소슬함, 있고 없음의 변화무쌍한 자연생리를 두루 둘러보게 한다. 풍광이 마음으로 고스란히 읽힌다. 사소한 일상이 유장한 세월의 한 부분이라는 느낌을 실감으로 전해온다. 산수에서 불어올 것만 같은 바람에 심신이 씻기는 청수한 맛이 〈강산무진도〉에 열렬하다.

인생과 산천경계를
하나로 읽어내는 마음

문인의 기개

／

사군자를 그리고
즐기는 마음

／

푸르른 절개와 고아한 의취

동양의 그림, 특히 문인화풍에 적용되는 산수나
수목을 그리는 필법은 이렇듯 서법과 일맥상통한다.
경물과 활자가 한 무리로 능노는 바탕임을 알겠다.

매화: 겨울을 달래는 봄의 마음

겨울에는 웅크린 감정이 많이 자자해지는 계절이다. 자연히
춥고 음산하고 을씨년스러운 날씨와 혹한이 계속되면 사람의 몸
도 마음을 옹송그리고 쓸쓸하게 자아낸다. 몸이 마음을 그렇게
자아낼 경우가 많다. 움츠러든 몸에 우울한 기분이 갈마들고 호
탕하고 여유가 감돌던 기분은 왠지 몬존한 느낌에 휩싸여 새삼
고독이란 단어를 곁에 둘 때도 생긴다. 겨울은 그래서 심신의 침
잠沈潛을 통해 몸의 양기와 마음의 정서를 깊고 은근하게 다독이
고 돋우는 계절인가 싶다.

활기차고 늠늠한 마음이 잘 유지되지 않을 때 겨울을 견디는
생활의 방편은 무엇인가. 무거워진 마음의 활로를 트는 방법 가
운데 하나가 '겨울 속의 봄 생각'이 아닌가 싶다.

세상의 조락凋落한 나무나 수풀 가운데 겨울 속 봄 생각을 마
냥 품어도 마음에 주니가 들지 않고 오히려 새뜻해지는 것 중의

하나가 매화나무다. 겨울 한기를 마다하지 않고 은근한 향기와 화사한 맵시의 꽃나무로 우뚝하여 화형花兄이나 화괴花魁로도 불린다.

꽃이 피고 영혼에 사무치는 향기로 그윽해지는 매화는 흔히 시인묵객이나 선비가 사랑한 나무였다. 그러나 장삼이사張三李四 누구나 봄의 매화 곁에서 기분이 어둑해질 리 없이 환해지니 버려진 버력마저도 매화 그늘에서는 가만히 입꼬리가 올라갈 만하다.

매화나무는 퇴계退溪 이황李滉, 1501~1570이 죽기 전에 "저 매화 화분에 물 주거라"라는 말로도 유명세를 얻은 나무다. 백매白梅, 홍매紅梅, 청매靑梅 등의 꽃빛깔과 거기에 따른 향기의 은근한 갈림 또한 새삼 코를 즐겁게 한다.

입으로 많이 먹어서 기분 나쁘게 배부르지 않고, 귀로 듣그럽던[1] 세상의 쓸데없는 지청구[2]를 멀리할 수 있고, 눈으로 못 볼꼴을 자주 봐서 눈꼴이 시지 않을 곳을 찾을 때, 버려진 외딴 매화나무 근처를 서성거리는 것도 심심한 듯 흐뭇하다. 매화는 그다지 화려하지 않지만 그렇다고 몬존하지도 않다. 단아한 자태가 풍기는 향취 또한 깊이와 매력의 소산이다.

아직 일러 꽃은 피지 않았으나 그렇기에 겨울바람 속에서도

---※---

1 듣그럽다: 시끄럽다.
2 지청구: 꾸지람. 까닭 없이 남을 탓하고 원망함.

마음에 매화꽃을 제 마음대로 그릴 수도 있다. 또 얼마 지나지 않아 꽃봉오리가 맺힐 때쯤이면 코는 보일락 말락 하는 꽃빛에서 향기를 예감하고 그 앞으로 벙글 꽃빛에 어리는 벌떼와 심지어 수다 새인 직박구리의 즐거운 난입을 그릴 수도 있다.

드디어 매화가 벙글어 어둑한 흐린 한낮에도 주위가 환하고 오래 묵은 마음의 주니가 풀린다. 직박구리는 활짝 핀 매화가지에 붙어 쉬 떠날 줄을 모르고 아름답지는 않지만 특이한 목소리로 감탄의 비명을 질러댄다. 그때 바위에 어리는 꽃 그림자마저 아취雅趣가 감돈다.

매화는 그래서 그림 속에 옮기면 향기가 달빛에 그윽하게 밝혀지고 고상한 품성이 아둔한 마음을 은근하게 깨운다. 매화를 오래 보면 전에 없던 어리석음이 드러나 그걸 뚱기듯 깨우는 맛이 있다. 내 안에 이런 아둔함이 있구나, 싫어지면서도 그것을 일깨우는 매화의 미소는 교만하지 않고 강권하지 않으며 오히려 섬세하고 다감한 눈빛으로 다독인다. 그래서 매화의 꽃은 꽃마다 그윽한 눈빛이면서 미소만 가득한 입술이면서 또 가만히 그림 보는 이의 가슴을 듣는 소박한 아취의 꽃 귀耳다.

어몽룡魚夢龍, 1566~?은 조선 중기의 선비 화가로서 본관은 함종咸從, 자는 견보見甫, 호는 설곡雪谷 또는 설천雪川이다. 선조 37년 1604에 충청북도 진천 현감을 지냈다. 그의 〈매화서옥도梅花書屋圖〉는 문인화적 사군자로서의 정태적情態的 도상圖像에선 벗어났으되 일상적 즐김이 여실한 그림이다.

달을 가리키는 매화 가지, 〈월매도〉

어몽룡이 그린 〈월매도月梅圖〉의 매화는 기존의 사대부가 그려온 매화의 인상이나 구도를 새뜻하게 뛰어넘은 호젓함이 있다. 은근한 곡선의 줄기가지에 맺힌 오판화五瓣花의 매화꽃은 몰골법이든 구륵법이든 조선의 매화 그림에서 큰 차이가 없었다. 그러나 매화나무의 전체적인 구도를 새롭게 그려냈다는 점에서 어몽룡의 매화가지는 마치 대나무와 비견된다.

매화나무의 구도를 곡선이 아닌 직선에 가깝게 바꿨다는 점에서 매화의 품성에 결기와 대나무처럼 곧바르면서도 오히려 새뜻한 정념이 되살아나는 것이 신기하다.

구불구불 휘어지고 에도는 맛이 강한 기존의 매화 줄기나 가지의 형식적인 틀을 소략疎略시킨 맛이 오히려 간일한 매화의 성정을 트여낸 듯한 멋이 있다. 굵은 매화가지의 중동을 하얗게 비도록 비백법³을 썼다. 으늑하기만 한 몰골법으로 썼다면 무겁기만 했을 것이다. 태점苔點으로 보이는 가지의 농묵은 그윽하면서도 아기자기한 이중적인 느낌을 준다. 늙음과 앳됨이 한 가지에 돋으니, 옛일의 그리움과 지금의 해맑음이 한데 어울리는 것도 좋겠다.

---※---

3 비백법(飛白法): 붓에 적게 먹을 묻혀 힘차고 빠른 속도로 운필하여 글씨의 획이나 그림의 중간에 공백이 생기게 하는 기법.

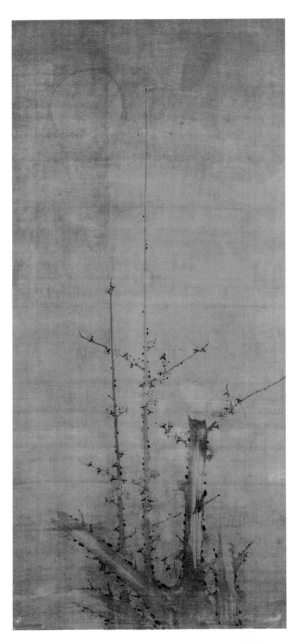

어몽룡, 〈월매도〉, 견본 수묵, 53.6×119.4cm, 국립중앙박물관.

매화 우듬지 위에 있는 달도 그런 매화와 더불어 흐뭇하게 무슨 속엣말을 나누는 듯하다. 흐릿한 선묘의 달이지만 대나무처럼 곧추선 매화가지의 은근한 시선 때문인지 달은 자꾸 스러져 천공으로 풀리려는 제 몸을 가만히 붙잡아둔다. 매화와 달의 조응과 공감은 천상과 지상을 두동지지 않고 낙락하게 맺어준다.

봄날 집에서 멀지 않은 곳에 매화가 핀 걸 알았다면 밤에라도 맨발에 슬리퍼를 꿰고 트레이닝복 차림으로 건달처럼 가도 좋겠다. 러닝셔츠 속으로 봄밤의 찬 기운에 소름이 끼쳐도 코는 이미 하얗게 벙근 매화향기에 젖고 가슴엔 몽환처럼 아득한 신화의 한 대목이 뜬금없이 떠오를지도 모른다. 처녀귀신이 오고 총각귀신이 온다면 이 봄밤의 매화나무 밑이다. 그들이 있어도 깊은 소름이 끼치지 않고 두려움은 반가움으로 바뀔 듯하다.

겨울날의 궁핍과 외로움을 다 구슬리고 보살피고 안온하게 마음의 온축蘊蓄을 쌓아온 매화나무가 곁에 있기 때문이다. 그날만큼은 나의 별명을 매화건달梅花乾達이라 해도 좋으리라.

매화에 미친 화가, 조희룡

우봉又峰 조희룡趙熙龍, 1789~1866의 〈홍매도대련紅梅圖對聯〉을 보면, 지그재그로 구부러진 굵은 매화 줄기의 일부를 확대하여 화면의 세로 방향에 따라 배치하는 대담한 구성이 돋보이니 일찍이 없는 파격적인 호방한 구도이다. 무수히 핀 붉은 매화 송이 외에도 줄기 곳곳에 많은 태점을 찍어 노매老梅의 정취를 그윽하게 다독였다.

그러나 다소 번잡한 느낌을 주는 것도 사실이다. 이렇게 꽃이 번다하고 구도가 분방한 것은 중국 청대淸代 매화도의 성향이나 영향이다. 조희룡은 자신의 매화도가 청대 화가 동옥童鈺, 1721~1782과 나빙羅聘, 1733~1799의 사이에 있다고 양식적 근원을 밝혔다. 화면 내에 조희봉의 관지는 없지만 근대 서화가이자 대수장가였던 김용진金容鎭, 1878~1968이 1947년에 쓴 후제後題에서 조희룡의 그림임을 밝혔다.

조선시대의 사군자는 그야말로 문인화의 주요한 축이었다. 그런데 이런 문인화의 고아高雅한 선비적 의취意趣를 분방한 화인 자유로운 미학美學으로 확장시킨 이가 바로 조희룡이다. 그의 매화는 기존의 사군자로서의 매화그림에서 일정한 형식미를 확 터버린 파격破格으로 호방하고 자유롭고 흔쾌하다.

조희룡은 앞서 일렀듯 문인화가이기는 하지만 당대의 주류 화풍畵風에 얽매이지만은 않았다. 그의 매화 그림이 화려한 채색과

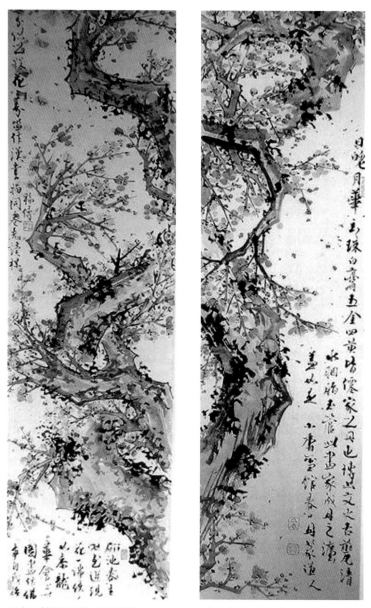

조희룡, 〈홍매도대련〉, 지본 담채, 42.2×145cm, 삼성미술관 리움.

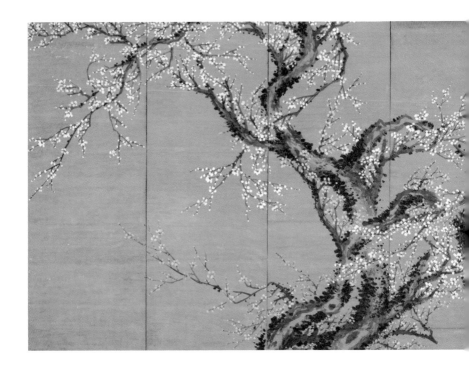

적극적인 역동성, 대상과 자유롭게 교감하는 화인의 심정을 그림 속에 열정적으로 심어놓았다.

아끼고 즐기는 마음을 감추거나 자제하지 않고 그림 속에 흔쾌히 놓는 냅뜰성은 그의 그림에는 문기文氣가 부족하다는 김정희의 품평을 상쇄하기에 충분하다.

매화는 고금을 통하여 소인騷人 묵객墨客에게 가장 청상淸賞의 아낌을 받아왔다. 한국인이라면 농염濃艶한 모란보다 냉염冷艶한 매화를 좋아하고, 모란의 이향異香보다 매화의 청아한 암향暗香을 귀히 여겼다. 물론 그 반대의 취향 또한 물리칠 수 없다.

사군자를 그리고
즐기는 마음

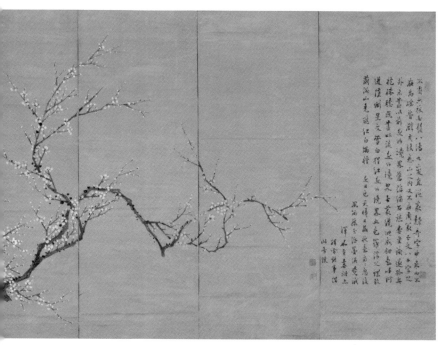

조희룡, 〈홍백매팔곡병〉, 지본 채색, 124.8×46.4cm, 국립중앙박물관.

평생을 바쳐 매화를 사랑하고 매화를 그린 매화벽梅花癖 조희룡의 매화는 관념적 사랑의 꽃이 아니라 몸과 마음이 옥말려들[4]듯 일상의 삶으로 사랑한 꽃나무였다.

조희룡의 〈홍백매팔곡병紅白梅八谷屛〉은 홍매화와 백매화가 서로 어울리는 정취가 화사하고 해맑아 그것이 곧 사람의 심정으로 옮겨오고 싶은 끌림이 자자하다. 어울리는 두 매화나무의 조

4 옥말려들다: '안으로 오그라진'의 뜻을 나타내는
접두사 '옥'과 '말려들다'로 이뤄진 합성어.

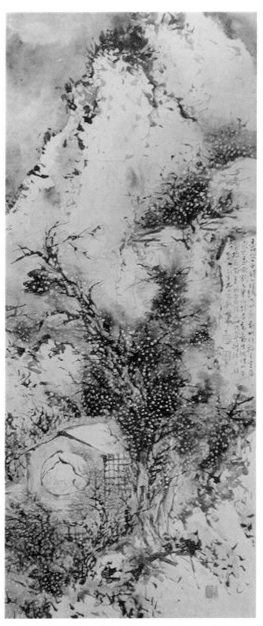

조희룡, 〈매화서옥도〉, 지본 담채, 45.1×106.1cm, 간송미술관.

화를 두동지지 않고 서로 사랑하는 사람으로 바꾼다 해도 어리석음이 없다. 매화를 그토록 끔찍이 사랑했던 사람의 눈에는 나무를 그냥 나무로 볼 수가 없는 정신적 경지가 오롯이 드리웠을 것이다.

전라도 임자도에 유배된 동안에도 궁벽한 곳에 유배당한 울분과 적막을 다독이고 다스릴 수 있음은 아마도 곁에 매화라는 나무 애인이 있어 가능했을 것이다. 그러니 예쁘고 사랑하는 애인의 정취를 아니 그렸을 수가 없을 것이다. 사랑하니 그리게 되고 사랑하니 시로 읊어주는 것, 여기엔 무일푼의 물질적 보답도 없이 오히려 가만히 즐겁고 흔쾌하고 들뜨지 않고 흥겹다.

조희룡이 지은 《석우망년록石友忘年錄》에 의하면 "나는 매화를 몹시 좋아하여 매화를 그린 병풍梅屛을 둘러놓고 매화시경연梅花詩境硯 벼루에 매화서옥장연梅花書屋藏煙 먹을 갈아 매화를 그렸다. 때때로 시흥이 일면 매화백영루梅花百詠樓에서 매화시 한 수를 읊조리다가 갈증이 나면 매화편차梅花片茶를 마셔 가슴을 적시곤 한다"고 일렀다.

이렇듯 매화에 대한 남다른 애정이 독실해서 매화두타梅花頭陀, 매수梅叟, 우매도인又梅道人이란 호를 셋이나 지녔을 정도다. 이렇게 매화에 미쳐 먹을 금인 양 여기고 평생 동안 매화를 그리다가 백발을 휘날리다 세상을 뜬 사람, 바로 조선의 화가 조희룡이다.

몸이 허약해 파혼까지 당한 조희룡은 매화를 즐거이 그리다가

요절의 팔자를 넘겼다. 오세창吳世昌, 1864~1953은《근역서화징槿域書畵徵》에 둥근 머리와 모난 얼굴, 가로 쭉 찢어진 눈과 풍성하지 않고 성긴 수염, 훤칠한 키에 몸은 여위어서 그가 지나갈 때는 마치 학이 가을 구름을 타고 펄펄 나는 듯하다고 인상적으로 그렸다. 키만 홀쩍 크고 야위었으며 허약하여 입은 옷이 힘에 버거울 정도였으니, 스스로도 오래 살지 못할 줄 알았지만 팔십 가까이 장수를 누렸다. 이 또한 매화 덕을 봤는지도 모른다.

대나무: 사철 푸르고 청정한 고독의 즐거움

한국 사람은 대나무를 무척 아끼고 사랑했다. 물론 쓰임새도 여럿이고 생활의 기호품이나 도구를 만듦에도 중요로운 데가 많다.

'죽취일'竹醉日이라고 있다. 처음 듣는 사람도 있을 것이다. 음력 5월 13일로 대나무를 옮겨 심는 날이라고 한다. 세상에 많은 기념일이나 절기節氣가 있지만 죽취일처럼 한 특정 나무에 관한 기념일이 있다는 것은 사뭇 희귀하고 기꺼운 일이다.

대나무는 묘한 나무이다. 속이 비었으나 몬존하지 않고 가난한 실속을 지녔지만 기운은 왕성하여 하늘을 찌를 듯하다. 속이 비었다지만 오히려 청정한 침묵의 경經을 비운 듯 채운 덕에 오히려 마음이 선선하다.

사군자를 그리고
즐기는 마음

대나무는 처한 장소나 환경에 따라 다양한 아취雅趣를 드리운다. 산자락이나 들판에 무리 지을 때도 있고 산속 깊은 계곡에 휩싸일 때도 있으며, 기암절벽에 옹립하듯 소슬한 바람과 달빛을 탈 때도 있다. 아끼는 이는 분재 화분에 심어 곁에 두는 바도 있고, 뒤란 울타리 대신 심어 그 소슬한 기운에 달빛 별빛서껀[5] 바람이 능노는 걸 병풍처럼 두를 때도 있다.

대나무는 쓰임도 다양하여 생활 곳곳에서 깨끗한 살림의 바탕과 도구로 쏠쏠하다. 예전엔 종아리를 치던 회초리에서부터 비오는 날 비닐우산의 살대나 줄기로 삼을 때도 있다. 파죽破竹, 대나무 살을 쪼개 소쿠리나 바구니를 엮기도 하고 왕대나무 굵은 대통竹筒으로 도시락을 마련하기도 했다. 지금도 생선회를 떠서 대나무 젓가락으로 집어먹는 풍미도 은근하다.

한여름 서늘한 기운을 도모하던 죽부인竹夫人은 또 어떠한가. 대나무 평상平床에 벌러덩 누워 달을 보거나 밤 구름을 밀어가는 바람의 옷자락 사이로 비치던 어둠의 살결을 보는 재미도 있다. 그런 대나무는 성질이 서늘하고 맑고 때로 쏠쏠하다.

대나무를 그리는 사람은 대나무에 대단한 꽃이 있어서가 아니라 저마다의 풍취風趣가 은근하고 고결하며 보는 이의 성정에 맞기 때문이다.

대나무꽃은 보통 60년에서 백 년에 한 번 피는데 꽃이 피고 나

※

5 서껀: '~이랑 함께'의 뜻을 나타내는 보조사.

면 대나무밭은 모조리 쓸어 죽고 만다. 그야말로 쑥대밭이 된다. 그런 대나무에게 꽃은 일종의 유서이며 종말을 의미한다. 꽃이 여느 풀꽃과 나무처럼 화려한 번식의 상징이거나 결실의 전 단계를 암시하는 것만은 아닌 것이다.

대나무의 입, 줄기, 가지가 갖는 자태와 그늘이 생존의 미학美學이요 삶 자체의 포즈pose인 셈이다. 대나무에게 꽃은 삶의 절정이 아니라 종식의 예고이며 존재의 유목, 실존의 노마드nomad가 끝나감을 예감한다. 그래서 대나무꽃은 여느 꽃처럼 화려한 원색으로 치장하지 않고 수수하다 못해 어딘가 서늘한 무채색의 귀기鬼氣마저 서렸다.

유서에 무슨 대단한 미사여구가 뒤따르랴. 꽃이라는 정점을 비켜둔 채 하루하루가 실존의 고투이며, 깨달음이며 의지인 바람과 적막 속의 실존으로, 청정한 넋으로 올곧음이 저 대숲에 수런댄다.

바람을 읽는 대나무, 〈풍죽도〉

탄은灘隱 이정李霆, 1554~1626의 〈풍죽도風竹圖〉는 당대 중국의 절파浙派 화풍의 영향으로 명암의 대비가 완연한 분위기가 엿보이지만 그것이 전부는 아니다. 중국의 풍죽이 바람의 세기나 대나무를 휩싸고 도는 바람소리에 주목했다면 조선의, 특히 탄은

의 대나무는 바람 속에 옹립된 대나무의 옹골차고 훤칠하게 세파를 견뎌내는 기개를 더 주목하여 그린 듯하다.

앞서 우뚝하고 선연한 바람 속의 대나무 하나와 그 뒤에 담묵으로 쳐낸 세 그루의 대나무 또한 바람과의 얽매임을 잘 풀어내고 다독이듯 흘려버림이 훤칠하다. 대나무의 외양보다 대나무의 성정, 그 마음을 그려내는 냅뜰성이 화격畵格으로 도드라진다.

대거리하듯 바람을 잡고 있으면 아무리 견실하고 유연한 대나무라도 꺾이거나 아예 휘어버릴 가능성마저 있다. 바람에 흔들리고 즐거이 시달릴지언정 바람을 붙잡고 사생결단死生決斷을 내지는 않는다.

대나무는 바람을 잘 맞아서 먼 바람이 이곳에 당도한 내력을 잘 듣고 또 살아낼 따름이다. 흔들리는 대나무는 이파리의 떨림과 더불어 바람과의 얽매임으로부터 시작하여 바람을 풀어냄으로 맺어가는 흐름 속에 도도하다. 그럴 때 훤칠한 대나무의 줄기에 달린 댓잎竹葉의 모양새는 저마다 다른 꼴을 지닌다.

댓잎을 묘사하는 대표적 방법 세 가지는 경아식,[6] 개자식,[7] 분자식[8]이다. 〈풍죽도〉에서는 바람을 받는 쪽의 댓잎은 사필경아식四筆驚鴉式이라 하여 놀란 까마귀가 네 날개를 펴고 달아나는 모양의 댓잎으로 그려냈고, 반대쪽 댓잎은 첩분자식疊分字式으로

6 경아식(驚鴉式): 까마귀가 놀란 모습이라는 뜻으로 죽엽을 표현하는 기법.
7 개자식(介字式): 한자 '介'(개)의 모양으로 죽엽을 표현하는 기법.
8 분자식(分字式): 한자 '分'(분)의 모양으로 죽엽을 표현하는 기법.

한자의 '分'분 자를 여럿 포개는 듯한 모양으로 그렸으며 삼필개
자식三筆介字式이라 하여 '介'개 자를 파자破字하듯 쓴 방식으로 그
러냈다.

바람에 휩쓸리고 바람을 받아내는 댓잎의 모양에 따라 표현의
묘妙를 달리 한다. 우리의 마음도 저 바람을 맞는 댓잎의 각가지
모양새처럼 감정의 분위기가 달라진다. 달라지는 감정선感情線을
어떻게 처리하고 받아들이느냐에 따라 마음은 낙락하기도 하고
용렬하기도 한다.

바람이 댓잎이나 댓가지를 분지르려 한다고 생각할 수도 있고
바람이 대나무와 한바탕 어울려 신명을 나누고자 한다고 할 수
도 있다. 당신은 어느 편이냐, 나는 어느 편을 누릴 것인가. 이마
저도 바람 속에 있다.

댓잎을 그릴 때 한자의 필획을 빌리는 것은 동양화 특유의 서
화일체書畫一體의 원리에 바탕을 두기 때문이다. 서예가로 유명
한 조맹부趙孟頫는 서화일체와 관련하여 "바위는 비백법으로, 나
무는 전서체[9]로, 대나무를 그리는 데는 반드시 팔분법,[10] 즉 예서
隸書의 일체를 통달해야 한다. 만일 사람들이 이와 같은 것을 잘
이해한다면 서화는 원래 같은 것이라는 사실을 반드시 알게 될
것이다"라고 일갈했다.

---※---

9 전서체(篆書體): 전자(篆字) 모양으로 쓰는 서체.
10 팔분법(八分法): 예서와 전서를 절충해 만든 서체.

이정, 〈풍죽도〉, 견본 수묵, 71.5×127.5cm, 간송미술관.

동양의 그림, 특히 문인화풍文人畵風에 적용되는 산수나 수목을 그리는 필법은 이렇듯 서법書法과 일맥상통 한다. 그리는 것畵과 쓰는 것書이 서로 갈마들고 너나들이하는 지경에서 보면 경물과 활자가 한 무리로 능노는 바탕임을 알겠다.

강퍅한 바람을 견디며 흰 폭설에 숙연하며 빗속에 처연한 듯 오히려 생기를 돋우는 대나무는 처해진 시공간의 살림에 유연하다. 대나무는 강직한 것만이 유일한 것이 아니라 오히려 유연하고 부드러운 것이 더 오롯할 때가 있다. 사실 대나무는 "꺾일지언정 휘지는 않는다"라는 말에 실제적으로 꼭 들어맞지는 않는다. 바람 속의 대나무는 자주 흔들리며 휘고 휘면서 다시 꼿꼿한 자세를 되찾는다. 휜다는 의미를 훼절毀節의 관념에만 얽매어놓지만 않는다면 휜다는 것은 유연한 대응력이자 일종의 포용력으로 봐도 괜찮다.

이런저런 대나무의 매력을 본 사람이라면 대나무는 그냥 푸른 나무가 아니라, 은연중에 인간적 품성을 품은 의인擬人처럼 보인다. 그렇게 의인화된 대나무는 어느새 곁에 두고자 하는 목인木人, 즉 죽인竹人의 지경으로 옆에 곧고 푸르다.

그런 대나무를 향한 마음 때문에 바보가 된 사람이 일찍이 있었으니 그가 바로 소동파蘇東坡라 이르는 소식蘇軾이다.

식탁에 고기는 없을 수도 있겠으나
사는 집에 대나무가 없어서는 아니 될 일이네.

고기 없으면 사람이 마르지만

대나무 없으면 사람이 속되기 마련이네.

사람이 마르면 살찌울 수 있으나

선비가 속되면 고칠 수가 없네.

사람들은 이 말을 비웃어

고상한 듯하지만 역시 어리석다고 말이네.

대나무 옆에 두고 음식을 배불리 먹겠다면

이 세상 그런 양주학이 어디 있으랴.

可使食無肉 不可使居無竹

無肉令人瘦 無竹令人俗

人瘦尙可肥 士俗不可醫

旁人笑此言 似高還是癡

若對此君仍大嚼 世間那有揚州鶴

'기예론'에서 구박받던 소식의 시이다. 그의 〈문여가화운당곡
언죽기文與可畫篔谷偃竹記〉에는 대나무를 보고 즐김을 넘어 화폭
에 그 아끼는 마음을 옮길 때의 상태에 대해 지극함을 보탠다.

대나무를 그릴 때는 반드시 먼저 마음속에 대나무를 완성하고 나서
붓을 들고 자세히 바라보아야 그리고자 하는 것이 보일 것이니, 그
때 급히 서둘러서 붓을 휘둘러 곧바로 그려내어 보인 것을 따라잡
아야 한다. 마치 토끼가 나옴에 새매가 쏜살같이 내려와 채가듯 해

야 할 것이니 조금이라도 늦추면 토끼는 이미 날아나버릴 것이다.

<div align="right">– 소식, 〈문여가화운당곡언죽기〉 부분</div>

일필휘지의 기운을 북돋아 기운생동하는 대나무를 쳐올려야 함을 역설한 것이니, 청정한 기상이 화폭에 담긴 후에라야 대나무가 진실로 마음을 전한다는 것이다. 기교와 마음이 따로 있는 것이 아니라 하나로 어울리는 것이니, 대나무의 푸르른 절개와 기상을 머리와 가슴으로 한데 아우르고자 하는 마음이라 하겠다.

앞서 일렀듯, 예전엔 음력 5월 13일과 8월 8일을 죽취일, 죽미일竹迷日 혹은 죽술일竹述日이라 하여 대나무를 옮겨 심어 뿌리가 번지기 좋은 날이라 했고 잔치를 벌였다. 사람과 가까운 대나무에게 기념일까지 부여했으니 사군자로서뿐만이 아니라 서민의 산림경제에도 도움이 되는 벗이었다.

국화: 온후하면서도 개결한 마음

국화는 가을의 꽃이다. 서늘한 바람과 이슬을 받아야 꽃이 터진다. 봄꽃은 화창하고 난만하며 여름에 피는 꽃은 대개 요염하고 열정적인 데 비해 가을꽃은 원숙하고 원만한 기품이 줄곧 서린다. 그중에서도 국화는 곧 닥칠 겨울의 혹한과 시련을 미리 걱정하여 몬존한 속내와 품새를 앞서 지니지 않는다. 국화는 그 가

운데서도 선선하게 비워진 여름의 뒷자리를 늠늠하게 채울 줄
아는 빛깔과 향의 자태, 소슬한 고요를 지녔다. 그래서 국화는 배
웅과 마중을 하나로 할 줄 아는 분위기를 지녔다.

죽음에 이른 망자의 곁에는 흰 국화가 에두르듯 아우르며 지
킨다. 존재의 나락衰落을 감쌀 줄 알고 번다한 삶의 번뇌에서 비
켜선 쓸쓸함에는 다감한 꽃빛으로 고요한 향내가 번졌다. 뽐내듯
솟구치지는 않으나 가만히 심화心火를 다스리는 낙락한 눈빛이
배인 듯하다. 국화 한 분盆을 툇마루나 대문 혹은 현관 앞에 놓는
것만으로도 그 집의 가을 문패로 온화하고 구성지고 다정하다.

정조와 심사정의 국화도

정조가 그린 〈국화도菊花圖〉의 야국野菊은 바위를 매개로 위로 돌
올하게 솟은 국화와 수줍음에 바위 뒤에서 얼굴만 내민 중앙의 국
화 그리고 아래로 청처짐하게 늘어진 국화가 한데 어울린다. 주변
에 시든 풀들이 담묵으로 그려져 가을의 정취가 자연스레 풀린다.
국화의 줄기와 잎, 꽃받침은 진한 농묵으로 맑고 새뜻한 기운을
느끼게 하고 맑고 화사한 느낌의 꽃은 활짝 핀 꽃과 아직 개화가
이른 꽃봉오리가 어울리면서 들국화의 시기를 가늠하게 한다.

묵묵하고 무뚝뚝하게 보이는 바위임에도 국화가 향기와 노란
꽃빛으로 에두르듯 감싸니 어딘가 다감한 분위기가 감돈다. 그

정조, 〈국화도〉, 지본 수묵, 51.3×86.5cm, 동국대학교도서관.

사군자를 그리고
즐기는 마음

런 바위의 낙락한 심정을 대변이라도 하듯 바위 이끼를 표현하는 태점苔點이 도드라졌다.

주위의 쇠해가는 것들과 가을의 적막 속에 방점을 찍은 것은 바로 곧추선 국화에 막 내려앉은 여치의 모습이다. 여치인지 섬서구메뚜기인지는 모르겠으나 풀벌레가 꽃송이에 앉으며 내뻗은 뒷다리는 정조의 섬세한 감각과 재치를 엿보게 한다. 비록 허방일망정 허공마저 밀어서 좀더 꽃에 안착하려는 풀벌레의 감각적인 본능과 이를 놓치지 않고 그려낸 정조의 섬세한 눈썰미가 감도는 청신한 국화 그림이다.

봄과 여름의 꽃은 눈으로 즐기지만 가을꽃은 가슴으로 품게 된다. 농담의 조절을 통해 먹빛이 드리우는 국화의 맑고 고담枯淡한 여운은 국화나 바위에만 한정하지 않고 나머지 여백조차도 뭔가 정갈한 고요의 맛을 드리우게 한다. 텅 빈 할 일 없는 나머지가 아니라 뭔가 담백하고 은은한 기운이 감도는 분위기다.

국화꽃으로 꽉 채웠으면 오히려 번다하고 소슬한 국화와 바위의 어울림의 맛이 덜했을 것이다. 풀벌레가 막 내려앉는 국화의 가만한 흔들림마저 귀로 듣고 여운마저 번질 듯한 여백이 있음으로 가을의 맑고 담담한 가난이 오히려 좋다.

임금의 그림이 단순한 여기를 넘어서는 수준이니 국화 또한 가을을 잘 탔다 하겠다. 숱한 꽃이 풀죽고 시르죽어[11] 감에도 그

---※---

11 시르죽다: 기운을 차리지 못하다. 기를 펴지 못하다.

런 처연한 가을에 환한 미소로 모든 소멸해가는 것을 위무하듯 온후하게 피어난 국화꽃 곁에는 가만히 누워도 좋다. 숨어 사는 은자隱者의 소박하고 낙락한 마음으로 핀 국화를 보면 겨울을 견디내는 마음이 오히려 은근하게 따스해진다. 숨탄것이 웅크리고 숨죽여가는 겨울 속에서도 개결介潔한 자태로 겨울을 견디는 마음의 한 축을 드리우는 듯하다.

들로 산으로 나가도 쇠한 여름 풀꽃뿐이다. 그런데 그 속에 의연히 몸을 일으킨 국화는 허공에 향기의 글을 써낸다. 더불어 시르죽어가는 것들 속에 가만히 생의 속내를 다시 밝혀내는 노란 국화, 그것은 자연의 가만한 혁명이고 위안이며 허공에 서리가 오는 계절의 결기로써 갸륵하다. 마음이 이러할 때, 국화는 마음의 곁두리에서 온 가을의 끼니로 그윽이 눈을 맞추기에 늠늠하다.

늦가을은 온갖 풀 다 시들고

뜰 앞 예쁜 국화 서리 이기고 피었네

어찌하랴, 바람과 서리에 점차 시들어 날리는 것을

다정한 벌과 나비 여전히 왔다 갔다 하네

두목은 푸른 산에 올라 산만 바라보고

도잠은 창망히 백의사자 술친구를 기다렸소

나 옛사람 생각하며 공연히 세 번을 탄식하는데

밝은 달은 홀연히 반짝반짝 황금술잔 비추네

季秋之月百草死 庭前甘菊凌霜開

無奈風霜漸飄薄 多情蜂蝶猶徘徊

杜牧登臨翠微上 陶潛悵望白衣來

我思故人空三歎 明月忽照黃金罍

- 김부식, 〈국화를 보며〉

심사정의 국화를 보면 뭔가 깃들듯이 빠져나간 허전함과 그
빠져나간 빈자리로 가만히 차오르듯 번지는 가을의 쓸쓸한 다정
多情을 느낄 수 있다. 누울 듯 기울어진 국화는 다시 허방을 짚고
도 능히 꽃대를 곧추세울 수 있을 것만 같다. 쓰러지려는 것이 아
니고 기울어지는 것도 아니다. 그것이 의젓하게, 그윽하게 스러
지고 잦아진 것을 향해 귀를 모으듯 마음을 기울이는 몸짓의 일
환처럼 소슬하다.

국화를 그리는 데 수묵으로 일관할 수도 있으나 채색하는 경
우도 많다. 보통, 노란 국화인 황국은 밤하늘에 가득한 별을 상징
하고 자줏빛 국화는 술에 취한 신선의 느낌으로 그리곤 했다.

감국甘菊, 산국이 피는 가을이면 산길을 걷다가 눕듯이 가만히
일어난 노랗고 작은 꽃숭어리[12]의 국화 옆에 발걸음을 멈추게 된
다. 발걸음을 멈춰도 내겐 특별한 말이 없다. 오히려 입보다 눈이
더 밝아지고 눈보다 코가 산국山菊의 향기를 밝힌다. 아, 밝힌다

---※---

12 꽃숭어리: 많은 꽃송이가 달린 덩어리.

심사정, 〈국화〉, 지본 담채, 38.4×27.4cm, 간송미술관.

는 말이 외설되지 않으니, 국화 낮은 자리에 엎드리듯 꽃에 코를
가져가기 위해서다. 마치 전에 없는 큰 절 자세로 산국 옆에 엎드
리는 것은 모진 겨울을 견디기 위해 그윽한 향기를 수습하기 위
해서인 듯하다.

　목을 뻣뻣이 세우고 눈을 거만하게 뜨지 않아도 가슴에 천하
의 가을을 가만히 만끽하면 그만이다. 국화는 인가人家나 산야의
어느 곳에 처해도 주변 숨탄것과 그리 두동지지 않는다. 그 어울
림이 별스럽지 않고 그 헤어짐이 요란스럽지 않다. 이런 사람이
면 좋겠다 싶은 때, 나는 가슴 속에 국화 그림자라도 슬쩍 들인
다. 그 위에 달이 둥싯 떠올라도 좋겠다.

난초: 난초를 치는 마음

눈을 파헤치고
난초(蘭草)잎을 내놓고서

손을 호호 불며
드려다 보는 아이

푸른 잎사귀를
움켜지고 싶구나

— 조운, 〈난초〉

흰 것과 푸른 것과 붉은 것이 이 짧은 시행 속에 서로 갈마들 듯 어울리는 시조다. 아이가 난초의 깊고 그윽한 뜻을 다 헤아려 서만은 아니겠지만 흰 눈발 속에 푸른 잎새를 청처짐하게 드리운 난초의 푸른빛이 새뜻하여 눈길을 끌었을 듯하다.

난초는 그리지 않고 친다. 여기엔 묘한 여운이 감돈다. 난초를 그리는 것은 짓는 것이니, 일종의 작위적作爲的인 맛이 있다. 그러나 난초를 친다면, 사정은 좀 달라진다. 마음에서 우러난 흥취와 소슬한 기운이 손끝에서 흐르듯 배어나온 것이 종이 위에 깃들었다. 흰 종이 위에 난초가 심겨진 것이다. 이러니 난초는 부드럽고 날렵하고 은은한 곡선의 지향으로 그리는 이의 심정을 그

대로 이어받는다.

추사의 〈불이선란〉

추사秋史 김정희金正喜, 1786~1856의 〈부작란不作蘭〉은 그런 뉘앙스에서 보고 읽어도 되지 않을까. 눈에는 그려진 난초이나 마음에서는 그냥 배어나온 듯하다. 〈불이선란不二禪蘭〉이라는 또 다른 이름 역시 난초와 그것을 친 사람 그리고 난초와 사람에 공히 넘나드는 선적 기운은 두동져 나뉜 것이 아니라 하나라는 뜻이다.

김정희의 난초와 흥선대원군 이하응의 난초, 여물을 썰어놓은 듯, 볏짚을 썰어놓은 듯해도 난초에 대한 뜻은 하나인 듯 사뭇 다르다. 이하응의 난이 미학적 뉘앙스를 띠는 비유적 난초라면, 김정희의 〈불이선란〉은 미학적 해체에 다다른 깨달음의 한 경지를 건드린다.

몇 이랑의 난초밭을 일궜다는 중국사람, 그가 바로 《초사楚辭》를 쓴 굴원屈原이다. 그의 시 〈산귀山鬼〉에는 산의 정령이랄 수 있는 산귀가 등장하는데 "산귀는 석란石蘭으로 옷을 해 입었다"는 구절이 나온다. 은은한 향취와 푸른 엽색의 줄기로 엮은 난향이 배인 옷은 또 어떠했을까.

이처럼 그림에 문학적 요소를 가미하는 형식은 이미 당나라의 시인이자 화가인 왕유王維의 남종화적 그림에서부터 찾아볼 수

있다. 그림은 속성상 일단 자연물의 외형적 묘사라는 한계를 수용했다. 이런 한계성 때문에 화가가 표현하고자 하는 심회나 사상을 명료하게 드러내기엔 부족한 부분이 있었다.

그래서 동양화에서는 시각적 묘사만으로는 부족한 사상이나 심경을 보완하기 위해 화제를 적극 도입했다. 김정희는 〈부작란〉에서 난을 통해 표현하고자 했던 자신의 심정을 적극적으로 보태 그 선적禪的 깨달음의 여지를 드리웠다.

화면의 위쪽의 화제畵題를 들여다보면 심오한 경지가 난초에 드리운 선비의 오랜 깨달음이 드리웠다.

난을 그리지 않은 지 20년, 우연히 하늘의 본성을 그렸네. 마음속의 자연을 문을 닫고 생각해 보니, 이것이 바로 유마힐(維摩詰)의 불이선(不二禪)이다. 어떤 사람이 그 이유를 설명하라고 강요한다면 비야이성(毘耶離城)에 있던 유마힐이 아무 말도 하지 않았던 것과 같이 답하겠다.

이 뜻은《유마경維摩經》의 〈불이법문품不二法門品〉에 든 내용이다. 모든 보살이 선열에 들어가는 상황을 굳이 말로 풀어낼 때 최후에 유마는 아무 말도 하지 않았다. 이를 바라본 보살들은 문자나 언설로 설명할 수 없는 것이 진정한 법이라고 감탄했다.

김정희가 이 불이선不二禪으로 난蘭을 설명한 것은 지면에다 난을 그리는 것, 그 심오한 경지를 그릴 수도, 그렇다고 그려 보

김정희,
〈불이선란〉,
지본 수묵,
31.1 × 55 cm,
개인.

이지 않을 수도 없는 경계의 심정을 보탠 것이라 할 수 있다. 난
초에서 오롯이 뿜어나는 정취와 인간이 지닌 선적 깨달음의 상
태가 결코 둘이 아니고 그윽한 난 향기처럼 하나로 넘나드는 경
지라는 전언이 아닐까 싶다. 화면의 오른쪽에서 왼쪽으로 내려
쓴 화제이다.

사군자를 그리고
즐기는 마음

초서와 예서, 기이한 글자를 쓰는 법으로 그렸으니 세상 사람이 어찌 알 수 있으며, 어찌 좋아할 수 있으랴. 구경이 또 쓰다.

초서, 예서 그리고 흔히 쓰지 않는 '괴벽한 글자'僻字를 쓰는 법으로 난을 그렸으니 보통 사람이 그 뜻을 어찌 알고 좋아하며 즐길 수 있겠는가를 묻고, 그 뜻을 이해하지 못할 것이라고 스스로 단정해버리고 만다. 어쩌면 오만이라고도 볼 수 있을 이런 마음은 옛 선비가 마음 한구석에 간직하던 숨길 수 없는 사실이었다.

선비는 자신만의 세계에서 고답高踏을 추구하며 은일隱逸을 즐기는 것을 절의와 명분을 지키는 길이라고 믿고, 그런 경지에 있는 자신에 대해 강한 자부심을 느꼈던 것이다. 때로 이 자부심이 지나쳐 그런 경지에 도달하지 못한 사람을 백안시하는 자만심을 보이는 경우도 없지 않았다. 화면 왼쪽 아래에는 왼쪽에서 오른쪽으로 내려 쓴 화제가 있다.

처음에는 달준에게 주려고 그린 것이다. 다만 하나가 있을 뿐이지 둘은 있을 수 없다. 선객노인.

이 화제는 그림을 그리게 된 계기를 말하고 하늘의 본성을 사출해 하나의 본성이 있을 뿐이지 다른 것이 없음에 사물의 형상에 얽매이는 세간을 에둘러 말한 것이다. 어떤 사람은 '지가유일 불가유이'只可有一 不可有二를 "난 그림은 하나면 족하지 두 번 그

릴 일이 아니다"라고 해석하기도 하지만 앞의 화제에 나오는 유마의 불이선과 관련지어 해석할 여지가 자자하다.

불가佛家에서 '불이'不二를 말할 때 '불이'는 '일'一로써 법성法性 또는 진여眞如를 말한다. 다시 말하자면 '불이'는 두 개가 대립하면서도 조화를 깨뜨리지 않으며 조화 속에서도 대립의 양상은 없어지지 않으며 상통하고 어울림의 지극함을 이른다. 마지막으로 다음과 같은 화제가 일침을 박는다.

오소산이 이 그림을 보고 얼른 빼앗아가려는 것을 보니 우습도다.

그림의 본뜻을 이해하지 못하면서 그림만 탐내어 가져가려는 미련함에 웃음을 짓는다고 말한다. 그림의 깊은 뜻을 설명하고자 한다면 본성으로부터 멀어지는 꼴이 될 것이고, 그렇지 못할 바엔 소산 스스로가 뜻을 터득했으면 좋으련만 그럴 것 같지도 않으면서 그림만 탐내어 빼앗아가려니 가소롭다는 것이다. 김정희의 자부심과 자만심을 동시에 드러내는 대목이다.

화제를 통해 김정희가 크지 않은 난 그림 한 장으로 '불이'나 '유마의 침묵'과 같은 경지를 말하고자 했음을 알 수 있다. 그러나 감상자의 입장에서 볼 때 안다는 것과 직접 느낀다는 것은 엄연히 다르다.

시화일체의 기본 정신은 시와 그림 어느 하나가 다른 하나에

사군자를 그리고
즐기는 마음

종속되거나 대립되는 것이 아니라, 서로 받쳐주고 채워주며 서로를 분명히 해주고 조화를 이루는 것이라 할 수 있다. 그런 의미에서 보면 〈불이선란〉은 화제가 강조하는 내용에 비해 난 그림이 감상자에게 호소하는 힘이 약해 보인다.

그러나 이 점을 떠나서 보면 〈불이선란〉은 화면 전체에 서권기書卷氣와 문자향文字香이 넘쳐나고 김정희의 선비다운 교양은 난초를 미쁘게 여기는 본래적 마음이 먼저일 것이다. 모든 식물이 난초의 아취를 다 따를 수 없으나 다른 식물이 난초를 시새우거나 해코지하지 않으니 진정한 것은 난초를 품은 식물들이 아닌가 싶다.

이러한 난초의 이미지는 《주역周易》〈계사전繫辭傳〉의 "사람이 마음을 같이하면 날카로움이 쇠를 끊고, 마음을 같이하는 말은 향기가 난초와 같다"二人同心 其利斷金 同心之言 其臭如蘭는 구절에서 유래되었다.

오래도록 남는 아취, 〈묵란첩 2〉

《주역》의 내용에서 비롯된 우정의 상징으로서 난에 대한 생각은 묵란화와 같은 그림에서도 그대로 투영되었다. 조선말기 최고의 묵란화가였던 이하응은 자신이 그린 묵란화에 "마음을 같이하는 말은 향기가 난과 같다"同心之言 其臭如蘭라는 제시를 새겨 넣었다. 난초에 서린 세속의 마음을 이토록 지극하니 난초를 다른 말로 빗댈 수 없는 아취가 오래도록 오늘에 이른 듯하다.

또한 이하응과 같은 시대에 살았던 귤산橘山 이유원李裕元, 1814~1888은 자신이 그린 〈석란도石蘭圖〉에 다음과 같은 제발문題跋文을 적어 난을 우정의 한 징표로 삼았다. 흔히 지란지교芝蘭之交는 난의 두텁고 맑은 우의를 비유하는 것이니 이해나 어떤 목적에 구애되지 않는 사귐이 난초의 청아한 심성과 교류에서 도드라졌다.

난이여! 난이여! 그 지조는 아취 있고, 그 향기는 맑구나.
이에 군자가 늘 더불어 살았으며, 이것 없이는 교우의 도가 불가하다.
난으로 맹세하고 돌로 사귀니, 그 어찌 아름답지 않은가.
蘭兮 蘭兮 其操也雅 其香也澹
故君子居常 不可無此交友之道
以蘭爲盟 以石爲交 其不美哉

이하응, 〈묵란첩 2〉, 지본 수묵, 37.8×27.3cm, 간송미술관.

난의 향과 고귀함에 대한 기록은 기원전 공자시대부터 나타나
지만 절개와 충성심의 상징으로 나타난 것은 전국시대 초楚나라
시인 굴원으로부터 비롯되었다.

나는 이미 자란을 구완에 기르고
백무의 혜초도 심었노라
…
가지와 잎이 무성하기를 바라
때를 기다려 베려 했더니
시든들 그 무엇이 슬프랴만

꽃향기 잡초에 더럽혀져 슬퍼라

余旣滋蘭之九腕兮 又樹蕙之百畝

…

冀枝葉之峻茂兮 願時乎吾將刈

雖萎絶其亦何傷兮 哀象芳之蕪穢

－굴원,《초사》〈이소경〉부분

굴원은 〈이소경離騷經〉에서 난초를 현인賢人과 절의를 지킨 야인野人으로 비유하여 시로 노래했다. 그러나 오늘날에 이르러 정숙한 맑음과 저속해지려는 일상의 속박으로부터 벗어나려는 마음의 취미로 난초를 대한다면 소슬한 정감이 옛일이 오늘의 느낌으로 돌아오지 않을까. 보통 1완腕은 15이랑에서 30이랑이라 하니 요즘의 화분 개수로 치면 난초 사랑의 스케일이 어마어마하다 할 수 있다.

뿌리를 드러낸 난초도

망국의 한과 슬픔을 구국의 일념으로 전환해서 볼 수 있는 난초가 있다. 그것은 바로 민영익閔泳翊, 1860~1914의 난초다. 보통은 뿌리가 드러난 노근露根의 난초가 자기 땅을 잃어버린 망국의 현

실을 드러낸다고 한다.

하지만 그런 일면만이 있는 것은 아니다. 뿌리가 드러난 난초임에도 그의 난초는 나무처럼 우뚝하여 버드나무보다 우뚝하고 바위보다 깊다. 또 땅 위로 드러난 뿌리임에도 시들지 않고 새 세상을 그러쥘 것 같은 매 발톱처럼 드러난 뿌리는 간난과 역경 속에 오롯하다.

민영익이 그린 〈노근묵란도露根墨蘭圖〉 속의 난초는 심미적 결기가 능란했던 이하응의 석파란石坡蘭과는 달리, 농묵을 써서 솟구치듯 일어선 난초 잎의 끝을 뭉툭하게 갈무리했다. 무엇보다 난초 잎의 필세가 우직하면서도 훤칠한 데다 우뚝한 맛이 감돈다. 둔할 것 같지만 오히려 날렵하고 우둔할 것 같지만 소슬한 맛이 넘나든다.

특히, 〈묵란도〉는 노근란露根蘭이라 하여 뿌리가 드러난 난초를 크게 두세 무더기로 나누어 화면에 적당히 배치했다. 이는 나라를 잃으면 난을 그리되 뿌리가 묻혀야 할 땅은 그리지 않는다는 중국 남송南宋 말의 유민화가遺民畵家 정사초鄭思肖, 1241~1318의 고사故事에서 뜻을 빌린 것으로, 나라를 잃은 통한의 심정을 한 줌 땅에조차 제대로 뿌리박고 뻗을 수 없는 현실을 대변한다.

화면 왼쪽 아래에 찍힌 화가의 백문방인 민영익인閔泳翊印 밖에도 화면 여러 곳에 안중식, 오세창, 이도영李道榮, 1884~1933, 최린崔麟, 1878~1958의 후기찬문後記讚文이 난향을 엿듣는다.

화분의 난초와 화분 밖의 난초가 서로를 바라듯 어울린다. 어

민영익,
〈노근묵란도〉,
지본 수묵,
58.4×128.5cm,
호암미술관.

민영익,
〈묵란도〉,
지본 수묵,
58×132cm,
개인.

사군자를 그리고
즐기는 마음

딘가 어색한 듯도 하나 그마저도 그리 크게 두동지진 않아 보인다. 화분에 옮긴 난초는 겨울에 앞서 서재에 들일 요량처럼 보이고 땅에 자유롭게 번진 난초는 본래의 습성대로 청신하게 제 잎과 꽃을 드리운다.

추사의 난초와 판교의 시

김정희의 여러 난초 중에 〈증번상촌장묵란贈樊上村莊墨蘭〉의 난초엔 실경의 거의 완벽한 인상이 바람 타는 난초를 쳐냈다. 비록 잎줄기는 짧으나 짧은 난초들이 바람 속에 꽃과 뒤섞이는 모습은 그야말로 바람의 작란作亂을 풍미 있게 드러냈다.

길게 솟구치듯 뻗어 굽은 난초 잎은 드물고 작두로 썰어놓은 짚보다 조금 긴 난초들이 소소리바람을 타듯 꽃대의 꽃들과 덤불 속에 몸을 피한 새떼처럼 소란스러운 수다를 피우는 듯하다. 난초는 아무리 바람에 휘말려 흔들려도 여느 풀과는 다른 아취를 풍기니 풀과는 다른 속성의 멋이라 할 수 있다.

김정희의 여러 난초에 등장하는 화제 중에 중국 청대의 대나무와 난초로 유명한 판교板橋 정섭鄭燮, 1693~1765의 시를 인용한 구절이 그지없이 좋다. 좀 거창하게 말하자면, 김정희의 아취가 풍기는 섬려纖麗하고 예민한 난초와 더불어 화가는 무엇이며 마음은 화가를 어떻게 키워 일으키는가에 대한 그윽한 화론畫論이

197

김정희, 〈증번상촌장묵란〉, 지본 수묵, 41.8×32.2cm, 개인.

스몄다.

산 위의 난초꽃은 새벽녘에 피고
산허리 난초는 꽃대만 서고 아직 피지 않았네
화공은 각별히 그대로 있어주기 바라지만
어찌 봄날에 꽃피우고 열매를 맺지 말라 하는가
이것은 그윽하고 정결한 한 종류의 꽃으로
세상에 알려지기를 바라지 않고 다만 안개와 노을만 원한다네
땔나무 하는 사람에게 베어질까 두려워서
다시 산을 높게 그려 모든 길을 막았다네

김정희, 〈산상난화〉, 지본 수묵, 27×22.9cm, 간송미술관.

두 구절 모두 청나라 판교 정섭의 시이다. 김정희가 쓰다.

또 시에서 난蘭과 혜蕙가 등장하는데 넓은 의미로는 다 난초지만 구분하자면 난은 꽃대가 올라와 꽃이 하나만 벙그는 종자이고, 한 꽃대에 여러 꽃이 달리는 것을 흔히 '혜'라 부른다. 다른 말로 '일경일화'一莖一花나 '일경구화'一莖九花로 난과 혜를 나누니 좋고 싫음이 아니라 생태를 살피는 그윽한 분별이라 할 만하다.

수월헌水月軒 임희지林熙之, 1765~?의 난초는 난엽蘭葉의 선이 부드러우면서도 활달하다. 농염濃艶한 선과 활달한 필치는 난초뿐

임희지, 〈난죽석도〉, 지본 수묵, 42.4×87.1cm, 고려대학교박물관.

사군자를 그리고
즐기는 마음

아니라 대나무와 바위에도 고루 스미듯 넘나든다. 서로 기운을 나누고 보태는 듯하다. 사람의 심정과 자태가 난초에 어울린다는 것은 혜란蕙蘭이 지닌 여백에서, 곡선미와 난향이 지닌 은은한 아취에서 드러나는 인간의 전아典雅한 정서에 부합된 동양정신의 한 면모라 할 수 있다.

임희지의 〈난죽석도蘭竹石圖〉는 세 경물景物의 방일한 호응과 어우러짐이 이채롭다. 기운이 생동하는 것은 숨탄것이나 바위 같은 사물이나 매한가지다. 활달한 필치의 파격으로 연출한 엑스터시의 퍼포먼스가 역력하다. 화제 또한 보는 이로 하여금 나름 웅숭깊은 생각을 즐거이 가지게 한다.

원장(元章)의 돌, 자유(子猷)의 대나무, 좌사(左史)의 난초,
이를 몽땅 그대에게 주는데 그대는 무엇으로 보답하려는가?

원장은 북송 때의 문인화가인 미불米芾의 자字를 가리키며 그는 돌을 좋아해 맘에 드는 괴석을 향해 절을 했던 것으로 유명하다. 자유는 동진東晉의 서예가 왕휘지王徽之로 대나무가 없는 곳에선 하룻밤도 유숙할 수 없다며 처소에 대나무를 옮겨 심었던 인물이다. 좌사는 초나라의 시인 굴원을 일컫는데 몇 이랑의 밭에 혜란을 심은 걸 노래할 정도로 난초를 매우 아꼈다. 이처럼 아낌을 받는 난蘭, 죽竹, 석石을 한 폭에 그려 모두 주는데 그대는 무엇을 주겠느냐 물으니, 그 화제는 수월도인水月道人 임희지다운

호기로움을 보여준다. 그리 넉넉하지 않게 살았던 임희지였으나 이처럼 그림으로 자신의 풍요를 건네면서도 이를 돌려받을 생각은 하지 않았다. 마음으로 주고 물질로 받기는 어려운 법, 바라지 않으면서도 호기롭게 상대에게 무엇으로 주겠느냐고 묻는 저 불굴의 낭만浪漫은 객기나 치기를 넘어 한 정신으로 소슬하다.

누군가에게서 난초의 분위기를 본다는 것은 번다한 세상에 얼마나 그윽하고 기꺼운 일인가 싶어 새삼 난초를 다시 바라보게 된다.

자연이 주는 향과 맛

음식을
즐기는 마음

소박한 무지의 그릇에 담긴 자비의 숨결

한 땅의 흙 속에 뿌리를 서려두고도 모양새와 빛깔,
내음과 맛이 제각각이니 사람의 감정 또한 이와 같지 않을까.
오미가 인간의 대표적인 감정과 연결되고 그와 연계된
신체 주요 장기와 관계를 맺음은 우연만은 아니라서 오묘하다.

음식을 대하는 마음

배고픈가? 그렇다면 살아있다. 죽음은 배고프지 않다. 허기질
일 없는 것이 어찌 삶이라 할 수 있겠나. 상대를 해코지할 마당이
아니면 싸우다가도 밥때가 되면 식당으로 들어 수저를 들고 볼
일이다. 비록 마뜩잖아 나비눈을 홉뜨더라도 입에는 수저가 드
나든다. 맛있으면 감정도 조금 바뀐다. 배가 부르면 생각도 너그
러워진다. 음식은 어쩌면 우리 생각이나 감정의 동선을 슬쩍 그
리고 은근하게 바꿔줄 수 있는 너그러움을 품었는지도 모른다.
자비는 음식과도 같은 것이다. 내어줄수록 본인과 상대방이 너
그러워지고 낙락해진다.

담박淡泊한 정물이다. 먹기 전에 가만한 눈요기를 미리 예상한
느낌이다. 먹의 농담이 마치 그늘을 여러 농도로 풀어쓴 것만 같
다. 과채를 받치는 그릇의 소박하고 꾸밈없는 선묘가 오히려 정
갈해 그릇이 깨끗한 손바닥처럼 보인다.

윤두서,
〈채과도〉,
지본 담채,
24.2×30cm,
해남 종가.

　음식은 그 대상을 입에 들이기 전까지 그지없이 고요한 숨결
이다. 소박한 무지의 그릇에 담긴 과채는 사람의 입으로 들기 전
에 고요한 아름다움마저 서린다. 하늘로부터 점지된 고유한 몸
맵시와 땅 기운이 스민 저마다의 빛깔과 조화로운 천지의 기운
이 돋운 향기와 맛으로부터 사람의 눈길을 끌고 혀에 침이 돌게
한다. 음식은 이렇게 먼저 자연에서 나온 풋것에 대한 식탐食貪으
로부터 시작된 게 아닌가.

　한 땅의 흙 속에 뿌리를 서려두고도 모양새와 빛깔, 내음과 맛

이 제각각이니 사람의 감정 또한 이와 같지 않을까. 오미五味가 인간의 대표적인 감정과 연결되고 그와 연계된 신체 주요 장기臟器와 관계를 맺음은 우연만은 아니라서 오묘하다.

분노로 화를 많이 내면 간장肝臟이 많이 상한다는데 그걸 상쇄하는 데는 어떤 색깔의 과일이나 채소를 먹는 게 도움이 된다는 식의 음식처방은 재밌다. 식물인 과일과 푸성귀 등속이 동물인 사람의 몸속 오장육부의 기능을 조율하고 북돋운다. 한해살이 두해살이 풀떼기니 뭐니 하는 말이 이럴 땐 한없이 부끄럽고 졸렬한 생각으로 몰릴 수밖에 없다. 담박한 그릇에 담긴 가시 돋은 자줏빛 가지와 서과라는 참외와 수박 그리고 살빛이 고요한 풋것은 먹을거리 이전에 고요한 숨결이 오롯하다.

수박과 가지의 꼭지가 긴장이 서린 듯 풀 죽지 않아 마치 주변 허공의 귓속이라도 파낼 것처럼 아직 생기가 어렸다. 아마도 밭에서 따온 지 얼마 안 된 과채인가 싶다. 특히나 가지의 꼭지 부분에는 윤두서의 촘촘한 농묵으로 인해 말 그대로 손대면 찔릴 듯 가시가 돋쳤다. 그의 자화상만치나 이 담담한 정물에서조차 치밀한 관찰력의 일단을 보게 된다. 잘 본다는 것은 잘 그리는 것이니 종요롭고 잘 보는 것은 지극한 관심으로 사물의 개성을 찾아주는 눈썰미가 된다. 그러니 재능도 재능이려니와 사물에 대한 지극한 관심, 소소한 다솜이 아니고서야 잘 그려질 터럭이 없다.

〈채과도菜果圖〉의 이 오브제들은 농담을 적절히 맺고 번져가며 여름 과채의 소박한 분위기를 고스란히 얼러낸다. 입으로 먹기

전에 눈으로 그윽이 바라보는 것 또한 먹는 것이다. 식도락은 이렇게 분위기에 따른 마음의 결을 먼저 염두에 둔 즐거움일 게다.

술을 즐기는 마음

술은 끼니로서 밥과 반찬과 국과 찌개를 아우르다 슬쩍 뛰어넘는 정취의 음식이다. 그래서 술은 호탕한 먹을거리 중의 마실거리다. 술을 대할 땐 사람이 붐비나 술을 깊이 품을 땐 산과 들, 강과 바다를 모두 취하고도 한 사람의 마음이 오롯이 그리울 때가 있다. 밤에 깊이 들이지만 낮에 홀로 시르죽은 풀꽃 곁에 마셔도 그리 몬존하지 않다. 술은 초월을 꿈꾸나 때로 주저앉는 세속의 타락한 신선의 여줄가리 음식이다.

> 잔 들어 밝은 달을 맞이하노니
> 부엌 단지도 맑은 바람을 쐬네

신윤복의 〈주사거배酒肆擧盃〉는 조선시대 술집이 어떻게 생겼는지와 신분에 따른 갖가지 복색을 볼 수 있다. 이를테면, 트레머리[1]를 얹은 여인이 부뚜막에서 막 중탕한 술을 잔에 담고 붉은

---※---

1 트레머리: 가르마를 타지 아니하고 뒤통수의 한복판에다 틀어 붙인 여자의 머리.

단령[2]에 노란 초립을 쓴 사내는 젓가락을 들고 안주를 고른다. 마당을 서성이는 다른 사람들도 벌써 여러 순의 술잔을 돌린 듯 낯싹이 발그스름하다.

가운데 뒷모습의 남자는 중치막[3]을 걸치고 폭이 넓은 바지에 행전[4]을 차고 가죽신을 신었다. 행전은 남자가 걸을 때 넓은 바지폭이 걸리지 않도록 무릎 아래에서 발목까지 둘러매는 것으로 양반이 외출할 때 사용했다. 처음에는 각반처럼 사용하다가 조선시대에 들어 천으로 만들었고 위에는 끈을 양쪽으로 달아 돌려 묶었다.

붉은 색 옷에 노란 초립草笠을 쓴 사람은 별감이고 오른쪽 끝에 뾰족한 모자를 쓴 사람은 의금부 나장[5]이다. 모자는 깔때기처럼 위가 뾰족해 '깔때기'라고 불렀다. 철릭[6]을 맸는데 벼슬이 낮은 사람부터 악기를 다루는 악공, 군인 벼슬하는 사람이 두루 입었다. 나장의 웃옷 위에 걸친 무늬 있는 까치등거리[7]로 나장의 옷임이 확연하다. 의금부는 임금의 명령으로 죄인을 벌하는 곳이었으니 제일 낮은 벼슬의 나장이라도 이런 곳에서는 나장의

2 단령(團領): 깃을 둥글게 만든 관복.
3 중치막: 소매의 폭이 넓은 겉옷으로 벼슬하지 않은 선비나
 공부하는 유생이 입는 옷이며 앞뒤 모두 두 자락이고 간단히 외출할 때
 입으며 '창의' 혹은 '대창의'라고도 한다.
4 행전: 바지나 고의를 입을 때 정강이에 감아 무릎 아래 매는 물건.
5 나장: 관청마다 제일 낮은 벼슬아치.
6 철릭: 무관이 입던 공복(公服). 직령(直領)으로서, 허리에 주름이 잡히고
 큰 소매가 달렸다. 당상관은 남색이고 당하관은 분홍색이다.
7 까치등거리: 조선시대 하부군졸인 나장의 복식.

신윤복, 〈주사거배〉, 지본 채색, 35.6×28.2cm, 간송미술관.

힘을 무시하지 못했을 것이다.

맨 왼쪽 젊은이는 '중노미'로, 술잔을 나르거나 술집 허드렛일을 한다. 주모가 든 것을 '구기'라고 한다. 마루 안쪽에는 쌀을 넣어두는 뒤주가 보이고 위에 갖가지 그릇을 올려놓았으며, 주모 앞의 부뚜막에는 가마솥이 놓였고 술잔과 안주, 그릇이 놓여 누군가의 손길을 기다린다.

저마다 직분이나 신분의 서열이 두동진 맛이 있지만 술을 마시러 온 사람, 동일한 기호를 가진 음주의 신분인 것만은 한결같다. 그러니 각박할 것도 없고 경계할 것도 없이 서로 주거니 받거

니 선술을 마시니 한갓지게 벌려 앉아 느긋하게 마시는 술보다
야 못할지라도 출출한 목을 적시는 술로는 더없이 요긴하다. 저
마다 건네받는 술의 질서란 게 어쩌면 처음 모이게 된 술집의 소
슬한 인연처럼 낯설면서도 정겨운 맛이 두런두런하다.

고슴도치의 별미, 〈자위부과〉

고슴도치는 '오이밭의 원수'라 불릴 만치 오이밭 주인한테는
골칫거리 애물단지였나 보다. 그만큼 고슴도치는 오이를 즐겨
먹는 습성이 완연하다. 오이넝쿨에는 밑동에 작은 것이 열리고
끝동에 크고 좋은 머드러기[8]가 많이 달린다. 과질면면瓜迭綿綿은
그런 오이 특유의 성장한 모양새를 이르는 표현이다. 주로 벌레
나 곤충을 잡아먹는 고슴도치한테도 여름날 수분이 많은 오이의
식감과 물맛은 새뜻한 별미였다. 그 심심한 오이의 물맛이 가시
의 철옹성 같은 고슴도치의 혀끝을 유혹했다니 새삼스럽다.

오이는 성분의 9할 이상이 수분이지만 나머지에는 비타민 B1,
B2, B3, B5, B6, 엽산, 마그네슘, 칼슘, 철분, 칼리, 인, 아연 등을
포함한다. 실상 따져보면 오이의 숨은 공력이 여름 해갈만이 아

8 머드러기: 과일이나 채소, 생선 따위의 많은 것 가운데서 다른 것보다
 굵거나 큰 것. 여럿 가운데서 가장 좋은 물건이나 사람을 비유적으로 이르는 말.

니라 오장육부를 비롯해 날카로운 가시를 올곧게 세우는 데도 보태준 것이다.

그런 오이를 먹기 위해선 나름 수고를 감수해야 한다. 고슴도치가 오이를 입으로 따서 땅바닥에 놓고 몸을 굴린다. 처음 보는 사람은 왜 저럴까 싶은데, 다음 순간 고슴도치 가시에 오이넝쿨의 오이가 박혀 나온다. 그런 다음 한 번 더 몸을 굴려 완전히 오이를 등짐처럼 등짝에 박아 올린다. 고슴도치는 자세를 가다듬고 오이밭을 나온다. 고슴도치는 제 꾀가 제법 기특해서 흐뭇했는지 환한 볕에도 슬쩍 얼굴을 드러낸다. 가시를 젖힌 얼굴에 슬쩍 득의만만한 미소가 스친다.

여름날, 고슴도치는 물이 많고 시원한 오이를 져다가 새끼들에게 먹인다. 그야말로 여름 별미다. 정선의 〈자위부과刺蝟負瓜〉는 능청스럽다. 고슴도치의 오이 서리가 능갈맞은⁹데도 불구하고 아주 밉지 않으니, 오이 서리하는 재주가 능청스럽고 익살맞은 기운도 있다.

나도 오이미역냉국을 좋아하는데 어머니가 살아계실 때 여름날 해주시던 음식이었다. 그 기억은 내 안에 살아남아서 나도 아내와 딸들이 멀뚱히 쳐다보는데도 불구하고 오이미역냉국을 훌훌 잘도 먹는다. 어느 땐 밥까지 말아서 후르륵후르륵 밥술을 잘도 뜬다. 또 노각이라 부르는 늙은 오이는 길게 채를 썰어 고추장

9 능갈맞다: 얄밉도록 몹시 능청스럽다.

정선,
〈자위부과〉,
지본 채색,
20×28.8cm,
간송미술관.

에 새콤 매콤하게 무쳐 먹는 걸 좋아한다.

　그럼에도 오이는 역시 물맛이다. 고슴도치가 곤충과 벌레만 잡아먹다가 웬만치 자란 새끼들과 가시에서 내린 오이를 둘러 먹는 것은 일종의 입가심이다. 육식에 길들여진 이빨과 혀에 여름 오이는 발 담그고 싶은 산그늘 여울 소리의 맛일지도 모른다. 고슴도치가 오이를 좋아하는 입맛을 오이밭 주인 몰래 응원해주고 싶다.

홍진구의 〈자위부과刺蝟負瓜〉 속의 고슴도치는 정선의 고슴도치보다 좀더 시선이 밑으로 내려왔다. 거기다가 거의 수평에 가까운 시선을 통해 고슴도치의 옆모습을 잡아준다. 주억거리듯 땅만 보던 걸어가던 고슴도치의 눈빛에서 뭔가 애틋한 기미가 스친다.

고단한 등짝에 박힌 머드러기 오이는 저 혼자 먹기 위한 것이 아니다. 아마도 새끼와 배우자가 있는 집에 짊어지고 가서는 다시 한 번 땅을 뒹굴지도 모른다. 아니면 배우자 고슴도치가 등짝에 박힌 오이를 요령껏 빼줄 수도 있겠다.

새끼 고슴도치들이 꼴깍꼴깍 침을 삼키며 오이 곁으로 다가들 것이다. 어미, 아비 고슴도치와 새끼 고슴도치들이 오이 하나에 매달려 시원한 오이 물맛을 씹어댈 것이다. 아삭아삭한 오이의 식감에 뻣뻣하고 꼿꼿하게 세웠던 가시가 슬며시 눕혀질지도 모른다.

목마름이 풀린 고슴도치의 가시가 양털처럼 부드러워질지도 모른다. 짐승에게도 오이의 물맛은 감정의 해갈로 이어져 잠시나마 가시가 순해진다. 강팍해지고 사나워진 고슴도치의 심사를 달래는 오이는 바람 타는 들풀처럼 부드럽게 날카로운 가시마저 누인다. 잘 먹는 게 수양이고 보살이다.

홍진구, 〈자위부과〉, 지본 담채, 15.8×25.6cm, 간송미술관.

음식을
즐기는 마음

맛없음의 맛, 물맛

물은 모든 맛없음의 맛을 대표하는 맛의 제일 웃질이다. 흔히 "맛없다"라는 말을 무색하게 하는 맛의 간사함을 서늘하고 시원하게 그리고 그윽하게 다스리는 근원의 맛이다. 그러니 생각마저도 물을 마시고 나면 청수[10]해지고 던적스러운 욕망 중에도 문득 맑은 부끄러움이 한 줄기 샘솟는다.

선주후면先酒後麵이라, 술 마신 다음날엔 해장으로 국수를 먹는다는 말도 있지만 그보다 더 본능적인 것은 머리맡의 자리끼[11] 한 대접을 단숨에 비워내는 일이다. 그럴 때 물은 꿀맛보다 달고 시원하다. 봉이 김선달의 후예가 어느 땐가부터 플라스틱 용기에 물을 담아 팔았으니, 우리는 우물이나 샘터가 아닌 마트에서 웬만한 팔도의 물맛을 살 수 있다. 그러나 알게 모르게 모종의 설핏한 연정까지 불러일으키는 우물가의 물 한 바가지 인심이 때로 굴풋하기도 하다.

삼팔선 가까운 강원도 설악산 근동의 물에서부터 제주 한라산 어름의 탐라수耽羅水까지, 아니 비싼 프랑스 에비앙인가 뭔가 하는 서양 물까지 골라 사 먹을 수 있는 시대다. 그렇지만 귀퉁이가 깨져 목실로 얼기설기 꿰맨 바가지에 버들잎 몇 장 띄워 건네는

---※---

10 청수하다: 얼굴이나 모습 따위가 깨끗하고 빼어나다.
11 자리끼: 밤에 자다가 마시기 위해 잠자리의 머리맡에 준비해두는 물.

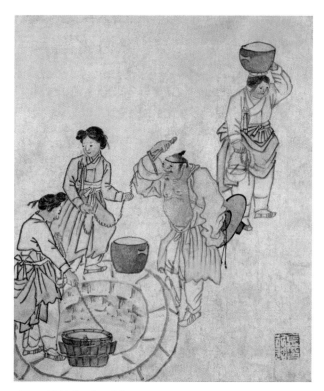

김홍도, 〈우물가〉, 지본 채색, 22.7×27cm, 국립중앙박물관.

은근한 손길의 물맛이 내겐 제일 웃질이지 싶다.

근린공원의 민방위용 비상급수를 떠다 마신 적이 있는 나지만, 아직도 두레박이 깊은 우물의 물면에 떨어질 때 등골이 시리도록 차갑게 울려오던 소리를 잊을 수가 없다. 또 포복하듯 혹은 오체투지하듯 혹은 큰절하듯 엎드려 맑은 샘물에 입술을 적시던 이름 없는 산간의 샘물 맛도 청신해 내 입술과 혀는 아직도 잊지 못한다.

평소에는 맛없는 듯 무미無味로 고요하다가 다른 맛이 든 음식의 뒤끝이나 음주 뒤에는 물맛이 단연 쏠쏠해진다. "물이 먹힌다"라는 말은 물의 원천적인 맛과 기운, 해갈의 우뚝함 혹은 훤칠한 성미를 드러내는 경우라 할 수 있다.

술맛은 곧 물맛이다. 특히나 막걸리 같은 발효주나 빚은 술 같은 경우는 더더욱 물맛의 깊이와 결에 따라 술의 전반적인 뉘앙스가 갈린다. 흔히 "노는 물이 다르다"라는 속화된 말도 물의 중요성을 에두르는 말이려니와, 물은 모든 숨탄것의 신선도와 존재의 생기生氣를 가늠하는 가늠자 같은 말이다.

그림 속의 우물가 사내는 여인네가 건네준 두레박 채로 물을 들이켠다. 어지간한 갈증과 전날의 깊은 술이 예상된다. 두 여인네가 사내의 풀어헤친 앞가슴을 보고도 못 본 척 슬쩍 외면하는 눈길이 그리 싫지만은 않은 모양이다.

두레박째 물을 마시는 사내의 벗어젖힌 갓은 등 뒤의 봇짐처럼 감춰지고 대신 두두룩[12]하게 튀어나온 배는 사내의 뚝심을 과시하는 듯하다. 그런 사내의 방문이 여인네들은 그리 싫지 않아서 자신의 물동이는 짐짓 외따롭고 사내와의 겸연쩍고 부끄러운 기분을 추스르느라 동선이 약간 어색하다.

---※---

12 두두룩하다: 가운데가 솟아서 불룩하다.

우물의 운두[13]는 그리 높지 않아 테두리를 밟고 우물을 내려다보니 외간 남정네에 부끄러워하는 자신의 얼굴이 비쳐 그마저도 외면하고 싶어진 모양이다. 우물의 속내가 깊은지 얕은지 몰라도 그 우물이 박우물이면 두레박을 썼을 리 없으니 웬만한 깊이가 아닌가 싶다.

시원하게 입가를 훔친 사내가 돌아가면 두레박줄을 쥔 여인네는 뭔가 모를 아쉬움에 두레박을 우물 속으로 떨어뜨릴 것만 같다. 마침 우물 속에 떨어진 두레박이 물면을 따귀 때리듯 소리가 맵차고 서늘할지도 모른다. 그러면 한 사내로의 우연한 끌림은 있는 듯 없는 듯 흔전만전 사라질 것이다.

우물가의 우연한 만남은 물레방앗간의 만남이 아니라서 아쉽지만 누구라도 돌려보듯 건너다볼 수 있으니 그냥 눈요기하는 풍속이라면 족할 것이다.

13 운두: 그릇이나 신 따위의 둘레나 높이.

09

영모와 사생

애완의 마음

영모를 품은 화인의 눈빛

좋아하는 대상과의 지극한 교감만으로 자신이 그리고자 하는 것을
슬곤 그린 것이 변상벽이 걸어간 화인으로서의 인생이다.
그래서 그에게는 고양이가 살아났다.
그의 등짝에는 수많은 고양이가 업혔다 그림 속으로 뛰어들었다.

가솔家率이란 말은 흔히 한 집안이 거느리는 식구를 이른다.
그런데 식구食口라는 말을 유심히 들여다보면 '음식을 먹는 입'이
나 그런 사람을 뜻한다. 그러나 식구를 사람에만 한정하지 않으
면 오지랖은 때로 늠늠한 심정에 이른다. 그야말로 오지랖을 더
넓히면 동물 혹은 식물도 거느릴 만하다. 집안의 화초나 가축도
여기에 끼워 넣으면 냅뜰성은 여러 입이 구성되고 거느려지는
맛이 있다.

애완愛玩은 사랑하고 즐기어 곁에 두는 집안 동물을 이른다.
여기에 눈길을 주고 밥을 주며 번다할 때는 곁눈질을 주며 마음
의 한가로운 한때를 나눠주니 이마저도 가솔이고 식구라 부르지
못할 바가 없다.

영모화에 집중한 변상벽

가까이 있는 숨탄것을 소홀히 여기지 않고 귀히 여기는 데서
부터 사랑은 트여온다. 먼 데 있는 휘황찬란한 헛것을 애써 그리
려는 대신 주변에 눈길을 주는 것, 아름다움도 이와 같다는 미의
식이 화재和齋 변상벽卞相璧, 1730~1775에게는 오롯하다. 이런 올
곧은 화인정신이 변상벽에게는 장르 속의 장르를 만들었는지
도 모른다. 조선의 화인이 산수를 비롯해 다양한 분야의 대상
장르에 두루 능통했으나, 변상벽만큼은 절제의 맛을 보여줬다.

이는 그의 필력이 두루 능통하지 않아서라기보다 이른바 대상
에 대한 전문성의 추구라는 관점에서 바라볼 필요가 있다. 다른
것도 웬만큼 잘 그리지만 그것이 형식적인 사생력寫生力의 과시
라면, 필력을 분산하지 않은 이가 바로 변상벽이다. 그가 택한 것
은 고양이와 닭과 같은 영모翎毛류에 대한 남다른 관심과 기호다.

좋아하는 대상과의 지극한 교감만으로 자신이 그리고자 하는
것을 줄곧 그린 것이 변상벽이 걸어간 화인으로서의 인생이다.
그래서 그에게는 고양이가 살아났다. 그의 등짝에는 수많은 고
양이가 업혔다 그림 속으로 뛰어들었다. 그의 그림 속에서 고양
이와 닭과 같은 영모는 새뜻한 삶의 '겨를'을 얻었다.

다산茶山 정약용丁若鏞, 1762~1836은 〈모계령자도母鷄領子圖〉를
보고 쓴 시에서 사실적 표현과 핍진한 사생에 대해 평가했다.

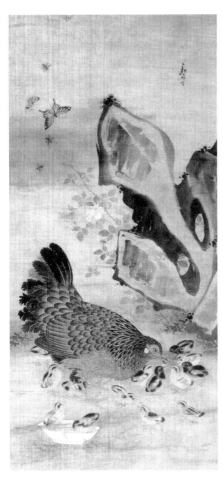

변상벽,
〈모계령자도〉,
견본 채색,
50×100.9cm,
국립중앙박물관.

변상벽의 〈모계령자도〉에 제하다.

변상벽은 '변고양이'라는 별명이 있으니 고양이 그림으로 이름이

났네.

이제 다시 병아리를 그림 그리니 하나하나 깃털이 살아있는 듯

어미 닭 뜬금없이 성을 내는데 낯빛이 몹시도 사납구나.

목깃이 고슴도치처럼 일어 맞닥치면 성 내어 소리 지른다.

뒷간 옆을 찾거나 방앗간에서 땅을 긁어 언제나 흙을 파는 듯

낟알 하나 얻으면 거짓 쪼는 척 괴롭게 굶주림과 목마름 참네.

사방 봐도 보이는 것 하나 없더니 숲 저편에 솔개가 지나가누나.

놀라워라 자애로운 어미의 성품 하늘 준 것 뉘 능히 빼앗으리오.

병아리들 어미 곁을 졸졸 따르니 보송보송 노란 옷 곱기도 해라.

밀랍 부리 막 굳은 듯 보드라운데 붉은 볏은 희미하게 빛깔이 엷다.

병아리 둘 서로 쫓아 달려가나니 허둥지둥 저리 빨리 어디로 가나.

앞 녀석이 부리로 벌레를 물어 뒤에 있는 녀석이 빼앗으려는 것
일세.

두 병아리 지렁이를 다투느라고 같이 물고 둘 다 서로 놓지를 않네.

새끼 한 놈 어미 등에 올라타서는 가려운 곳 혼자서 긁는구나.

한 놈은 혼자서 따로 떨어져 채소 싹을 이제 막 따먹도다.

형상마다 세밀해 진짜 같아 도도한 기운을 막을 수 없네.

듣자니 이 그림 갓 그렸을 때 수탉이 잘못 알고 야단났다지.

이 밖에 고양이 그림도 능해 뭇 쥐를 겁먹게 할 만했네.

뛰어난 기예가 여기 이르니 만질수록 마음이 쏠린다.

거칠게 산수를 그려 넣으니 거침없는 손놀림이 상쾌하도다.

변상벽은 고양이나 닭을 잘 그린 것으로 이름이 자자하다. '변
고양이'卞猫, 卞怪樣, '변닭'卞鷄이라는 별명을 지닐 정도여서 그에
게 그림을 부탁하는 이가 많았다. 조선후기 문인인 정극순鄭克諄

은 고양이 그림에 남달랐던 솜씨를 칭송했다.

위항(委巷)인 변 씨는 약관에 고양이 그림에 능해 서울에서 명성을 날렸다. 그를 맞이하려는 자가 매일 문에 이르러 백 명을 헤아렸다. … 병인년 겨울 내가 힘써 오게 해 이틀을 머물게 하고 고양이 그림을 얻었다. 앉아있는 놈, 조는 놈, 새끼를 데리고 장난치는 놈, 나비를 돌아보는 놈, 엎드려 닭을 노려보는 놈 등 무릇 고양이가 주로 하는 일 다섯 가지를 그렸는데, 모두 변화무쌍한 자태와 분위기가 생기발랄해 살아 움직일 것 같았다. 특히, 털의 윤기를 함치르르 잘 그려내 까치가 보고서 울고 개가 돌아보고 무릇 짖었으며 쥐들은 보고 깊이 숨어 구멍에서 나오지 않았다 한다. 정말 기예로서 지극한 자라 하겠다.

〈국정추묘菊庭秋猫〉는 제목처럼 '국화가 핀 뜨락의 가을 고양이'의 모습이다. 무언가를 응시하듯 얼룩 고양이가 도사려 앉았다. 오른쪽 뒤편에 가만히 기운 듯 핀 국화가 한 번 고양이 등에 업혀보고 싶은 듯하나 선뜻 가시처럼 돋친 고양이 등에 업힐 엄두를 못내는 듯하다.

그사이 그윽한 국화 향이 고양이 등짝의 터럭 사이에 배었을 듯도 하다. 국화를 등진 고양이가 응시하는 것은 무엇일까. 가을볕에 떠도는 먼지나 수상한 공기의 흐름마저도 감득해낼 것만 같은 고양이의 눈빛에는 간밤 밀회의 흔적 같은 채 지워지지 않

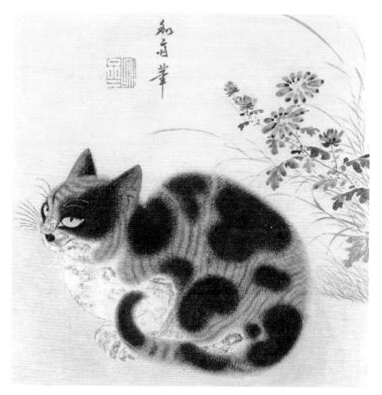

변상벽, 〈국정추묘〉, 지본 채색, 22.5×29.5cm, 간송미술관.

은 인간의 냄새를 탐문하는 것일까.

변상벽이 말했다.

"재주란 넓으면서도 조잡한 것보다는 차라리 한 가지에 정밀해 이름을 이루는 것이 낫다고 생각하오. 나 또한 산수화를 그리는 것을 배웠지만 지금의 화가를 압도해 위로 올라설 수 없다는 것을 알았기에 사물을 골라서 연습했습니다. 저 고양이는 가축인지라 매일

사람과 친근하지요. 굶주리거나 배부르고 기뻐하거나 성내고 혹은 움직이거나 가만히 있거나 하는 모습을 쉽게 관찰해 익숙하게 됩니다. 고양이의 생리가 내 마음에 있고 모습이 내 눈에 있게 되면 그다음에는 고양이의 형태가 내 손에 닿아 나옵니다. 인간 세상에 있는 고양이도 수천 마리이겠지만 내 마음과 손에 있는 놈 또한 헤아릴 수 없답니다. 이것이 내가 일세에 독보적인 존재가 된 까닭입니다."

<div align="right">― 정극순,《연뇌유고》〈변씨화기〉부분</div>

정극순의《연뇌유고淵雷遺稿》〈변씨화기卞氏畵記〉에 담긴 문장으로 고양이를 잘 그린 변상벽의 인기와 손재주를 짐작할 수 있다. 그럼에도 불구하고 변상벽은 매우 겸손했던 듯, 산수화로 이름을 낼 수 없으니 자신이 좋아하는 고양이를 그렸다고 밝힌다. 호방하면서도 오만한 화가의 자만심 대신 성실하고 겸손한 화가의 평정심을 택한 화인畵人으로 보인다.

〈참새와 고양이〉는 사람이 빠진 뜨락에 집짐승과 날짐승의 의도하지 않은 어울림이 낯선 듯 화기애애하다. 나른한 오후 한때가 마치 예상치 못한 장면처럼 펼쳐졌다. 사람이 빠진 사이에 고양이와 참새 그리고 구새 먹은 나무를 보는 마음엔 재밌는 고요가 침처럼 고인다.

우뚝 솟은 고목은 짙은 윤곽으로 강렬하게 묘사된 반면 고양

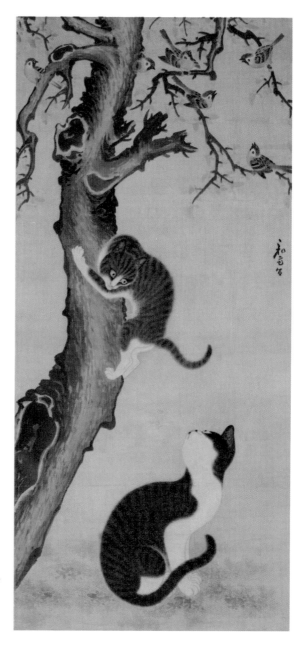

변상벽,
〈참새와 고양이〉,
견본 채색,
43×93.9cm,
국립중앙박물관.

이가 앉은 뜨락은 엷은 연녹색으로 물들었다. 고양이는 터럭 하나까지 세밀하고 꼼꼼하게 묘사되었다. 몸을 구부리며 서로 쳐다보는 고양이의 자연스러운 자세와 갈색과 흰색 털의 대조를 이룬 몸통 표현은 고양이의 생태를 여실하게 파악한 눈썰미의 개가이다.

무엇보다도 나무 위를 쳐다보는 고양이의 날쌘 표정과 자태를 묘파해낸 눈썰미의 묘사력은 출중하다. 턱에서부터 배에 이르는 흰색과 등 쪽의 함치르르 검은 털이 강한 대조를 이루며 유연하면서도 날렵한 몸짓을 그려내기에 소슬하다. 참새들도 나무와 주변에 앉으면서도 언제든 고양이의 본능에 대비한 자세도 몸에 갈마들었다. 참새와 고양이는 일종의 먹이사슬이나 천적관계일 수 있으나 그럼에도 정겨운 어울림이 포섭된다.

둘을 중계하듯 혹은 일종의 점이지대처럼 자리 잡은 곳은 늙은 향나무다. "너희 싸우지 말고 내 등걸이나 중동에 머물러 희희낙락한 소리나 내어봐라" 하고 향나무는 제 적막이 가시는 참새와 고양이의 소란이 싫지 않다. 고양이가 좋으니 고양이의 관심이 가는 것들조차 그리 나쁠 것이 없다. 고양이는 개처럼 순종적이지는 않지만 음전하면서도 다시 인간에 순치馴致되지 않은 야성적 기질도 매력이다.

고양이는 터럭 하나까지도 정밀하게 표현된 반면 엇비슷하게 수직으로 배치된 나무는 입체감을 살린 대담한 필치로 구새 먹은 나무의 의연한 맛이 서로 어울린다.

애완의 마음

아무리 무섭고 혼이 빠져나갈 것 같은 무서운 호랑이라도 그림 속에 들여앉히면 애완의 짐승으로 몬존해질 수 있다. 물론 형형한 눈빛이며 늠름한 자태와 기상이야 어디 가겠는가. 흔히 호랑이는 벽사[1]의 의미를 지녀 나쁜 귀신이나 기운, 각종 살煞과 재앙을 물리치는 대상으로 흠숭[2]되었다. 그러니까 단순히 사람의 손길로 가축처럼 기를 수는 없는 마음의 호신부[3]처럼 혹은 집안이나 나라의 액막이 상징처럼 기호嗜好가 성립된 동물이다.

그런 영험한 기운이 도사린 호랑이는 동물의 왕을 넘어 일종의 토속신앙으로까지 신격화되었다. 절간의 산신각山神閣에 보면 따로 흰 수염이 장대한 산신령이 백호白虎를 대령하고 바위 곁에 좌정한 그림을 볼 수 있다.

그러나 어느 때는 산신령은 안 보이고 형형한 호랑이 혼자서 대숲을 갓 빠져나와 산신령이 앉았던 자리에 금방이라도 포효할 것처럼 앉은 경우도 있다. 그러니까 산신령과 호랑이는 거의 동격의 대상이거나 대리역으로 봐도 큰 무리가 없다. 흔히 산군山君으로 부를 때의 별칭에서도 징후가 엄연하다.

---※---

1 벽사(辟邪): 요사스러운 귀신을 물리침.
2 흠숭: 흠모하고 공경함.
3 호신부(護身符): 몸을 보호하기 위해 몸에 지니는 부적.

〈죽하맹호도竹下猛虎圖〉는 김홍도와 임희지의 합작품이다. 저
마다 특장이 있는 경물과 대상을 나눠 그렸으니 진가는 더욱 도
드라진다. 오른쪽 상단에 쓴 능산菱山 황기천黃基天, 1760~1821의
제발은 그림의 조성을 이른다.

'조선의 서호산인이 호랑이를 그리고, 수월옹이 대나무를 그
리다'朝鮮西湖散人畫虎 水月翁畫竹라고 되어 두 사람의 합작임을 드
러낸다. 서호산인은 김홍도의 젊은 시절 호, 수월옹은 임희지의
호다. 앞에 '조선'이라는 국적을 드러낸 것은 일본에 보내기 위한
일종의 제작국의 의미다. 일본에는 매와 호랑이가 없다고 하니
희귀한 매력이 남다른 기호로 작용했을 터다.

임희지의 대나무는 바위 위에서 잔가지의 댓잎이 바람에 쏟아
질 듯 더욱 삐쳤다. 그 댓잎 끝에 몰리고 쏠린 바람의 느낌이 소
슬하고 청신한데 호랑이는 늠름함을 잃지 않고 형형한 눈빛으로
사방을 살피고 가만히 헤쳐나가는 기세가 범상치 않다.

대나무를 배경으로 거느린 '죽호도'竹虎圖는 일본에서 인기가
높았다. 섬나라에 없는 호랑이의 범상치 않은 위엄과 자태가 당
대 일본인에게는 더할 나위 없는 신물神物에 가깝게 느껴졌을지
도 모른다. 무엇에도 주눅 들지 않고 늠름한 기상을 견지한 호랑
이의 모습은 그 자체로 인간이 지녀야 할 성정 중의 하나로 비유
되지 않았나 싶다.

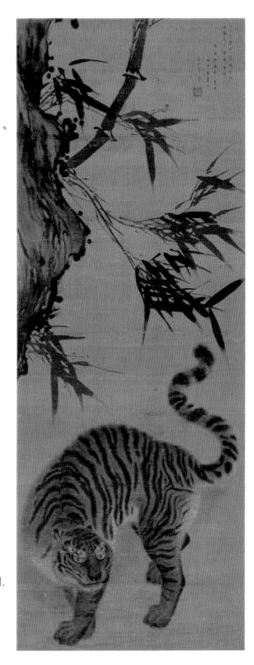

김홍도 · 임희지,
〈죽하맹호도〉,
견본 채색,
34×91cm,
개인.

대竹는 불가적인 의미가 많이 서렸다. 대나무가 자라는 데는 명상의 터이자 자비가 시행되는 늠름한 처소다. 석가의《본생담本生譚》중 한 대목인 〈사신사호捨身飼虎〉에도 대나무가 등장한다. 석가모니는 과거 생에 '전담마제'라는 태자였다. 당시 굶주린 호랑이에게 당신의 몸을 던져 호랑이의 먹이가 된 '사신사호'의 배경이 대나무 숲이다. 수월관음水月觀音이 사는 보타락가산補陀洛迦山에도 대나무가 울창하다.

이렇듯 영묘하고 후덕하며 청신한 기운으로 치자면 식물계의 호랑이는 대나무요 동물계의 대나무는 호랑이인 셈이다. 둘은 좋고 상서로운 기운에서 서로 두동지지 않으니 은근한 산중의 짝패가 아닐 수 없다. 그런 산군자山君子인 호랑이를 배웅하는 대나무의 손 같은 댓잎은 손을 흔들면서도 아쉬워 다시 끄는 듯한 맛이 감돈다. 임희지의 대나무는 청신하며 새뜻한 정감이 감돈다. 호랑이가 대나무의 전송을 받으며 속세에 나서려는 출산호出山虎의 의미는 근중하고 그야말로 대범하다.

때로 몬존해지고 나약해진 심신에 이런 출중한 '맹호도'를 바라보는 일은 하나의 보약이다. 그림 속의 호랑이를 가만히 마음으로 들이고 들여다보는 것이다. 처음엔 거칠고 사납게 맞서는 호랑이를 스미듯 너른 마음으로 품으려면 호랑이만 한 냅뜰성을 부러 거느려봐야 한다. 그럴 때 도시적 일상에 길들여진 마음에서 전에 없는 새로운 속내를 얼러낼 수 있다. 호랑이를 눈으로 보고 가슴으로 품는 것은 마음의 보신이며 몸의 양생養生이다.

자신에게 부족한 기상氣相을 그림을 통해 보하는 것도 지혜의 일종이다.

〈송하맹호도松下猛虎圖〉의 소나무는 바람을 타는 듯 보이진 않으나 휘늘어진 듯 그윽하게 늘어뜨린 소나무 가지엔 작은 솔방울들이 도도록 달렸다. 원래 가지의 나무 비늘 같은 너겁이 두터운 것으로 봐서 이 소나무는 자못 수령壽齡이 있는 노송에 가깝다. 청정한 소나무의 자연스러운 청처짐한 줄기가지의 곡선과 그 아래 호랑이의 늠름한 걸음걸이에서 뿜어져 나오는 굽이치는 몸통의 굽이와 긴장한 듯 곧추선 꼬리는 서로 올려다보고 내려다보는 어울림이 좋다. 삼엄한 기상으로 주변을 서늘하게 아우르는 호랑이의 돋친 터럭이 곧 호랑이의 마음으로 모골이 송연할 지경이다.

푸른 솔잎의 창창한 침엽과 호랑이의 몸통 등짝과 꼬리에 빳빳이 선 터럭이 서로 마주하고 호응한다. 소나무가 지혜로운 영웅호걸을 상징하고 호랑이가 또한 신령스러운 영험과 벽사의 늠름한 무장武將을 호령하니 둘의 어울림이 낙락하다. 그러니 소나무는 호랑이의 기상이요, 호랑이는 영험한 소나무라 할 수 있다. 이 둘도 자연스런 어울림으로 짝패라 할 만하다.

아마 호랑이는 출산出山하기에 앞서 소나무 두터운 중동에 머리나 가려운 옆구리를 슬쩍 비게질⁴을 했을 수도 있다. 소나무는

---※---

4 비게질: 말이나 소가 가려운 곳을 긁느라고 다른 물건에 몸을 대고 비비는 짓.

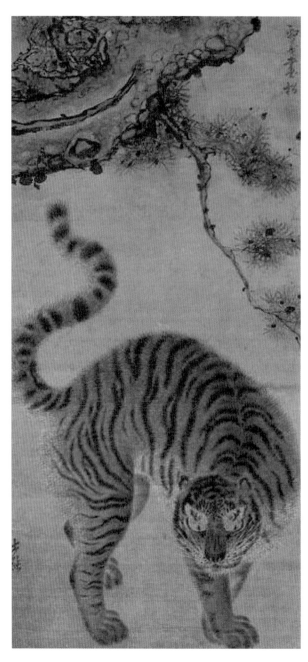

김홍도,
〈송하맹호도〉,
견본 채색,
43.8×90.4cm,
삼성미술관 리움.

애완의
마음

그런 호랑이에게 슬쩍 옆구리나 등을 내주며 모른 척 했을 것이다. 소나무와 호랑이는 오래 묵은 정으로 내심 기꺼우면서도 무심함을 가장했을 것이다.

출산호의 호랑이는 오랜 산중의 영험한 기운을 속세의 어지러움과 난관을 헤치는 역할로, 일종의 출사표와도 같지 않나 싶다. 《오주연문장전산고五洲衍文長箋散稿》에는 호랑이를 산군이라고 불렀고,《후한서後漢書》〈동이전東夷傳〉에 "그 풍속은 산천을 존중한다. 산천에는 각기 부계部界가 있어 서로 간섭할 수 없다. … 범에게 제사를 지내고 그것을 신으로 섬긴다"는 기록이 전하듯 호랑이를 신앙의 대상으로 삼았던 풍속을 알 수 있다. 후에 호랑이 숭배사상은 산악 숭배사상과 융합되어 산신신앙과 한데 어울리는 지경에 이르지 않았나 싶다.

이러한 융합의 정서는 호랑이 자체를 산신으로 보기도 하고 산신의 사자使者로 보기도 하는 지경에 이른 감이 있다. 이런 사상에서 호랑이를 산군·산군자·산령山靈·산신령山神靈·산중영웅山中英雄이라고 부른 것은 너무나 당연하다.

또 호축삼재虎逐三災라는 말이 있다. 세 가지 재앙수재, 풍재, 화재나 지병, 기근, 병란 등으로부터 보호한다는 벽사의 뜻이 강해 병귀病鬼나 사귀邪鬼를 물리치는 부적의 의미로도 실용성을 지녔다.

호랑이를 그린 산신도山神圖를 보면 호랑이는 마냥 무섭고 사납기보다는 점잖고 위엄이 있는 품성으로 드러나지만 인간적인 친근함도 배어난다. 신격화는 인간과의 괴리나 두둥지는 정서가

아니라 인간의 왜소한 측면을 아우르는 덕목 속에서 오히려 영험과 신적인 권위가 도드라질 수 있다.

호랑이를 이런 산신, 영험한 영물로 본 관점은 옛 문헌 곳곳에서 배었다.《담문록談聞錄》을 보면 서방 산중에 인간에게 병을 주는 키가 큰 산귀가 살았는데 대나무를 잘라 불 속에 던져 큰 소리로 귀신을 쫓아버렸다는 이야기가 있어 대나무의 올곧음과 담대함 같은 결기를 드러낸다.

또《동국세시기東國歲時記》를 보면 매년 정초가 되면 궁궐을 비롯해서 민가까지 대문에 닭이나 호랑이의 그림을 붙였다는 기록이 있다. 호랑이만 달랑 있는 그림 외에도 대나무, 까치 등의 부주제를 이용해 삿된 것의 침입을 막고 재앙과 역병을 한데 물리치고자 하는 마음이 벽사와 관련되는 오브제를 조화롭게 추가하기도 했다.

《본초강목本草綱目》에 의하면 호랑이가 약재로 쓰이는 데 대해 조목조목 열거해 흥미롭다. 뼈는 사악한 기운과 병독의 발작 등을 멈추며 풍병의 치료에 유효하고, 눈은 마음이 산란한 환자, 코는 미친병, 즉 조현병 같은 광증狂症의 치료와 어린이의 경풍驚風에, 이빨은 매독이나 종기의 부스럼에, 발톱은 어린이의 팔뚝에 붙은 병도깨비를 물리치는 데, 털가죽은 학질을 떼는 데, 수염은 치통, 오줌은 쇠붙이를 삼켜 위급할 때 두루두루 적실히 쓰인다고 전한다.

이런 실증적 처방과 약리효험에 대한 의학서에서의 언급만 봐

도 호랑이의 벽사적 의미를 이용해 병을 물리치고자 했던 마음이 있다. 삶에 끼쳐드는 여러 병고病苦를 신통력과 영험靈驗을 지닌 용감무쌍한 호랑이를 통해 물리치고자 했다.

사람에게 부족한 미약한 마음의 일부를 출중한 숨탄것을 통해 보완하고 대역처럼 우리 삶에 들씌워 정기精氣를 보태고자 하는 것은 역시 미술이 갖는 일종의 생활적 처방處方이라 할 만하다.

고독과 행복이 같이 있다. 만남과 이별을 한데 두었다. 애완동물의 생태를 가만히 들여다보는 묘미는 이런 인생의 한 측면을 발견하는 데 있지 않나 싶다.

메추라기를 잘 그린 괴짜, 최북

최북은 산수화에 매우 뛰어났다. 그러나 그가 그린 영모 중에는 쥐, 특히 메추라기를 잘 그렸다. 그래서 '최메추라기'라는 별칭이 줄곧 따라다녔다. 노란 기장, 즉 좁쌀 잔뜩 맺힌 아래에서 그걸 바라고 선 메추라기의 듬쑥한 모습은 여느 몬존한 메추라기와는 두동진 맛이 있다. 그러나 메추라기는 약간 추레한 털빛이며 훤칠하게 멀리 날지 못하는 날짐승으로서의 특징이며 아름답지 않은 울음소리 등으로 그리 즐겨 그려진 것만은 아니다.

그러나 최북은 메추라기를 유독 잘 그렸다. 짧은 날개 깃털마저 왜소한 느낌보다는 몸을 단정하고 단아하게 감싸는 외투쯤으

로 능청스레 그려낼 줄 알았다. 날짐승하면 봉황이나 앵무, 기러기나 두루미, 특히 독수리 같은 맹금류가 주류를 이루는 데 반해 최북은 행색이 초라하다 여길 만한 메추라기를 당당히 들고 나왔다. 그게 어떤 애호愛好의 마음인지 선뜻 당겨지진 않으나 어쩌면 여항화가로서의 처지가 삼투되고 영모에 투사된 것이 아닌가 싶다.

그럼에도 그런 자신의 비관적인 처지나 열악한 환경으로만 메

최북,
〈메추라기〉,
견본 채색,
18.3×24cm,
고려대학교박물관.

추라기를 본 것만도 아닌 듯싶다. 두 메추라기 그림에 등장하는
암수 한 쌍은 은근히 딴청이고 은연중에 다정한 맛이 난다.

 잡덤불 속
 대기며 뗌뗌
 나는 수놈
 시뿌듬, 멱을 틀고
 그대는 암놈
 춥진 않을까
 우리 둘
 꼬락서니하며!
 저기 무주구천동
 최北이 최七七님께 그려 달래라
 지게작대기 잡은 참
 찍 찍

 – 윤한로, 〈메추라기 사랑 노래〉 전문

 눈에 확 띄는 화인이 즐겨 그리던 날짐승에서 비켜난 최북의
메추라기는 확실히 자신의 본원적 처지와 메추라기의 생태가 은
연중에 너나들이하는 맛이 있다. 어디에 따로 제 처지의 천분을
나눠두랴.
 그런데 최북은 남들이 잘 그리지 않는 이 메추라기에 자신의

심정을 능란하게 그려 넣었다. 메추라기 한 놈이면 너무 쓸쓸하니, 세상 사람들에게 들킬 테니, 그건 너무 재미가 없단 말이다. 그래서 메추라기 한 쌍으로 서로에게 곁을 두었다. 천하에 호방하고 괴짜인 최북이라도 고독을 부러 조장할 필요가 없었는가 싶다.

〈메추라기와 조〉에서 메추라기는 짐짓 딴청을 부리는 듯 괜히 인기척도 없는 주변 덤불 밖을 살피거나 출출하지도 않은데 기장 열매를 올려다보는 듯 해찰을 떠는 모양새가 오히려 은근하고 재밌다. 오히려 두 메추라기는 서먹서먹한 간극의 시간을 은연중에 즐기는지도 모른다. 다짜고짜 대들듯이 혹은 흘레붙듯이 짝짓기에 몰입하는 것은 최북의 연애 스타일이 아니다.

연애는 화끈한 맛도 좋지만 은근히 우려내는 듯 에둘러서 살피는 뭔가 초조한 듯 입술을 달싹이고 가슴을 조금씩 졸이는 것이 연애의 순수한 맛인 듯도 하다. 이를 어찌 사람에게만 한정할 수 있으랴. 저 두 녀석 메추라기의 조신한 몸짓과 모이 찾기의 몰입에도 불구하고 서로에 대한 은근한 관심은 더 소슬하게 드러나는 듯하다. 해찰을 떠는 듯해도 상대의 기분이나 분위기를 숨쉬듯 온몸으로 감지하는 두 마리 메추라기의 자연 그리고 이를 나름의 애틋한 정겨움의 시선으로 그린 최북의 느낌은 소박한 애정이다.

최북, 〈메추라기와 조〉, 지본 채색, 17.7×27.5cm, 간송미술관.

상상 속의 애완동물, 〈노모도〉

애완의 대상을 꼭 현실에서만 찾을 필요가 있을까. 그걸 고민하듯 즐겁게 생각한 이가 있다면 아마 임희지가 아닐까. 그는 〈노모도老貌圖〉에서 상상의 동물도 현실 동물처럼 그렸다. 그는 조선후기에 대나무와 난초를 잘 그리는 문인화가로, 솜씨는 당대 예림의 총수라 불린 표암 강세황과 견줘도 아쉽지 않았다.

그의 난초 그림은 날렵해서 염염艶艶한 기색이 스쳤다. 미색이 출중한 여인의 둔부처럼 아찔한 모습의 난초도 그렸다. 그는 얼굴이 잘났고 노는 짓이 풍류에 넘쳤다. 벼슬이라 봤자 역관을 지낸 중인 출신이지만 배포가 커서 행실이 거침없었다.

친구들과 뱃놀이를 나갔다가 거친 풍랑을 만나자 다른 이들은 하얗게 질렸는데 그는 나뭇잎만 한 배 안에서 덩실 춤을 추었다. 기겁한 친구들이 그를 붙들어 앉히며 나무라자 그는 "죽음이야 언제든 닥칠 수 있지만 이런 장쾌한 광경은 평생 처음 본다. 어찌 춤을 안 추고 배기겠는가"라며 도리어 큰소리쳤다.

통 큰 행보에 걸맞게 남이 헐뜯는 말에도 개의치 않았다. 다 찌그러진 집에 살면서 손바닥 크기의 마당에다 연못을 팠다. 물이 나오지 않자 쌀뜨물을 채워놓고 밤마다 쳐다보았다. 누가 의아해서 물었더니 천연덕스럽게 "달이 물의 낯짝을 가려가면서 비치던가"라고 일갈했으니 별호가 수월옹水月翁이다. 그는 호방하고 얽매임이 없는 훤칠한 키의 기인이었다.

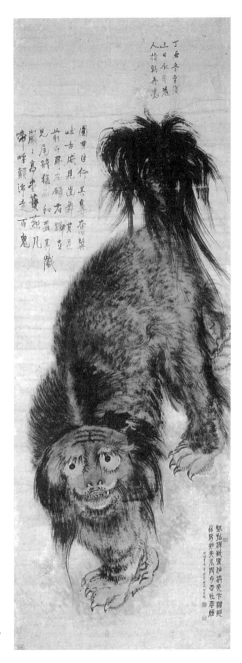

임희지,
〈노모도〉,
지본 채색,
38.6×110cm,
호암미술관.

〈노모도〉는 희귀하다. 중국의 지리서《산해경》에 나오는 모猊는 상상의 동물이다. 이놈은 부엌에서 음식을 훔쳐 먹다가 나중에 부엌을 지키는 신으로 변모했다. 부엌귀신인 조왕신竈王神의 일종으로 높여졌다. 이 부엌 신니神尼인 모를 개처럼 그렸다. 내 눈에는 영락없는 조선의 삽살개를 대상으로 삼아 그려보지 않았을까 싶을 정도다.

장축으로 길게 묘사된 모는 치켜든 꼬리를 좌우로 흔들어 마치 얼굴의 구김 없는 해맑은 미소를 꼬리로 완성한 듯하다. 몸은 시커먼 털북숭이에다가 발톱은 호랑이처럼 굳고 날카롭다. 눈은 동그랗게 치켜뜨고 코와 혀는 붉은색인데 귀 주변의 털이 신선의 수염같이 수려한 멋이 있어 어딘가 괴기한 맛도 살짝 엿보인다.

〈노모도〉는 순조 17년1817 동짓날 뒤에 그린 지두화指頭畵이다. 붓 대신 손가락과 손톱으로 그렸지만 능절한 맛이 엿보인다. 상상의 동물치곤 어딘가 너스레를 품어 짖는 것이 아니라 능청스레 구수한 농담을 흘릴 것만 같은 인상이다.

무엇에 쓰려고 이런 흉측한 괴물을 그렸을까. 그림의 위와 가운데에 그가 적어놓은 화제가 있다. 호탕하고도 어기차다.[5] 세상의 데데한 좀팽이는 다 물리치고 싶지 않았을까.

＊

5 어기차다: 한 번 마음먹은 뜻을 굽히지 아니하고, 성질이 매우 굳세다.

임희지의 〈노모도〉에 화제를 씀.

순조 17년(1817) 동짓날이 지난 3일 후에 수월도인 임희지가 손가락 끝으로 그림을 그렸다. 높은 집에서 요리하는 도마를 삼엄하게 지키고 크게 짖고 움직여 온갖 귀신을 쫓아낸다.

반영과 실체

—

나를
내게 보태는
마음

—

자신의 형상 너머에서 시작된 최초의 붓질

거울로서 분별되지 않는 물리적 반영 너머의 정신적 세계의
투영은 조선 초상이 끈질기게 추구하는 입체적 묘사력이다.
그야말로 사생이다. '살아있는 것을 그리는 것', 이 말은 틀렸다.
'살아있음으로 그리는 것'이다.

　그림을 그릴 줄 모르는 사람은 자기 자신이 보고 싶을 때 거울
에게로 간다. 이상의 분열적 자아 탐구는 근심스럽지만 한편으
로는 재밌다.

　거울처럼 그리는 것도 어려울 것이다. 그러나 그보다 더 어려
운 거울로서 분별되지 않는 물리적 반영反影 너머의 정신적 세계
의 투영投影은 조선 초상이 끈질기게 추구하는 입체적 묘사력이
다. 그야말로 사생이다. '살아있는 것을 그리는 것', 이 말은 틀렸
다. '살아있음으로 그리는 것'이다.

　나는 변화한다. 나는 영원한 미완未完의 우주적 흐름을 탄다.
그럼으로 항상 고정된 '나'라는 '나'는 세상에 이 유장한 시공의
흐름에 실렸다. 꽃봉오리였던 것이 어느 날 꽃이 되어 열리고 하
늘하늘한 꽃이 단단한 열매로 과육果肉을 만든다. 맺힌 열매는 어
느 가을날 툭, 하고 땅에 이마를 박으며 떨어진다. 떨어진 열매는
땅에 먹히듯 천천히 과육이 물러지며 썩어간다. 과육이 썩어가
며 풍기는 향기에 늦가을 하오의 햇볕에 벌나비 떼가 몰린다.

나를 내게 보내는
마음

과육은 썩는데 벌나비들은 흥이 나고 과육 속에서 꿀과 같은 먹이를 섭취한다. 단단한 과핵果核만 남고 이제 벌나비도 없는 허공이 그 자리를 메운다. 과핵마저 땅에 묻히고 지상엔 바람이 부는 듯 영원의 졸음 같은 햇빛과 나른한 기운이 감돈다.

나에게 집중해보라. 그러나 거울에 비친 이게 정말 '나'인가? '나'라고 할 만한 것이 있는가? '나'라고 할 만한 것이 있다면, 과연 있다면 그것은 어느 계절에 만들어지는 것인가? 질문은 있지만 대답은 무궁하다. '지금 나를 나라고 할 만한 것은 무엇인가' 하고 살피는 마음이 소중하다.

나는 세월의 흐름에 몸으로나 마음으로나 고정되지 않았다. 그런 흐름과 변화의 와중에 고정된 모습으로 이기고 지는 분별심만 있는 건 아니다. 그것은 존재의 소중한 흐름이고 엄연한 실존의 현재, 깨달음일 수 있다.

조선의 자화상은 조선의 초상화와 그 맥락을 같이한다. 사람이 지닌 외형의 극사실적 묘사를 통해 사람의 마음과 감정의 분위기에 가닿을 수 있다는 것은 전율이 감도는 말이기도 하다. 그것은 어쩌면 자기 영혼을 불러내 그림에 서려두는 주술적 느낌마저 든다.

자화상은 그림 속에 멈춘 인물과의 대화를 통한 개인사적 진술과도 같다. 세간을 향한 기록적 측면도 있겠지만 스스로를 향한 은밀한 호소력이 있다. "너는 누구이기에 나를 보는가?"라는 눈빛과 낯빛과 몸의 자태가 거기 들어앉아 가만한 물음을 번져

내는 듯하다.

자화상은 최초에 화가가 본인 자신에게 말을 걸면서 시작된 붓질이다. 자신과의 대면과 마음의 대화를 몸의 외양과 서늘함으로 그려낸다. "나는 누구이기에 거울 속의 너를 그리나?"라는 물음은 화가에게 오롯한 대화의 시작이자 붓을 전개하는 마음이다.

노년의 강세황

강세황은 예원藝苑의 좌장으로서 조선 회화의 너름새를 보여준 대표적 문인화가다. 그의 자화상은 자발自跋과 더불어 조정에 출사한 사대부와 자연에 은거했던 처사處士가 한데 갈마들고 너나들이하는 모양새다. 육십 가까이 출사하지 않고 재야의 화가로 머물다 후에 출사해 당상관 이상의 벼슬을 도모했으니 화가로서의 이력이 평범한 것만은 아니다.

그가 제화문에서 밝힌 것처럼 그림은 야인野人이 쓰는 검은 모자, 즉 오모¹를 쓰거나 재야 선비가 입는 평복平服을 한 것은 아니다. 실제 그림엔 벼슬을 하는 사람이 쓰는 사모紗帽를 썼고 복장은 사대부가 나들이 때 입는 것이었다. 붉은 허리띠는 당상관 이

※

1 오모(烏帽): 벼슬을 하지 아니하고 시골에 숨어 사는 사람들이 쓰던
검은빛의 모자.

상의 벼슬아치임을 은연중에 드러낸다.

다만 그의 제화문처럼 본인의 심경은 산림山林에 은일隱逸하고 싶고 이름은 조정朝廷의 명부에 올랐음을 상징적으로 보여주는 대목이다. 세속에 출사해 얻은 복록과 자연에 안거한 즐거움 모두를 한데 누리는 자신의 처지를 은연중에 드러낸다.

그는 얼굴이나 몸뿐만 아니라 의복의 차림새로도 정신을 드러내는 데 능했다. 복색의 표현으로 보면 짙은 옥색선을 의복의 의습선으로 드리운 뒤, 옷 주름이 드리운 음영陰影에 따라 선염渲染, 즉 옥빛의 짙고 옅음으로 농담의 입체감을 살렸다. 전체적으로 붉은 빛이 감도는 얼굴엔 성긴 구레나룻과 긴 수염이 특히나 환하고 뺨이며 이마 등에 잡힌 육리문은 눈과 더불어 강세황의 성정을 엿보는 관상의 일부로 두드러진다.

강세황은 이처럼 자신을 드러내는 데 편안히 앉은 노경의 자신이 이제껏 살아온 처지를 개괄하는 화제 모두를 양립시킨다. 철두철미 전신傳神의 디테일을 외양으로 삼아 그린 뒤 호활한 심경에 이르고 늠늠하고 노회한 화백에 이른 자신을 선선히 드러낸다.

강세황은 선대나 동료, 제자나 후배의 그림에 단순히 찬시찬문讚詩讚文과 같은 제발題跋을 넘어 본격적인 화평畵評을 개척한 조예로도 능절하다. 화평은 그를 본격적으로 드러냈다. 제자인 김홍도의 그림에 붙인 여러 화제는 덕담을 넘어 화평의 웅숭깊은 눈길이 배었다.

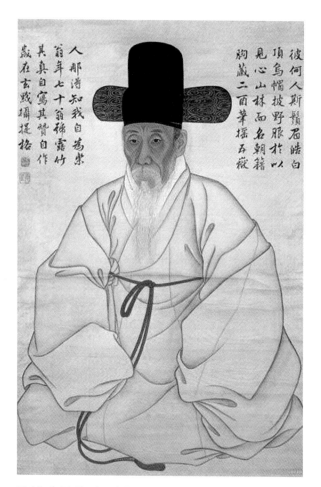

彼何人斯鬚眉晧白
頂烏帽披野服於以
見心山林而名朝籍
胸藏二酉筆搖五嶽
人那得知我自爲樂
翁年七十翁號露竹
其真自寫其贊自作
歲在玄黓攝提格

강세황, 〈자화상〉, 견본 담채, 51×88.7cm, 개인.

나를 네게 보내는
마음

출사한 문신으로서의 즐거움도 있지만 여전히 예인적 풍류와 자연에 기댄 화인으로서의 아취에 대한 심적 끌림이 노구의 노안에서도 아직 형형한 여운을 드러낸다. 그의 수염발은 그렇게 뭔가 붓의 연장처럼 소슬하게 꿈틀거리는 듯하다.

강세황의 제화문에서 자신의 과거와 현재를 두루 아우르는 가만한 여유와 자신감이 흐른다. 인생의 청·장년기에 흐르던 적막의 기운을 벗고 출사해 나름 세속적 명리와 권세를 누리면서도 여전히 선비적 결기와 화인의 자유분방한 삶을 동경하는 양가적 감정이 두루 드러난다. 인생 말년의 즐거움을 허무와 죽음에게 호락호락 내줄 수 없다는 은근한 욕망도 그리 던적스럽지만은 않아 보인다.

그의 제화문은 그래서 자화자찬自畵自讚의 한 전범으로도 재밌다. 그를 포함해 집안 3대에 걸쳐서 기로소²에 들어갈 만큼 말년 복락을 누린 사람의 즐거움이 도드라진 맛이 있다. 그는 죽음의 형리刑吏가 오기 전에 그가 누리고자 했던 것들을 되돌아보게 됐을 것이다.

저 사람은 어떤 사람인가? 수염과 눈썹이 새하얗고 머리에 검은 모자를 쓰고 평민의 옷을 걸쳤는데 이로 인해 마음이 산림에서 드

2 기로소(耆老所): 조선시대에 70세가 넘는 정이품 이상의 문관을 예우하기 위해 설치한 기구.

러나지만 이름이 조정의 명부에 있네. 가슴에 이유(二酉)를 지닌 채 붓이 오악(五嶽)을 흔드니 남들이 어찌 내 스스로 즐거워함을 알겠는가? 늙은이는 나이 70세에 호(號)가 노죽(露竹)이니 참 모습을 스스로 그리고, 기리는 글을 스스로 짓는다. 해는 임인년(壬寅年, 1782)이다.

결국 자화상은 되돌아보는 자아自我의 초상인 것이다. 이 수염이 허옇게 센 말년의 나는 무엇이란 말인가? 덧없음과 보람됨이 하나로 닿는 심경 같은 것도 보였을 것이다. 그래서 깨닫는 즐거움은 세간의 고통을 가만히 받자하고 낙락한 그늘로 누를 줄도 알아진다. 그럼에도 모든 자화상은 영원의 곁으로 늘어감에도 스스로에 대한 물음과 화답을 놓치지 않는다. 그것마저 가만한 즐거움인가.

담찬 야인의 풍모, 윤두서

공재共齋 윤두서尹斗緖, 1668~1715의 자화상은 특이하게도 얼굴만 오롯하다. 전신이 드러나지 않은 얼굴만의 자화상은 윤두서의 것이 거의 유일하다. 미완이라는 말도 있으나 화인이 완전한 전신 자화상을 염두에 두었다가 얼굴에서 완전한 사의寫意에 도달한 것이 아닌가 싶다. 안면顔面으로 전신全身을 대신할 수 있다

나를 내게 보내는
마음

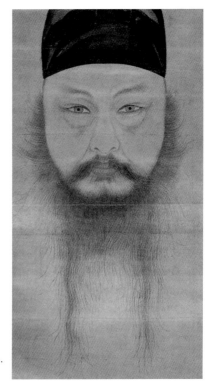

윤두서,
〈자화상〉,
지본 담채,
20.5×38.5cm,
개인.

는 예술적 오만이 기가 막히게 작동한 순간, 붓을 탁 던졌을지도 모른다.

머리에 쓰는 관冠이나 모자도 전체가 다 드러나진 않는다. 허공에 돌올하게 들린 듯한 얼굴은 목 대신에 수염이 얼굴을 받쳤다. 텁석부리 얼굴에 구레나룻의 뺨은 도톰하고 눈썹은 끝이 들려 몬존한 느낌을 거부하듯 담대한 인상을 준다. 붉은 기운이 도는 홍채虹彩와 검은 동공瞳孔은 화인畵人 자신의 눈에 담긴 대담하고 당찬 기운으로서의 열기를 보여준다. 눈썹은 용미龍眉 같기도

하고 빗자루 모양의 소산미疏散眉 같기도 하니 관상학적으로 보면 그의 일대기와 어느 정도 갈마드는 운세가 비치기도 한다.

전체적인 강직한 기운과 자유로운 성정의 내비침, 외곬의 사무침을 다시 비춰내는 인상 등으로 보면 전형적인 그러나 후천적인 야인의 풍모다. 전신을 다 그려내지 않고 얼굴 하나로 몸이 지닌 세상 일반의 고정관념을 늠름하게 헤쳐내는 담기가 있다.

윤두서의 자화상에는 깊이 거울을 보듯 하늘을 보고 땅을 되짚어본 어떤 서늘한 감정의 여울과 심도가 감돈다. 분노가 있으되 웅숭깊이 다스려온 생각의 누름돌³로 어지간히 삭인 듯하고 깊은 슬픔이 있으되 자연의 소소한 기운으로 거풍擧風한 듯 짓눌리거나 얽매임을 몇 매듭쯤은 풀어온 온축蘊蓄의 심지가 엿보인다. 곧추선 구레나룻과 수염, 살쩍⁴은 하늘이 윤두서를 태생적으로 야인이자 자연에 의탁한 예인으로 점지한 천분天分의 인상이 돌올하다.

> 6척도 안 되는 몸으로 사해(四海)를 초월하려는 뜻이 있네.
>
> 긴 수염 나부끼고 얼굴은 기름지고 붉으니,
>
> 바라보는 자는 신선이나 검객이 아닌가 의심하지만
>
> 진실로 자신을 낮추고 양보하는 기품은

---※---

3 누름돌: 물건을 꾹 눌러두는 데 쓰는 돌.
4 살쩍: 관자놀이와 귀 사이에 난 머리털.

무릇 돈독한 군자로서 부끄러움이 없구나.

以不滿六尺身 有超越四海之志

飄長髥而 顔如渥丹

望之者疑其爲羽人劍士

而其恂順退讓志風

蓋亦無愧乎篤行之君子

− 윤두서의 〈자화상〉에 부친 이하곤의 시

고산孤山 윤선도尹善道, 1587~1671의 증손자이자 다산 정약용의
외증조부인 윤두서는 인물과 영모, 풍속화 등에 두루 능통했다.

그의 자화상은 미완성 작품이라는 의견도 분분하지만 정밀한
초상은 형형하고 영묘한 눈동자에 서린 서늘한 광채와 얼굴에
서린 모종의 입체감으로 해서 실존의 아우라aura가 지닌 독특한
분위기를 얼러낸다. 일종의 광배光背처럼 얼굴의 반 이상을 에두
른 구레나룻과 수염 등은 형형한 눈동자와 함께 심성의 결이 얼
굴에 배어나오는 오묘함을 보여준다.

"내 마음이 저 마음과 같은 얼굴로 드러나려면 어떤 마음을 먹
어야 하는가"라는 물음을 한 번쯤 갖게 한다. 마음은 그 어떤 물
질의 수량과 호사스러운 수식의 언사로도 쉬 불러낼 수 없으니,
마음의 오묘함은 스스로 닦는 도저한 수양과 견딤의 한 결과로
나온 심연의 포즈라고 할까. 세상에 버림받고 무관심 속에 쓸쓸
했으나 스스로 온후한 기운과 낙락한 기운을 길렀으니 그것은

고통이지만 즐거움이 열매 같다.

일상생활로 드러낸 자화상, 〈포의풍류도〉

본격적인 초상화는 아닐지라도 대상인물의 주변 기물을 통해 한 인물이 지닌 기호嗜好나 취미, 본래의 성정性情을 짚어볼 수 있는 그림이 있다면 그마저도 자화상의 여줄가리로 봐도 낙락하겠다. 작정하고 대상 인물의 면면만 보여줄 수도 있지만 그 사람의 정신세계의 일부를 보여줄 수 있다면 사람 주변의 기물器物을 곁에 배치는 것도 묘한 매력이 있다.

방금 따온 듯한 파초잎은 푸르고 너른 잎 위에 글 쓰는 취미가 금방이라도 당겨질 것 같다. 곁에서 붓끝을 모은 붓은 주인의 손길을 기다리는 듯싶다. 파초잎에 붓을 댄다면 당송唐宋의 시가 마치 기다렸다는 듯 써질 것이니 그야말로 시 엽서葉書가 따로 없다. 돈에 얽매이지 않는 자신만의 가만한 호사好事가 곁에 드리웠으니 이걸 두고 풍류風流의 시작이라 할 만하다.

김홍도의 〈포의풍류도布衣風流圖〉는 관직에서 놓여 사생활의 자유로운 분위기를 집약해놓은 듯 보인다. 이 그림 속의 기물도 주인공의 취향이나 취미를 짐작하는 데 적실하다. 파초와 붓은 시 쓰는 시벽詩癖, 고동기물古董器物은 상고尙古 취미, 두루마리는 서화에 대한 기호, 높게 쌓인 책은 문자향, 생황과 비파는 예악과

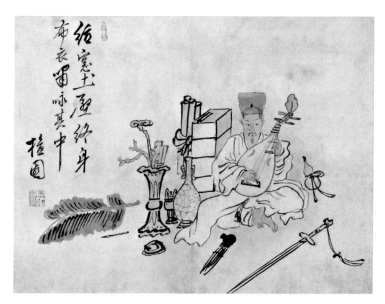

김홍도, 〈포의풍류도〉, 지본 담채, 37×27.9cm, 개인.

풍류, 검은 무예나 선풍仙風 그리고 호리병은 술….

"흙벽에 종이창 내고 평생토록 벼슬하지 않고 시나 읊으며 살리라"紙窓土壁 終身布衣 嘯詠其中고 쓴 화제畫題는 도화서의 화원에서 물러나 단원이 추구하고 싶었던 본연의 삶이 어디에 있는가를 드러낸다.

은인자중隱忍自重해 어디에 얽매이지 않는 본연의 삶, 세상에 거들먹거리는 일 없이 자신의 즐거움과 마주하는 일이 김홍도의 화가다운 일생일 것이다. 세속世俗과 탈속脫俗을 하나로 아우르는 일상의 초탈超脫이 함께 사는 걸 보여주는 그림이다.

얼굴과 신체를 세밀하게 표현하지 않은 점에서 초상화라기보

다는 풍속화에 가깝다 할 수 있지만, 화면 속 기명절지器皿折枝와 화제를 통해 김홍도가 추구했던 본래적 자아상自我像을 보여줬다는 점에서 인물화로 봐도 무방하다. 인물과 그가 애호하던 기호품을 두루 배치해 삶의 주변과 분위기를 드러내려 했다는 점에서 자화상의 무리에 넣어도 무리가 없다.

노년의 김정희

김정희의 〈자화상〉은 자못 소탈한 여느 노인의 외모이면서 초탈한 듯 고졸한 풍모가 감돈다. 눈가에 주름이 잡히고 눈꼬리가 치켜 올라간 봉안鳳眼의 인상과 가만히 크지도 작지도 않은 다문 입술은 김정희만의 완고한 성품의 일단을 엿보게 된다.

그럼에도 전체적으로는 노경에 이르러 스스로를 풀고 놓아 완고顧固함보다는 늘늘해지고 원만圓滿해진 무애無碍의 소슬함이 엿보인다. 이런 경지는 유배에서 풀려나 과천果川 노인으로 돌아온 산전수전山戰水戰을 다 겪어낸 노경의 소탈해진 득의得意라 할 만하다.

탐라耽羅에서의 유배기간 동안 고독과 그리움, 배척당했다는 쓰라림을 학문의 깊이를 더하고 예술을 독창적 깊이로 번져내는 계기로 삼았다. 이는 당대 세상으로부터 버림받은 고통을 전환시켜 하나의 자양으로 삼은 독실함과 호방함의 결과다.

나를 내게 보내는
마음

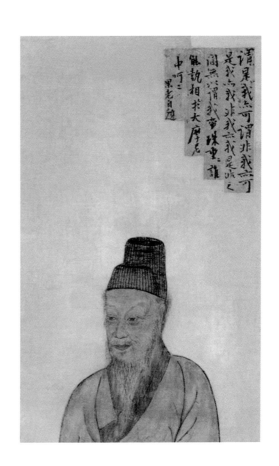

김정희,
〈자화상〉,
지본 채색,
23.5×32cm,
선문대학교박물관.

　김정희에게는 나를 이루는 것이 이전의 나와는 또 다른 나일
수밖에 없다는 냅뜰성이 우뚝했다. 그의 아호雅號가 추사나 완당
阮堂 외에도 수백에 이르는 것은 그의 예술적 자아가 끝없이 확
장과 침잠을 거듭하는 창의創意의 혼을 지녔음을 예감하게 한다.
그의 이런 경지는 스스로 쓴 자화상의 제발題跋에 호탕하게 드러
난다.

이 사람이 나라고 해도 좋고 내가 아니라 해도 좋다. 나라고 해도 나이고 내가 아니라고 해도 나이다. 나이고 나 아닌 사이에 나라고 할 것도 없다. 제주⁵가 주렁주렁한데 누가 큰 마니주⁶ 속에서 상相을 집착하는가. 하하. 과천 노인이 스스로 쓰다.

김정희의 제발은 유배에서 풀려나 경기도 과천에서 머물 무렵의 노년의 심경을 절묘하게 드러낸다. 실제 자신의 얼굴을 형용形容한 것이나 그것에 크게 집착할 만한 게 없다는 의연하고 거리낌 없는 무애無碍의 경지를 보여준다. 이러니 김정희의 자화상에는 정형화된 정치精緻함이나 형식화된 섬세함의 억지스러움이 걸러졌다.

조금은 거친 듯하지만 그럼에도 인물이 지닌 정신적 결기나 노경의 소탈해진 인상은 낮의 육리문에도 잘 드러난다. 성긴 듯 거친 수염을 갈필로 그려내고 선홍빛 입술과 발그스레한 뺨의 선염渲染은 심정적 기운의 일부를 엿보게 한다.

세상 사람들은 저마다 협량한 자기, 그러니까 편협한 아집我執의 자아만을 줄곧 고집한다. 그러나 김정희의 자화상을 보면 자기를 버려도 자기가 되고 자기를 버리지 않아도 자기로 돌아오는 지경이 되니, 이것이 오묘함의 이치다. 묘유妙有라고 할 만한

————※————
5 제주(帝珠): 제석천의 구슬.
6 마니주(摩尼珠): 여의주.

자기에 대한 성찰이 웅숭깊게 그러나 소탈하기 그지없게 옹립됐다. 그 선선한 자아에 대한 노년의 깨달음은 "나라고 해도 나이고 내가 아니라고 해도 나"라고 하는 세상의 시비분별을 넘어선 자아에 대한 포월적包越的 너름새가 낙락하다.

내가 바라는 나의 삶, 〈검선도〉

이인상은 서얼庶孼출신이다. 그의 학문과 예술성은 깊었음에도 세상에 깊고 중하게 쓰이지 못했다. 세상에 제대로 쓰이지 못하는 사람은 대신 초탈한 정신세계로 나아가곤 한다. 세상이 그를 알아주지 않았기 때문에 그는 세상을 더 잘 알아가는 길을 밟을 수밖에 없었다. 그가 바로 이인상, 자신이다. 다시 한 번 세상에 쓰이지 않는 사람은 자신을 쓸 수밖에 없다. 자신에게 무엇도 주거나 도모하지 않는 세상을 초탈한 마음으로 즐기는 것이다. 세상은 그런 사람을 쓸모없다 했으니 그런 쓸모없어진 자신을 다른 쓸모의 세상에 잇대는 것, 바로 도가적道家的 소요유逍遙遊에 능노는 야인의 풍모라면 풍모이겠다.

그러나 무엇보다 그는 자신의 쓸모에 집착하지 않음으로 모든 세상의 분별심으로부터 자신을 의젓이 떼어놓았을 것이다. 마음의 초탈超脫은 그러할 때 하나의 우상을 기리고 품기 마련이다. 화제畵題에서도 밝혔듯 이인상은 중국의 8대 신선 중의 하나인

여동빈呂洞賓을 숭모했고 자신도 그처럼 되기를 바랐다. 바라는 바가 깊으면 몸과 마음이 바라는 쪽으로 길을 내고 외딴 삶을 기꺼이 튼다.

검선劍僊의 뒤에 자리한 엇갈린 두 그루의 소나무 중에 직립한 소나무에 주렴처럼 걸쳐진 것은 처음에 소나무겨우살이인 송라松蘿인 줄 알았다. 그러나 송라보다는 소나무를 타고 오르며 감은 줄기의 속성으로 봐서 담쟁이덩굴로 보인다. 잎이 전부 진 담쟁이덩굴의 줄기가지 끝에 맺힌 탐스런 열매들은 소탈한 소나무의 별스런 장신구처럼 유난스럽다.

그 앞에서 검선은 바람을 맞는다. 그 바람은 솔바람, 즉 송뢰松籟다. 시문詩文이 출중한 것일 때 비유적으로 송뢰라는 말을 쓴다. 머리의 두건 자락과 구레나룻 그리고 수염이 왼쪽으로 쏠린다. 그러나 이에 아랑곳하지 않는 검선의 눈초리는 세상 얽매임의 굴레를 단번에 끊어낼 검을 동자처럼 곁에 두고 담담하다.

여동빈은 탐욕貪欲과 진에瞋恚 그리고 우치愚癡의 번뇌를 끊어낼 수 있는 진검, 즉 심검心劍을 소나무에 기대두었다. 검의 자루 부분이 화려하고 장식이 있는 걸로 봐서 외부의 적과 피를 보고 베려는 칼이 아니라 스스로의 번뇌와 망상과 욕망을 끊어내는 상징적인 칼이다.

이인상의 〈검선도劍僊圖〉에 이르러서 "세상에 쓸모가 없다"라는 말을 우리가 얼마나 편향되게 쓰는가를 깨우치게 된다. 쓸모 없는 것의 쓸모 있음, 이 말은 일찍이 노자老子, 이이李耳가 했던

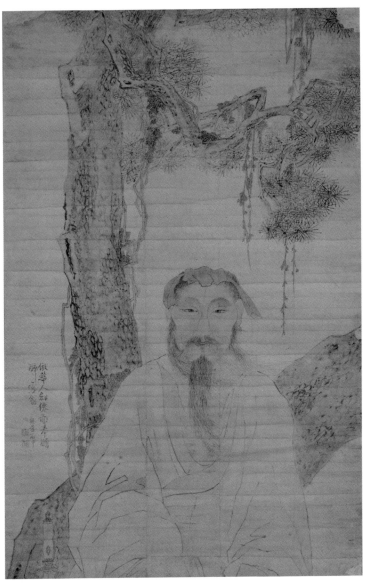

이인상, 〈검선도〉, 지본 담채, 61.8×96.7cm, 국립중앙박물관.

말로 무용지용無用之用의 철리哲理를 새삼 되새기게 된다. 세상에 쓸모없다 내쳐진 사람이 오히려 세상의 진정한 쓸모로 살아가는, 아니 쓸모니 쓸모없음이니 하는 말의 시비 분별의 허황됨을 너머 소요자재逍遙自在함을 보여준다.

이 그림은 세상에서의 자신의 모습과 세상에 있지 않은 선망羨望의 자신을 한데 겹쳐놓은 독특한 자화상이다. 세상에서 내쳐졌으나 세상을 더 깊이 끌어안는 포용과 고독을 의연하고 늠름하게 보여준다. 송뢰의 바람을 쐬는 중국 당대의 장생술長生術의 도사이자 선객 여동빈, 아니 여동빈을 빙의憑依하듯 제 영혼에 담은 이인상 자신이다.

솔바람에 자락이 날리는 두건과 낭자한 멋이 드러나는 구레나룻과 수염도 바람에 휘니 그마저도 은인처사隱人處士의 고독과 멋스러움도 배어나온다. 비록 고사古事나 설화의 인물에 의탁했으나 단순히 모사模寫에 그친 것이 아니다.

당대를 사는 자신의 정신적 지향의 기본적 외형은 검선에게서 빌렸으나 정신적 분위기나 체취는 이인상 자신을 투영한 뉘앙스가 여실하다. "어느 중국인의 검선도를 모방해 취설옹에게 주려고 종강에서 비오는 날 그렸다."倣華人劍僊圖奉贈醉雪翁鍾岡雨中作라는 화제에서 그런 부분이 얼비친다.

이인상이 중국 8대 신선 중의 하나인 여동빈에 가탁해 자신의 정신적 의취意趣가 밴 그림을 그렸다는 것은 상대방도 자신과 같은 지향에 어느 정도 공감하는 사람으로 여겨진다. 취설옹醉雪翁

은 이인상보다 20여 년 앞선 선배이고 조선통신사의 일원으로 섬나라 일본에 다녀온 인재로 알려졌다. 그러나 취설옹에 대한 능호관과의 상세한 교유 관계는 어령칙하다.

다만 화제 끝부분에 적힌 이인상이 여동빈을 그렸을 때는 마침 비 오는 날이었다. 비 오는 날 소나무를 배경으로 맑은 솔바람 속에 두건과 수염을 휘날리며 초연히 세상을 바라는 신선을 그린다. 때마침 밖에서는 출출하게 비가 내렸다. 적막한 마당을 후려치듯 때리는 작달비가 조금 잦아들고 처마 끝에서 듣는 기스락물[7]이 댓돌 가까이 흙구멍을 파는 소리가 유난히 적막하게 들리는 하오.

서얼 출신 화인 붓끝에는 솔바람에 휘날리는 구레나룻과 수염을 그렸다. 세파에도 흔들림 없는 정기가 서린 눈동자를 그려 넣고 소나무 주변을 휘감는 바람을 바림하듯 그렸을 것이다.

이 그림을 볼 때마다 아무리 더운 날이나 아무리 추운 날에도 보는 사람의 마음 안에 또 하나의 계절이 서리는 것을 느낀다. "나는 무엇 하러 이 세상에 왔는가" 하는 딱히 번뇌도 허무도 아닌 서늘한 슬픔의 기미幾微에 들키고 만다. 용렬하고 몬존한 자신을 반은 세속이고 반은 신선에 물든 사내와 견주게 된다. 그 견줌은 때론 슬픔이고 때론 우울이지만 궁극에는 깨우침이고 반가움이다.

———※———
7 기스락물: 낙숫물.

이제까지의 나를 슬쩍 벗어두고 더 호방하고 더 자애롭고 더 자유로운 마음의 나로 갈아입을 수 있겠다는 분발심을 건네받는 나. 이인상의 〈검선도〉 속 칼은 칼자루 밑에 여러 칼날이 돋았는가 보다. 나의 얽매임은 보이지 않는 칼날에 베고 끊어져 더 많은 신선의 영혼을 입어보게 한다.

무엇 하나 덧입을 것도 구태여 덜어낼 것도 없는 허허롭지만 또한 호젓한 삶이 솔바람에 맑게 씻긴다. 어딘가 쓸쓸한 듯하지만 정작 고독을 모르면 왁자한 세속의 즐거움과 번다함 속에 있어도 더 깊이 버려지겠다. 항시 고독을 벗 삼으면 그 가운데 어떤 던적스러운 욕망과 시시비비의 듣그러운 분별심에서도 벗어나 그저 흐뭇하듯 맑고 버림받은 듯 미소 지을 수 있겠다.

그러니 이인상의 〈검선도〉는 자신의 본보기가 되는 대상을 떠올리면서도 그 가운데 자신의 체취와 의취意趣 그리고 현재적 심경을 말쑥하고 소탈하고 담담하게 들여놓은 의제擬製 자화상이라 할 만하다.

나를 내게 오래는
마음

11

책과 인생

책을 읽는 마음

새로운 세상으로 가는 영혼의 샘

책을 일시적 매개 수단으로 삼는 사람과 책을 반려로 여기는
사람이 있다. 둘은 천지간에 벌린 듯 전혀 다른 삶을 맛보고,
아주 현격한 인생의 멋을 지니게 된다. 책은 호기심과 매력,
모종의 끌림을 끊임없이 유도하는 영혼의 샘일지도 모른다.

책은 그것을 대하는 자세에 따라 다양한 존재의 분위기를 선
사한다. 책은 삶에서 여러 가치를 얼러내는 수단이다. 책을 공부
의 대상이나 수단으로 삼아 출세도 하고 명예도 얻고 밥벌이를
통해 세속적 부富도 얻는다. 책은 이른바 학벌이나 지식 섭취를
위한 지적 매개로도 작용한다. 아는 것이 곧 처세의 0순위이고
현실적 활용가치가 등등하기 때문이다. 이는 세속에서 없어서는
안 될 중요한 부분이기는 하다.

그러나 책은 좀더 다른 맛과 멋을 지녔다. 책은 출세를 위한 매
개물과 현학적 교양취미의 도구로만 머물지 않는다. 책을 읽는
자체의 소박한 행위에 무한한 신뢰와 즐거움을 찾는 이도 있다.

일생에 책을 대하는 두 부류가 있지 싶다. 인생에 책이 한시적
인 사람과 책이 목숨의 기한과 거의 같은 사람이 있다. 책을 일
시적 매개 수단으로 삼는 사람과 책을 반려伴侶로 여기는 사람이
있다. 둘은 천지간에 벌린 듯 전혀 다른 삶을 맛보고 아주 현격한
인생의 멋을 지니게 된다.

김명국, 〈인하독서도〉

연담蓮潭 김명국金明國, 金命國의 〈인하독서도〉는 배경을 생략한 간일한 표현이 오히려 대상인물의 정적 동선動線에 가만히 집중하게 하는 맛이 있다. 망網주머니에는 진한 먹으로 점점이 찍은 반딧불이가 손에 받쳐 든 책의 활자들을 발굴하듯 캐낸다.

허공에서든 천정에서든 위에서 내려온 줄에 묶인 반딧불이 주머니와 책을 받쳐 든 채 고개를 숙인 모습이 가만한 미소를 자아내게 한다. 책의 활자들을 하나도 놓치지 않고 눈에 넣으려는 가만한 집중의 자세는 주변의 생략된 배경을 은연중에 설명하고 뒷받침하는 듯하다. 책에 몰입하는 책상다리 또한 다소곳하고 스스로 정중하다.

책을 읽다가 눈이 뻑뻑하고 침침하며 피곤할 때, 책에서 눈을

떼고 문득 고개 들어 먼 산을 바라는 것도 독서다. 초당草堂의 서안書案 앞에서의 독서가 오금에 통증으로 신호를 보낼 때 고개를 들어 먼 산버랑에 매달린 낙락장송을 눈에 남는 것도 독시의 여줄가리다. 원경에 담긴 간명한 선묘와 바림 처리된 벼랑은 마치 천공에 내건 걸개그림처럼 도드라지듯 펄럭거릴 것만 같다.

선비의 책읽기, 〈송하독서도〉

화산관華山館 이명기李命基는 초상화에 뛰어나 정조의 어진을 그려 찰방[1] 벼슬까지 올랐다. 특히, 김홍도와의 합작으로 유명한 〈서직수 초상〉을 남겼는데 놀라울 정도로 정밀한 전신력傳神力을 보여준다. 이명기 자신도 훌륭한 화원畵員이었지만 아버지 이종수李宗秀와 장인인 복헌復軒 김응환金應煥 역시 당대의 유명한 화원이어서 화업畵業으로 대물림한 집안 내력이 자자하다.

이명기의 〈송하독서도松下讀書圖〉는 초당에 앉아 책을 읽는 선비와 차를 끓이는 동자의 모습이 조촐하지만 청신하다. 초당을 그윽이 굽어보듯 내려다보는 운치 있는 구부러진 소나무 두 그루는 선비가 가만히 읊조리는 책 읽는 소리에 귀를 기울이느라 가지에 더욱 청처짐한 기운이 서렸다. 단정하고 능란한 선묘와

1 찰방(察訪): 각 도의 역참 일을 맡아보던 종6품 외직(外職) 문관의 벼슬.

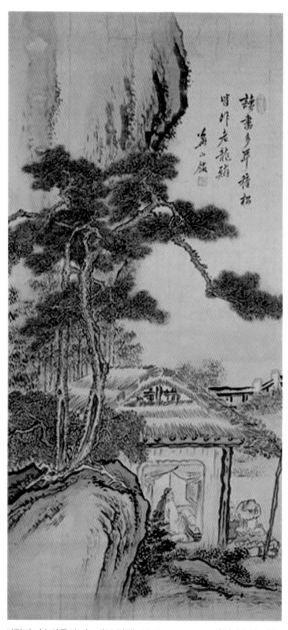

이명기, 〈송하독서도〉, 지본 담채, 49.5×103.8cm, 삼성미술관 리움.

청아한 담채의 처리가 화면 전체를 청신한 분위기로 얼러낸다.

이렇듯 중경中景은 초당에 은거하며 독서에 매진하는 선비와 주변의 청정한 노송 두 그루가 깃든 바위와 자잘한 초목 등이 어울렸다. 이 어울림은 독서가 단순한 여기餘技나 기호가 아니라 존재의 진지한 탐구이자 깨달음의 과정임을 드러낸다.

급할 것도 없고 게으를 것도 없는 평생의 실존적 궁구窮究의 방편이 책 읽기에 서렸다. 평생토록 책을 읽어 깨치는 일과 몸과 맘을 수고롭게 해 밥벌이를 하는 일이 얼마나 두동질 것인가 하는 고민도 이 그림이 오늘에 던지는 화두일지 모른다.

독서를 존재의 근거와 일상의 중요로운 바탕으로 삼는다면 그것도 청렴한 한 밥벌이로 견줄 수 있다. 그러니 "서책을 오래 읽었더니 소나무도 늙은 용비늘이 되었네"讀書多年種松皆作老龍鱗라는 내용의 화제畵題가 눈에 띈다. 복건[2]을 쓴 선비가 책을 읽는 동안 초당 곁의 소나무도 늙은 용비늘을 지었다 한다.

이 용비늘은 소나무의 껍질이 마치 용비늘 같다는 비유일 텐데 우리말로는 그 껍질을 '보굿'이라 이른다. 나이든 소나무일수록 소나무의 겉껍질, 즉 수피樹皮의 튼 껍질이 두꺼워지고 갈라진다. 그 모양이 마치 용비늘이나 거북이 등 같다는 비유를 이끌어냈다.

저잣거리의 악다구니나 술주정에서부터 산사 절간의 염불소

---※---

2 복건: 예전에 유생이 도포에 갖추어 머리에 쓰던 건巾.

리에 이르기까지 어디에서나 마음만 먹으면 즉석에서 얼러낼 수 있는 소리는 책 읽는 소리다. 오늘에 이르러, 아니 옛날 누구라도 책 읽기는 어울림의 기준이 따로 없다. 신분이나 남녀노소, 여러 처지나 환경의 기복은 있을지언정 책을 든 사람을 나무라거나 폄훼할 수 없다.

오히려 창녀가 책을 쥐면 몸을 팔아도 영혼은 천박한 진흙탕에서 한 발을 빼고 있을 것만 같고, 저잣거리의 왈짜패나 야바위꾼이라도 등을 돌려 책에 한눈을 판다면 언제든 자신의 한심한 처지를 내던지는 용단을 여투고[3] 있을 것만 같다.

그러니 초당에 머무는 독서는 많은 가능성을 품어 쟁이는 정신의 온축蘊蓄이자 융통성 있는 정신을 조리차[4]하는 방편이다. 문간에 웅크리고 차를 끓이는 시동은 선비의 책 읽는 소리에 귀를 적시는 일상의 엿들음과 엿봄만으로도 마음 한쪽에 문리文理가 서고 풍월風月이 트일 날이 있을 것이다.

3 여투다: 돈이나 물건을 아껴 쓰고 나머지를 모아두다.
4 조리차하다: 알뜰하게 아껴 쓰다.

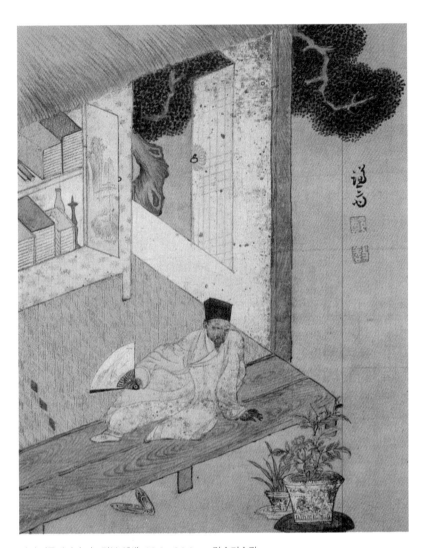

정선, 〈독서여가도〉, 견본 채색, 16.9×24.1cm, 간송미술관.

독서 밖의 독서, 〈독서여가도〉

겸재 정선의 〈독서여가도讀書餘暇圖〉는 직접적으로 골몰하듯 책을 읽는 장면에서 벗어난 여가의 모습이 완연하다. 독서에 몰입했다가 풀려나 쉴 짬을 찾은 모습이 자세에서 오롯하게 드러난다. 여기엔 정선의 일상이 간명하게 깃들었기도 하다. 옥색 중치막에 사방관[5]을 쓰고 오른손에 쥘부채를 펴든 채 안락좌[6]의 자세로 기대앉아 화분에 홀린 듯 해찰[7]을 떠는 모양새다. 그마저도 가만한 즐거움의 여줄가리인 듯 표정에는 은은한 미소가 감돈다.

꼭 책을 들어야만 독서는 아니다. 방금까지 책을 들었다면 잠시 책을 놓고 책 속의 뜻과 여운을 되새기는 것도 중요로운 독서의 한 축이다. 책이 주는 여운餘韻을 툇마루 앞의 화분을 보면서 이리저리 마음으로 조리차하듯 새기는 것도 눈앞에 책을 못 박는 것보다 더 요긴할 수도 있다.

화면 속 겸재의 등 뒤로 삿자리[8]가 깔린 방에는 책장이 있고 거긴 각종 서책이 책갑冊匣에 싸였거나 기물이 정돈되었다. 특히, 이 그림에는 액자 형태처럼 두 개의 그림이 들어앉았다. 책장 문

5 사방관(四方冠): 망건 위에 쓰는 네모반듯한 관.
6 안락좌(安樂坐): 한 손은 바닥을 짚고 한 다리는 길게 뻗어 편안히 앉은 앉음새.
7 해찰: 마음에 썩 내키지 아니해 물건을 부질없이 이것저것 집적거려 해침.
 또는 그런 행동. 일에는 마음을 두지 아니하고 쓸데없이 다른 짓을 함.
8 삿자리: 갈대를 엮어서 만든 자리.

안쪽에 걸린 산수화가 하나요, 겸재가 안락좌의 자세로 오른손에 펼쳐든 쥘부채의 그림, 즉 선면도扇面圖가 하나이다. 이 둘은 모두 정선의 소품이니, 한 그림 안에 두 그림이 어린다.

또 열어젖힌 겹문 가까이 멋스럽게 뒤틀린 향나무의 중동이 보이고 툇마루를 낸 앞문 처마 아래로는 엿보듯이 다소곳한 향나무의 푸른 우듬지가 보인다. 아마 이 정갈하고 겸손한 향나무조차 겸재의 독서향에 뭔가 궁금한 기적이 서린 듯하다.

책을 다급한 목적의 그늘 아래 두면 항용 애물단지가 되고 책을 그윽한 정인情人처럼 적막의 곁에 두면 어느 땐 즐겁고 설렌다. 아무려나 책은 사물로서의 책 안에만 머문 게 아니요, 실상은 주변 모든 숨탄것이나 하찮은 미물微物과 허방 쓸쓸한 공기나 흙먼지, 바람에서도 책의 기운과 내용은 서리고 뱄다 할 수는 없는가? 나는 그럴 수 있다고 본다.

그런 의미에서 서점이나 책장에 꽂힌 책은 세상의 그 많은 책 가운데 아주 작은 부분일 따름이다. 책은 모든 책의 아류亞流로서의 책이니, 책을 넓혀가고 깊이 짚어가다 보면 책은 어디에도 없고 어디에도 있는 책의 상류上流에 이르러 마음에 그윽한 책, 그 경經이 쌓인다 할 수 있지 않을까.

그러니 겸재가 비스듬히 편한 자세로 앉아 뜰 앞의 크고 작은 화분에 눈길을 모으는 것도 여가餘暇의 독서요, 가만히 눈길에 끌리는 것에 마음을 여투는 것도 책 읽기의 여줄가리가 맞다.

책은 혼자만 보는가? 책 읽는 선비 곁의 훤칠한 나무가 곁눈질

하듯 혹은 그윽이 내려다본다. 책을 읽는 선비가 신선이라면 아마도 책 속에는 수천, 수만 년 전 자신의 삶의 일부가 적힌 것을 보고 가만히 미소라도 지을 일인지 모른다. 만약 자신도 잘 기억하지 못하는 전생이나 미래의 일부가 반영된 서책을 마주한다면 미소와 소름이 함께 돋을 일이다.

그것이 꼭 《정감록鄭鑑錄》이나 《주역周易》 혹은 사주명리학 같은 책이 아니어도 상관없다. 생각을 열고 그 생각을 자꾸 먼동처럼 트여갈 수 있는 내용이라면 필경 존재의 길라잡이 같은 여운이 감돌 것이다.

책은 공부를 위한 골칫거리의 대상이 아니라 호기심과 매력, 모종의 끌림을 끊임없이 유도하는 영혼의 샘일지도 모른다. 여러 종류의 책이 있겠지만 자신의 생래적 취향이나 정신의 의지를 키우고 위무해주는 책은 분명 세상에 인연처럼 기다리기 마련이다.

거기 누군가를 위해, 그 누군가의 지난한 아픔에 대해 먼저 다치고 아프고 번뇌해 조금은 깨친 사람이 도래샘[9]처럼 적바림해놓은 글이 서린 책, 그것은 아픈 풍류다. 특정하지 않았으나 세상을 위한 사랑의 풍류다. 그런 서책에서는 고적한 가운데서도 솔바람이 분다. 송뢰松籟라 이를 만한 문장들이 고졸[10]하게 진설되

＊

9 도래샘: 빙 돌아서 흐르는 샘물.
10 고졸하다: 기교는 없으나 예스럽고 소박한 멋이 있다.

었을 것이다.

나무 그늘에 책을 펼쳐두고

아무려나 꽃피는 혹은 꽃 피려는 나무 밑에서의 독서는 툭 트인 사방이 그윽이 곁눈질한다는 생각마저 즐기는 모종의 동참이다. 마치 완만한 산기슭 주변의 경물과 저 산골짜기의 푸른 산람山嵐조차 다가와 책 돌려보는 데 어릴 듯하다.

사방의 고요와 청신한 바람이 함께한다. 함께 읽는다. 안락좌의 자세로 오른손을 솔가리[11]와 솔방울이 떨어져 굴렀음직한 땅을 짚고 왼손은 감싸듯 왼 무릎 위에 자연스레 얹었다. 책을 내려다보는 선비처럼 역시 내려다보는 줄기에 구새[12] 먹은 나무는 짐짓 궁금한 기색이다. 먼 데를 바라 풍경의 아득함과 가까운 곳의 새뜻함을 아우르지 않고 서책에 골몰한 선비의 의젓함이 의뭉스럽다.

구륵법으로 여실하게 그려낸 꽃나무와 비탈진 산길의 주름, 거기에 호응하듯 선비의 의습선이 흐르듯 멈춰 숨 쉰다. 그러고 보니 바닥에 펼쳐놓은 서책도 몇 줄의 주름으로 도드라지니, 서책

11 솔가리: 말라서 땅에 떨어져 쌓인 솔잎.
　　소나무의 가지를 땔감으로 쓰려고 묶어놓은 것.
12 (같은 말) 구새통: 속이 썩어서 구멍이 생긴 통나무.

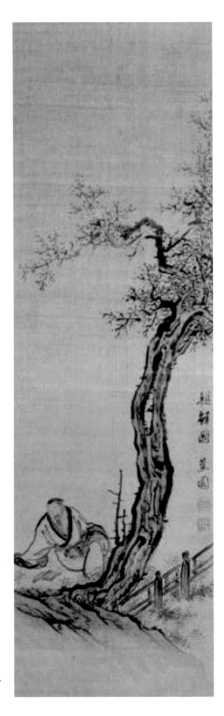

이수민, 〈수하독서도〉,
견본 채색, 37.4×116.7cm,
국립중앙박물관.

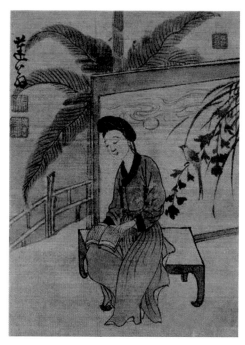

윤덕희,
〈독서하는 여인〉,
견본 담채,
14.3×20cm,
서울대학교박물관.

안의 글자도 모두 의미와 깊이를 지닌 주름의 여줄가리로 들어앉았을 것이다.

저런 사방이 가만히 트이고 산그늘이 선하고 이끼 냄새가 낙락한 산기슭 나무 아래서의 독서는 사람과 산수가 가만히 어울리는 선행과 같다. 이는 옛일이 아니라 오늘의 정수리에 살짝 들이부어 당장이라도 실행할 만한 일상의 풍류이다. 집에 갇힌 책을 들어 가까운 언덕, 소나무 어깨를 겯듯 솔 내음을 풍기는 공원, 현대식 정자로 맨발에 슬리퍼를 꿰고 가는 것만으로도 독서 풍류의 1장章이 열린 것이다.

윤덕희의 〈독서하는 여인〉 속의 한 여인이 책에 손가락을 짚고 있다. 길쭉한 손가락 끝에 집히는 활자에 묘한 쾌감을 느낄 것만 같다. 한 자, 한 자 집히는 글자는 그녀의 손가락 끝에서 느껴지지만 눈길을 통해 가슴으로 도래샘처럼 가만히 스밀 듯하다. 가만한 즐거움에 배인 분위기를 살피듯 가리개 너머의 너른 잎이 잎 끝을 안쪽으로 비틀어 독서하는 여인을 살피는 듯하다. 도대체 무슨 즐거움이기에 이리 조용한가 하고 말이다.

책을 읽는 고요한 품새가 기품 있고 매혹적이기까지 하니 고요한 가운데 어색하지 않은 침묵이 누구로부터도 눈총을 받지 않는 이러한 정경에서 독서만 한 것이 없어 보인다.

노동과 책읽기, 〈부신독서도〉

유운홍의 〈부신독서도負薪讀書圖〉에서 사내의 눈길은 땔감을 한 짐 지고 산길을 내려오면서도 책에 팔렸다. 책이 들린 오른손과 땔감을 부축하듯 붙잡은 왼손은 그의 현실을 말해준다. 나뭇짐을 등에 져서이기도 하지만 손에 들린 책에 집중하느라 고개를 숙였다.

배움은 무언가에 가만히 고개를 숙이는 몸짓을 낳는다. 공손함과 겸손함이 공부의 한 마음가짐이라면 머리를 가만히 숙이고 단정한 눈과 눈썹은 집중하고 몰입하는 자세다.

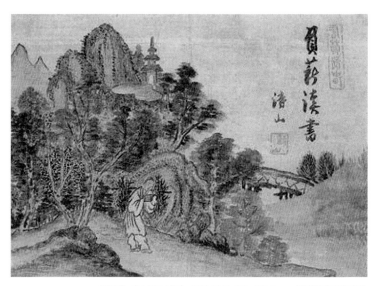

유운홍, 〈부신독서도〉, 견본 담채, 22×16.2cm, 서울대학교박물관.

호젓하지만 어딘가 쓸쓸한 산길을 주변의 나무들이 가만히 배웅하는 듯하다. 구륵법의 나무줄기와 가지, 몰골법의 나뭇잎이 길 위의 책 읽기를 흐뭇이 바라보는 눈치다.

한갓지게 서안書案에 받치고 자세를 가다듬고 공부할 수 없는 아이는 열악한 환경을 탓하지 않는다. 그의 독서는 나뭇짐을 지고 산길을 걸으면서도 어딘가 호젓하고 책 속의 세상을 정신으로 옮겨 담는 즐거움이 등에 진 나뭇가지보다 더 쏠쏠하다.

독서의 기준을 어디에 두느냐에 따라 독서는 폭넓은 계기를 거느리게 된다. 똥통 위에 덜렁 나무판자 두 개만 걸쳐놓은 시골 화장실에 앉아서건 어의御醫가 건강의 징후로 엿보는 매화틀에 앉아서건 독서는 딱히 시공간의 분별이 유난스러울 수 없다. 독

책을 읽는 마음

서와 일의 균형처럼 산길을 내려오며 책을 읽는 인물은 다른 세
상을 준비하는 여운을 준다.

　나뭇짐을 진 채 산길을 내려오며 책을 읽는 사람으로 해서 주
변의 산이며 오른쪽 뒤편에 보이는 홍예虹霓 같은 다리도 다 같
이 나무꾼의 독서에 은근히 참여하는 듯하다. 독서하는 사람은
처지나 신분이 미천해도 그윽한 여운을 감돌게 한다. 침묵으로
자기를 다지듯 드러내는 사람은 늘 존재의 깊이에 침잠하고 실
존의 범위를 번져가는 중일 것이다. 그 가만한 몰입과 침묵이 그
의 책 읽기를 그윽한 존재의 주변으로 만든다.

꿈과 현실

꿈을
붓으로 그려내는
마음

속세를 떠나 도원경의 길을 걷다

안견이 그린 안평대군의 꿈은 덧없고 헛된 찰나의 소산인 꿈을
그냥 버릴 수 없는 마음의 소산이다.
꿈의 찰나를 그림의 영원으로 바꾸려는 도저한 붓질의 여행이다.

꿈을 생시로 불러내려는 사람들

꿈에도 맛이 있다. 꿈을 꾸고 난 다음에 자꾸 꿈을 되새기며 아
쉬워한다면 그 꿈은 개꿈이라도 달고 맛깔나다. 왠지 꿈자리가
뒤숭숭하고 마음 한편에 불안이 먹구름처럼 몰린다면 그 꿈은
쓰고 고된 꿈이다.

몽환을 자꾸 되밟아 생각하는 것은 그 꿈의 지형이 사랑스럽
기 때문이다. 그 꿈의 연출이 내 몸과 마음을 잘 받아주었기 때
문이다. 꿈도 사랑홉다[1] 싶은 꿈이기에 그 꿈은 헛되고 찰나적인
스침에 불과해도 자꾸 떠올리게 된다.

안견安堅이 그린 안평대군安平大君, 1418~1453의 꿈은 덧없고 헛
된 찰나의 소산인 꿈을 그냥 버릴 수 없는 마음의 소산이다. 꿈의
찰나를 그림의 영원으로 바꾸려는 도저한 붓질의 여행이다. 꿈

---※---

1 사랑홉다: 생김새나 행동이 사랑을 느낄 정도로 귀엽다.

을 살리기 위해 현실이 묵묵히 그 꿈을 적바림[2]했다. 안견의 능란한 필치는 그래서 꿈을 살아볼 만한 삶의 한 축으로 옹립해둔 셈이다.

이 흔한 말 속에 함정도 있고 무한한 가능성도 번져있다. 꿈은 헛된 것이기는 해도 그걸 바탕으로 삼는 마음은 삶을 이모작하듯 비밀의 마이너리그를 즐기듯 호탕함과 여유를 불러온다. 세상에 여러모로 가난하게 태어났어도 그 삶을 은밀히 다시 꾸미는 바탕은 그 허황되다는 꿈의 진실이다. 꿈은 삶을 은밀하고 은근하게 즐거이 변화시켜 내 것으로 만드는 연출가이자 감독이다.

꿈을 허황된 것으로 돌리는 사람은 삶을 천박한 계산이나 셈평에 무릎 꿇린다. 그러나 꿈을 실현 가능한 삶의 여줄가리로 보는 이에게 꿈은 너나들이하는 구차하고 조악한 생활조차 새로운 터전으로 보게 한다. 꿈을 잘 키질하면 삶의 알곡이 쏠쏠하다. 새 뜻한 정신의 마련과 육체적 긴장의 즐거움을 선사한다.

실제는 처음부터 있었던 것이 아니라 없었던 것에서 옮아온 것이기에 더 오롯하다. 꿈에는 무섭고 두려운 꿈도 있고 달콤하고 그윽해서 간절히 머물고 싶은 사랑스러운 꿈도 있다. 그래서 더더욱 안타까운 꿈도 있다. 현실에서는 가질 수 없는 꿈이기에 더 그립고 다시 되새기게 하는 꿈도 있다. 거기서 그치는 꿈이 보통이다.

———※———

2 적바림: 나중에 참고하기 위하여 글로 간단히 적어둠.

그러나 꿈은 덧없는 시간을 사는 그 생신生身이 준 것이다. 가능한 영혼의 또 다른 장착인 것이다. 그걸 현실로 꺼내 보여주려는 붓질이 곧 그림이다. 꿈은 이제 꿈 밖으로 나와서 세상에 은밀히 머물러라, 하고 붓으로 옮아간다.

안견의 〈몽유도원도夢遊桃園圖〉는 남의 꿈을 자기 꿈으로 그려내는 화가의 도저한 탐색, 그 몽유夢遊의 마음으로서의 너나들이가 있다. 남의 꿈을 나의 꿈으로 번져 만화방창萬化方暢한 신세계의 경지를 화폭에 담은 심원한 아름다움이 있다. 꿈이 한낮 헛된 것이라도 그 실제를 살고 싶은 인간의 그리움과 선한 욕망이 여기 구구절절한 암벽과 산악과 너덜겅,³ 만학萬壑을 지난 자리에 옹립되었다. 꿈이 곡두幻라 해도 이 정도면 매력이 있다. 꿈을 꿈으로써만 잘 즐겨도 꿈은 마음의 항구한 진경珍景이고 재산이다.

화가의 시점은 다채롭기 그지없다. 평원平遠과 심원深遠과 고원高遠이 두루 붓끝에서 얼러 나왔다. 구간별 경치들은 여러 경물景物과 함께 다양한 시각으로 화폭에 어울리고 담긴다.

여러 가지 다른 시각의 풍치가 섞여들었음에도 서로 두동지지 않으니 모종의 어울림, 정취를 보는 화인畵人의 심정은 처음부터 끝까지 하나의 맥락을 꿰고 거니는 듯하다. 심지어 위에서 내려다보듯 진분홍 복사꽃과 어울린 도원경桃源境을 굽어보는 부감법⁴

---※---

3 너덜겅: 돌이 많이 흩어진 비탈.
4 부감법(俯瞰法): 높은 곳에서 아래를 내려다보는 것처럼 그리는 방법.

마저 그윽하고 과감하게 쓴다.

이 부감법이 두드러진 구간은 우여곡절 끝에 맞닥뜨린 도원경, 즉 붉고 짙은 진분홍 복사꽃이 요요夭夭하게 피어있는 지경이 화려하고 황홀하다. 우연인 듯 인연으로 맺어진 무릉도원에의 행려行旅와 그 과정에서 마주친 산수의 험난함과 경물의 빼어남, 궁극에 마주하게 된 도원경의 옹립되는 듯한 그윽함까지. 그림은 자연스러운 시선처리, 그 산점투시散點透視의 흐름으로 풍경 속 길을 가듯 얼러 나온다.

〈몽유도원도〉는 실로 꿈이 현실보다 지극하고 선연하며 삶의 궁극적 지향은 그 꿈에 기대고 싶다는 믿음을 은연중에 건넨다. 꿈인데 현실보다 낫고 헛것으로서의 그림인데 그 간절한 끌림과 요염함이 바림⁵처럼 여사여사⁶하게 드리워있다. 비해당匪懈堂, 즉 안평대군이 자신의 꿈을 안견에게 그리라 했을 때, 그 꿈은 모종의 현실로 오롯하게 도드라졌을 것이다.

마음에 오래 두면 어떤 헛것도 실재의 그늘을 드리운다. 그래서 꿈은 헛된 것이지만 그걸 가슴에 품고 느꺼워하면⁷ 거기엔 생명수를 머금은 영원의 빛깔과 형상의 음영이 꿈의 시공간을 드리우게 한다. 꿈을 임사臨寫한 안견의 그림을 본 안평대군은 흡족

---※---

5 바림: 색깔을 칠할 때 한쪽을 짙게 칠하고 다른 쪽으로 갈수록
 차츰 엷게 나타나도록 하는 일.
6 여사여사하다: 이러이러하다.
7 느껍다: 어떤 느낌이 마음에 북받쳐서 벅차다.

한 속내를 시詩로 남기기에 이른다.

 이 세상 어느 곳을 도원으로 꿈꾸었나

 은자들의 옷차림새 아직도 눈에 선하거늘

 그림으로 그려놓고 보니 참으로 좋구나

 천년을 이대로 전하여 봄 직하지 않은가!

 世間何處夢桃園 野服山冠尙宛然

 著畵看來定好事 自多千載擬相傳

안평대군은 그의 꿈을 온몸과 영혼으로 뒤집어쓰듯 그려낸 안견의 그림에 대해 이렇게 탄복했다. 잊을 수 없는 고결하고 아름답고 안타까운 절경의 꿈을 보니 "참으로 좋구나"라고 했다. 꿈을 그림으로 옮겨놓은 그 절실함은 삶이 얼마나 강퍅한가 하는 점을 드러낸다. 그러니 이런 〈몽유도원도〉는 가장 엄혹하고 쓸쓸하고 불행한 시대 어디에다 두어도 크나큰 위로의 뒷배가 된다.

이런 뒷배는 언제 어디에 두어도 좋다. 그러니 안평대군은 "천년을 이대로 전하여 봄 직하지 않은가!" 하고 기쁨의 눈물이라도 가만히 흘렸을지도 모른다. 꿈의 실제를 그림으로 그려 보여준 안견의 탁월한 솜씨도 솜씨려니와 다른 사람의 꿈을 마치 자신의 꿈속 기행처럼 얼러낼 줄 아는 감식안이랄까 영혼의 눈썰미는 타고났다 할 수밖에 없다.

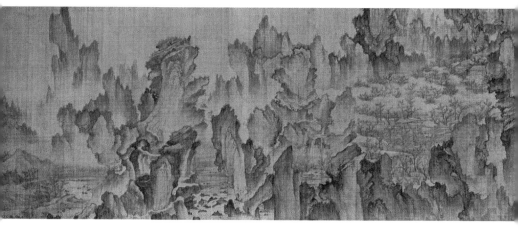

안견, 〈몽유도원도〉, 견본 담채, 106.5 × 38.7cm, 덴리대학교도서관.

꿈은 분홍빛, 삶은 핏빛

그러나 그런 무욕한 풍류조차 당대의 무뢰한 같은 혹은 야차夜
叉 같은 해코지에 속절없이 목숨을 내주어야 했다. 알다시피 수
양대군의 정치적 야욕과 탐욕이 만든 계유정난癸酉靖難은 그의
동생 이용李瑢과 그의 지인들의 목숨을 앗아감으로써 그들이 평
소 갈망했던 풍류적 지향만이 그들을 오롯한 영원의 근처로 데
려갔다. 죽임은 당했으니 이제 애절하도록 아름답거나 소름끼치
도록 두려운 꿈의 구경꾼마저도 자처할 수 없어졌다. 이게 꿈이
구나, 싫은 죽음도 있는가.

자족적인 복숭아밭에서의 몽유의 즐김은 안견의 긴 두루마리
그림 속에서 은은하고 그윽한 영원의 형상을 얻었고 그의 별서別

墅 무계정사武溪精舍에서의 왕실 풍류객의 짧은 삶은 덧없는 꿈의 여줄가리로 삭아 빠졌다.

〈몽유도원도〉를 보면서 갖는 안타까움은 바로 이것이다. 삶이 아무리 지극한 쾌락과 부유함 속에 있어도 그것은 깨어있는 헛것에 불과하다는 거다. 경제적 최상류층이나 권력층이라 하더라도 그것이 최고의 존재 조건이나 덕목이 될 수 없음은 자명하다.

명예와 권력과 재산이 아무리 넘쳐나도 한 가난한 자의 간섭 받지 않는 풍류의 소슬함만 못하다. 명예는 뽐내면 쉬 욕되고 권력은 시기와 모함에 빠져 쉬 왜곡되며 재산은 스스로 부패하고 또 흔전만전 흩어지기 십상이기 때문이다. 삶의 부질없음과 그릇됨은 불량한 꿈보다 못하다.

안평대군의 꿈은 특권층 왕실 일원의 현실도피적 풍류의 측면이 있지만 인간 존재 자체가 어디에 살고 어떻게 누려야 하며 사람과 자연이 어떻게 능놀아야 하는지를 되새기게 한다. 아니, 환하게 잠시 넋 놓고 바라보게 한다. 가슴 한편이 서늘하고 환해지고 어두운 듯 맑아진다. 그림의 절벽 틈새에서 맑은 송뢰가 불어 내 옷깃을 흔든다.

〈몽유도원도〉는 안타깝게도 일본 덴리대天理大에 소장됐다. 안평대군의 제서題書와 발문 외에 세종 32년1450에 쓴 시 한 수가 오롯하다. 당대當代 내로라하는 20여 명의 문사文士와 고승이 쓴 제찬題讚을 포함 모두 23편의 찬문讚文이 현묘한 꿈 그림에 마음을 더했다.

안평대군을 비롯해 찬문을 남긴 인물은 신숙주申叔舟, 이개李
塏, 하연河演, 송처관宋處寬, 김담金淡, 고득종高得宗, 강석덕姜碩德,
정인지鄭麟趾, 박연朴堧, 김종서金宗瑞, 이적李迹, 최항崔恒, 박팽년朴
彭年, 윤자운尹子雲, 이예李芮, 이현로李賢老, 서거정徐居正, 성삼문成
三問, 김수온金守溫, 만우卍雨, 최수崔脩 등으로 모두 안평대군과 풍
류를 같이 하던 지인들이다. 안견이 그린 꿈의 선경仙境에는 저마
다 풍류시정으로 화답했지만 그들의 현실정치적 처세는 꼭 그렇
지만은 않았다.

현실정치에 일정한 거리를 둔 안평대군이었지만 수양대군은
그를 잠재적 정적으로 여기고 강화도로 귀양 보낸 뒤 사사賜死한
다. 형이 아우를 죽인 것이다. 계유정난을 그림으로 보자면, 옥좌
를 찬탈하기 위한 피의 숙청 드라마요, 그 목숨을 초로草露와 같
이 스러지게 한 잔혹한 야차들의 활극이니, 살아있는 꿈마저도
저버린 것이다.

안평대군은 그의 이름安平만치 평화롭게 살지를 못했다. 안견
의 〈몽유도원도〉에 찬문과 찬시를 달았던 안평대군의 문객은 그
를 죽이는 데 가담한 변절자 쪽과 단종을 위한 불사이군不事二君
의 사육신 같은 인물들이 같이 있었다. 안평대군의 많은 지인이
나 문인門人이 몽유도원의 꿈에 공감한 것은 하나인데 꿈을 깬
현실의 그 사람들은 각자도생各者圖生의 강퍅하고 살벌한 아수라
阿修羅, asura일 때가 있다.

꿈이 삶을 깨우치듯

찬찬히 도원桃園을 향해 꿈길을 함께 걷듯 현생을 같이 할 수는 없었을까. 안견의 〈몽유도원도〉는 연계된 3단 구성으로 꿈속의 꿈을 찾아가는 그 지난함을 왼쪽 현실세계로부터 오른쪽 유토피아인 도원경에 이르기까지를 보여준다.

그윽한 적막과 은은한 안개의 출몰, 험난한 너덜겅과 에움길[8]의 연속 끝에 오른쪽에 드디어 옹립되듯 열린 도원경은 화사하고 낙락하다. 거기 며칠을 능놀다 보면 현실에서는 수십 년이 훌쩍 스쳐 지나갔을지도 모른다. 쾌락은 쾌락만이 아니고 고통은 고통만이 아닌가 보다. 꿈속에서도 지향하는 바를 찾는 데는 우여곡절이 뒤따르고 간절한 마음도 종요롭게 된다.

현실을 덧없는 꿈 위에 놓고 보면 들뜬 욕망을 소박한 즐거움에 내줄 수 있을 듯하고, 꿈을 생시처럼 길게 겪어보면 삶의 소소한 분노와 슬픔은 가만한 적막에도 평화의 여줄가리로 바꿀 수 있을 듯하다. 적나라한 꿈에 주니[9]가 든 일상이 오금을 못 펴고 고개를 주억거리며 훈계 아닌 훈계를 받을 때도 있다.

일찍이 장자莊子는《장자莊子》〈제물론〉에서 이렇게 꿈속에 파묻혀 사는 인생의 요지경을 설파했다.

8 에움길: 굽은 길 또는 에워서 돌아가는 길.
9 주니: 두렵거나 확고한 자신이 없어서 내키지 아니하는 마음.

꿈속에서 술을 마시며 즐기던 사람이 아침이 되어 울게 되는 경우가 있다. 꿈속에서 슬피 울던 사람이 아침에 일어나 즐거운 마음으로 사냥을 나가기도 한다. 꿈을 꿀 때는 그것이 꿈인 줄을 모른다. 또 꿈속에서 꿈을 풀이하기도 한다. 꿈에서 깬 뒤에야 그것이 꿈인 줄을 아는 것이다. 또한 크게 깨달은 이후에 이것이 큰 꿈임을 안다. 그런데도 어리석은 자들은 스스로 깨어있다고 생각하고 잘 아는 체를 하여 임금이니 목동이니 하니, 참으로 딱하다. 공구와 자네는 모두 꿈을 꾸는 것이다. 내가 그대는 꿈을 꾼다는 것이라고 말하는 것도 역시 꿈인 것이다. 이러한 말을 사람들은 이상한 말이라 할 것이다. 만세 뒤에 위대한 성인을 한 번 만나서 그 뜻을 알게 된다 해도 아침에 만나고 저녁에 만난 것이다. (그것은 일찍 만난 것이다.)

우리는 꿈속에서 누군가의 꿈을 죽이거나 또 누군가의 소중한 꿈을 멸시하는 것인지도 모른다. 자신의 현실적인 꿈을 위해서 누군가의 소박하나 그윽한 풍류의 꿈을 도륙하는 것이라면 그것은 꿈이라기엔 너무 처참하다. 꿈이 꿈다워지는 것이 살아있는 꿈이다.

정묘년(1447) 4월 20일 밤, 내가 막 잠이 들려고 할 즈음, 정신이 갑자기 아련해지면서 깊은 잠에 빠지고 이내 꿈을 꿨다. 홀연히 인수(仁叟, 박팽년)와 더불어 어느 산 아래에 이르렀는데, 봉우리가 우뚝 솟았고 골짜기가 깊어 산세가 험준하고 그윽했다. 수십 그루

의 복숭아나무가 있고 그 사이로 오솔길이 나있는데 숲 가장자리에 이르러 갈림길이 되었다.

어느 쪽으로 가야 할지 몰라 잠시 머뭇거리던 터에 마침 산관야복(山冠野服) 차림의 한 사람을 만났다. 그는 정중하게 고개를 숙여 인사하면서 나에게 "이 길을 따라 북쪽 골짜기로 들어가면 도원에 이릅니다"라 했다.

내가 인수와 함께 말을 채찍질하여 찾아갔는데 절벽은 깎아지른 듯 우뚝하고, 수풀은 빽빽하고 울창했으며, 시냇물은 굽이쳐 흐르고, 길은 구불구불 백 번이나 꺾여 어느 길로 가야 할지 모를 지경이었다.

골짜기에 들어서니 동천이 탁 트여 넓이가 2, 3리 정도 되는 듯했다. 사방이 산으로 둘러싸여 구름과 안개가 자욱하게 서렸고 멀고 가까운 곳 복숭아나무 숲에는 햇빛이 비쳐 연기 같은 노을이 일었다. 그리고 대나무 숲속에는 띠풀[10] 집이 있는데, 사립문이 반쯤 열렸고, 흙으로 만든 섬돌은 거의 다 부스러졌으며, 닭이나 개·소·말 등은 없었다. 마을 앞으로 흐르는 시내에는 오직 조각배 한 척이 물결 따라 흔들릴 뿐이어서 쓸쓸한 정경이 마치 신선이 사는 곳인 듯싶었다.

이에 한참을 머뭇거리면서 바라보다 인수에게 말하기를 "암벽에 기둥을 얽고 골짜기를 뚫어 집을 짓는다'는 것이 바로 이런 경우

———※———
10 띠풀: 삘기(띠의 어린 꽃이삭)의 방언.

가 아니겠는가? 정녕 이곳이 도원동이로다"라 했다. 그때 옆에 누군가 몇 사람이 선 듯하여 뒤돌아보니 정부(貞父) 최항(崔恒), 범옹(泛翁) 신숙주(申叔舟) 등 평소 함께 시를 짓던 사람들이었다.

이윽고 신발을 가다듬고 함께 걸어 내려오면서 좌우를 돌아보며 즐기다 홀연히 꿈에서 깨어났다. 오호라, 큰 도회지는 실로 번화하여 이름난 벼슬아치가 노니는 곳이요, 절벽이 깎아지른 깊숙한 골짜기는 조용히 숨어 사는 자가 거처하는 곳이다.

이런 까닭에 오색찬란한 의복을 몸에 걸친 자는 발걸음이 산속 숲에 이르지 못하고, 바위 위로 흐르는 물을 보며 마음을 닦는 자는 또 꿈에도 솟을대문과 고대광실을 생각하지 않는다. 이는 고요함과 시끄러움이 길을 달리하는 까닭이니 필연의 이치이기도 한 것이다. 옛사람이 "낮에 행한 바를 밤에 꿈으로 꾼다"고 했다.

나는 궁궐에 몸을 기탁하여 밤낮으로 일에 몰두하는 터에 어찌하여 산림에 이르는 꿈을 꾸었단 말인가? 그리고 또 어떻게 도원에까지 이를 수 있었단 말인가? 내가 서로 좋아하는 사람이 많거늘, 도원에 노닒에서 나를 따른 사람이 하필 이 몇 사람이었는가?

생각건대 본디 그윽하고 궁벽한 곳을 좋아하며 마음에 전부터 산수, 자연을 즐기는 생각을 가졌고 아울러 이들 몇 사람과 교분이 특별히 두터웠던 까닭에 함께 이르렀을 것이다.

이에 가도(可度)로 하여금 그림을 그리게 했다. 옛날부터 일컬어지는 도원이 진정 이와 같았을까? 뒷날 이 그림을 보는 사람들이 옛날 그림을 구하여 나의 꿈과 비교하면 무슨 말이 있을 것이다. 꿈

을 꾼 지 사흘째에 그림이 다 되었는지라 비해당의 매죽헌(梅竹軒)에서 이 글을 쓰노라.

안평대군이 쓴 제화문題畵文에는 자신을 비롯하여 여러 인물이 나온다. 꿈속에 생시의 인물이 나오는 것도 특이하지만 그런 꿈과 현실의 관념이 뒤섞이고 마주하고 재장구치는 것을 보면, 꿈은 참 신기하다.

당대 무소불위無所不爲의 권력을 휘둘렀을 안평대군의 형 수양대군, 즉 세조世祖도 이런 도원경을 거느리지는 못했을 것이다. 그러니 꿈이 현실보다 더 힘이 세다. 아니 이런 분별이 무색하도록 인생을 덧없다 하면 그게 꿈의 허무함과 짝패를 이루는 게 아닌가.

꿈과 현실이 따로 분리되는 것이 아니라 서로 음양으로 주고받은 속내가 있으니, 좋은 꿈은 삶을 고치고 삶의 곤경은 좋은 꿈을 불러 능놀게 한다. 편 가르는 안목을 한 번쯤 바꿔보면 꿈은 삶의 보고가 아닐 수 없다. 살피지 않으니 잊히고 잊히는 꿈은 천덕꾸러기일 때에도 꿈은 길흉과 더불어 몬존[11]하니 홀겹의 삶을 도닥여준다.

이런 꿈을 받아 심혈을 기울여 그린 이가 제화문 속의 가도, 즉 안견이다. 안견이 그렸다고 하나, 글씨는 안평대군이 썼다. 아마

---※---
11 몬존하다: 성질이 차분하다.

도 그윽하고 깊고 늠름한 꿈자리를 잘 옮겨준 안견을 고맙게 여겨 자신의 필적으로 남겼으리라.

안견의 오묘한 사생력은 꿈에 지형과 입체와 웅숭깊은 분위기를 더했다. 남의 꿈을 내 꿈으로 받는 것은 또 다른 창의력이거니와 그 꿈을 사는 것으로 자신의 삶이 돈독해지고 기꺼워진다. 내가 꾸지 않은 꿈을 갖는 것은 이런 그림을 통해서도 언제든지 성취할 수 있다. 그림 속을 더 들여다보며 몽유의 즐김이 있는 마음이면 가능하다.

고요한 마음의 자리

／

잠을 이루는
마음

／

또 하루의 삶을 건너는 묵묵한 영육의 징검돌

고단한 탁발승의 길거리 잠은 스스로의 맘에 바치는 절이자,
스스로의 몸에 들이는 공양이다. 무너질 듯, 그러나 자연스레
땅으로 흘러내리는 가사장삼은 스님의 고단함을
잠으로 아우르는 고요한 선묘의 아름다움이 있다.

부처님은 잠은 눈으로 먹는 음식이라 하니,〈오수삼매〉

　어느 땐 맛난 것을 먹는 것보다 그늘처럼 커튼 그림자에 파묻
혀 잠을 자는 게 더 종요로울 때가 있다. 잠은 고요한 호흡으로
들이는 음식이다.

　오동나무 너른 잎 두 장을 따서 주저앉은 스님의 머리 위에 그
늘을 드리워주고 싶다. 그러나 스님의 주변에는 나무 한 그루 없
고 바람 한 점 없는 듯하다. 고요한 잠의 무아지경無我之境만이 옹
립되었다. 마치 길 위에 웅크리고 졸음에 빠진 스님은 방금 사람
을 그치고 선경仙境에 빠져든 바위, 세상 생사의 이력이 갖은 주
름과 곡선으로 갈마든 괴석怪石과도 같다.

　사람이 깨어있을 때의 욕망과 성취하려는 순간의 욕망만 간절
한 것이 아니라, 졸음에 겨워 길 위에 쪼그려 앉아 드는 사람의
잠도 때로 드러냄 없이 간절하다. 잠든 사람의 모습을 보면 괜히
마음이 짠하고 서늘하다. 잠든 사람의 모습에는 생生의 이면裏面

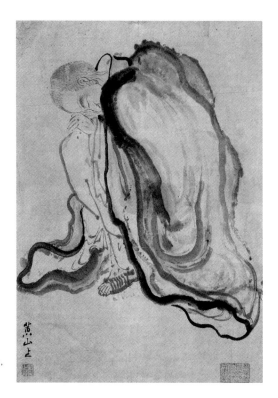

유숙,
〈오수삼매〉,
지본 수묵,
28×40.4cm,
간송미술관.

이 얼핏 엿보인다. 그 모습이 어딘가 애잔하고 몬존해 보이는 것
은 어쩌면 누구든 삶의 악행과 선행, 일상사가 호흡지간呼吸之間
의 숨소리에 의탁한다는 처연함 때문이다.

　대기업 회장이든 역 앞의 노숙자든 한 나라의 대통령이든 교
도소를 들락거린 전과 23범의 잡범 소매치기든 잠에 빠진 이는
무엇도 쥐고 있지 않다. 오직 쥐고 있거나 물들 수 있는 것은 잠
속의 설핏하고 깨어나면 어령칙한 꿈자리뿐이다.

　우리가 매일 꾸는 꿈은 삶이 명징하나 허망한 꿈자리의 연속

임을 알게 모르게 매일 일러주는지도 모른다. 꿈이 삶더러 오히려 깨어나라, 깨쳐라 하고 매일 꿈으로 다그치고 뚱기는지도 모른다.

만행승卍行僧의 닳고 해진 짚신 밖으로 과도하게 밀려나온 발가락도 스님을 따라 다소곳이 고개를 숙이고 졸음을 따르는 듯하다. 손가락처럼 유난히 긴 발가락이 왠지 스님의 섬세한 눈매와 따스한 번뇌와 다감한 속내를 대변이라도 하는 듯하다. 스님이 문득 꿈속의 꿈에 놀라 갑자기 고개를 치켜들기라도 한다면 스님의 눈동자에 어린 붉은 기운이 왠지 맑고 깊은 슬픔의 여운처럼 보일지도 모른다.

고단한 탁발승의 길거리 잠은 스스로의 맘에 바치는 절이자, 스스로의 몸에 들이는 공양供養이다. 무너질 듯, 그러나 자연스레 땅으로 흘러내리는 가사장삼은 스님의 고단함을 잠으로 아우르는 고요한 선묘線描의 아름다움이 있다. 농담이 서린 적절한 구륵법의 선線 처리는 객승이 처한 심리적 상태에 따라 굵기의 정도가 다르고 곡선의 처리가 흐름을 탄다. 메마르게 드러난 가느다란 목덜미와 그런 스님의 어깨와 등짝을 아우르는 짙은 먹선은 대조적인 맛으로 스님의 운수행각雲水行脚의 고단함을 일깨운다.

그러한 스님이 잠시 고단한 몸과 맘을 추스를 수 있는 방편은 이런 한뎃잠이다. 이마저도 스님의 운수행각과 궤軌를 같이하는 흐름으로서의 낮잠이다. 세운 무릎 위에 손을 포개고 그 위에 이마를 맞댔을 때 찾아오는 잠기운은 어떤 그윽하고 웅숭깊은 경經

보다 깊고 아득해서 말을 잊었다. 고개를 떨군 스님의 뒤통수에 남은 흉터 자국이 오히려 정겹다.

부처님도 자신을 "나는 세상에서 잠을 잘 자는 사람 가운데 한 사람"이라 이르셨다. 어떻게 해야 잠을 잘 잘 수 있는가.《증일아함경增一阿含經》에서 부처께서는 쾌면의 비법을 이른다.

감각적 욕망에 오염되지 않고, 청량하고 집착이 없고, 완전한 적멸을 성취한 거룩한 임은 언제나 잘 자네. 모든 집착을 부수고, 마음의 고통을 극복하고, 마음의 적멸을 성취한 임은 고요히 잘 자네.

지극히 지당하고 좋은 말씀이다. 그러나 우리 같은 속인이 이런 무구하고 청정한 마음의 상태를 유지하기란 생각만큼 쉽지 않다. 하루에 하나씩, 아니 하루에 반 쪼가리 작은 허물이나 어리석고 삿된 마음이라도 헐어버리려는 자발심이 있다면 잠도 그만큼 가뿐하고 평화로우리라. 잠을 잘 자야 깨어서도 잘 살 수가 있다. 깨어서의 마음자리도 중요하지만 잠에 들어서의 마음바탕도 중요하다는 설파이다.

그런 부처님의 말씀을 떠올리며 유숙劉淑, 1827~1873의 〈오수삼매午睡三昧〉를 보면 시간과 장소의 문제가 아니라 삼매나 좌선에 든 듯 잠을 받아 안는 모습이 곧 깨달음과 그리 멀지 않다 여겨진다. 스님의 곤한 낮잠을 감싼 가만하고 유순한 몸의 웅크림과 이를 부처의 가피加被처럼 덮은 승복의 의습선은 물의 흐름처

럼 자연스럽다. 깨달음은 아주 거창한 담론이 아니라 한낮의 깊은 졸음에도 갈마듦을 시사한다.

잠든 스님의 얼굴을 대신하는 듯 스님의 뒤통수는 눈도 코도 입도 귀도 없지만 그리 답답해 보이지만은 않는다. 잠은 앞뒤가 없는 얼굴로 고요와 휴식에 드는 몸의 살아있는 열반涅槃이 아닌가. 그 잠과 한 몸이 된 사람 위에 다시 코끼리 귀때기 같은 너른 오동잎 두 장을 일산日傘처럼 잠시 받쳐두고 싶다.

큰 새우 타고 건너는 바다의 잠, 〈승하좌수도해도〉

김홍도의 〈승하좌수도해도乘蝦坐睡渡海圖〉는 선禪적인 염력과 선경仙境이 기묘하게 어우러진 그림이다. 현실에서는 전혀 불가능한 저런 상황을 왜 군이 그림으로 얼러낸 것일까. 만경창파의 거친 물이랑 위에 일엽편주一葉片舟 하나 없이 바다를 건넌다는 상정 자체가 얼핏 불가해하기 그지없다.

그러나 선승의 발밑을 다시 보면 달마대사가 타고 건넜다는 갈대 대신 커다란 새우가 웅크렸다. 새우는 크기도 크거니와 마치 등만 굽은 몬존한 존재가 아니라 뭔가 신통력을 지녀 바다의 파도를 얼마든지 헤쳐나갈 수 있는 로켓 같은 추진력을 지닌 듯 힘차다. 스스로 힘찬 발사력을 지닌 새우 덕분에 선승은 오불관언吾不關焉의 늠늠한 표정과 자세를 유지한다.

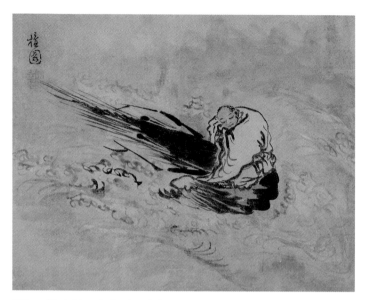

김홍도, 〈승하좌수도해도〉, 지본 담채, 41×33.1cm, 선문대학교박물관.

그런 굽은 새우 등 위에 앉아 선객禪客은 웅크려 세운 무릎 위
에 두 손을 모으고 한 뺨을 기대듯 가만한 잠을 모은 채 삼킬 듯
한 파도를 침묵으로 이겨나간다. 마치 명상과 잠을 하나로 갈마
드는 선승의 웅크린 자세는 고요와 평정, 심지어는 휴식의 상태
로까지 번져 보인다. 잠을 게으름과 나태의 비유로 쓴 것이 아니
라 불가적佛家的 깨우침을 돌올하게 드러내는 한 방편으로 자연
스럽게 불러들인 선화禪畵 속의 잠이다.

선적인 고양 상태를 드러내는 방편으로서의 과장됨이나 상상
이라면 그림은 조금씩 재밌어지기 시작한다. 선승의 바다 건너
기는 실제적 상황의 예시라기보다는 선禪이 지닌 위대함을 드러

내는 비유나 상징적 예시라고 보는 편이 더 낙락하다. 앉아서 자는 불편은 어디에서도 찾아볼 수가 없다. 우리가 도시적 삶 속에서 다양한 수면장애로 애를 먹는 가운데 이런 그림은 현실을 모르는 그림이라고만 치부할 수는 없다.

아무리 좋은 침대에 몸을 눕힌다 해도 잠의 주인은 결국 사람의 마음일 게 자명하다. 절체절명의 위기와 위험천만의 불안한 상황임에도 그런 것에는 눈썹 하나 떨지 않고 옷깃의 솔기 하나 주눅 들지 않는 저 수행의 심리란 무엇일까.

그걸 가만히 현시顯示하는 그림은 무슨 배경이 대단하게 드리워진 것도 아니다. 오히려 그런 의지할 데 하나 없는 난바다이다. 그런 의지할 데 없는 곤경에서 선적인 잠坐睡은 무엇에도 구애되거나 얽매이지 않는 무애無碍의 잠이다.

깨우침으로 가는 데는 어떤 외적 도움이나 방편의 꼼수를 바랄 수 없고 오직 지극한 마음 하나만을 붙잡고 궁구하는 것이란 전언이 파도소리 가득 배어있는 것은 아닐까.

철학적인 잠은 없다. 잠은 생체리듬의 한 과정이며 피곤한 몸의 요청이 부르는 가만한 나태의 몸 물결이다. 일이 산적하다면 졸음은 방해가 되겠지만 졸음을 가만한 즐거움의 여줄가리로 받는다면 기꺼이 거기에 화답하지 못할 몸과 맘이 없다. 굳이 구분하자면 졸음은 낮의 나른한 들림이요 잠은 밤의 영묘한 침잠이라 부를 수 있겠다.

낮잠이 거느리는 풍류, 〈오수도〉

세상에서 가장 무거운 것이 졸음이 온 눈꺼풀이라 했듯이, 천하장사도 헤라클레스도 졸음의 눈꺼풀을 제대로 다 받쳐 올리지는 못했을 것이다. 한낮의 졸음은 마약 같은 짧은 중독 속에 자신을 묻는 기꺼움이 소슬하고 또 다른 세상을 엿듣는 듯 까무룩 스스로를 잊는 삼매이다.

이재관의 〈오수도午睡圖〉는 잠의 풍정風情이 풍류의 한 여줄가리로 청신하고 고요하다. 두 마리 두루미가 지키는 마당도 결국 한낮의 고요로운 졸음 앞에서는 속수무책 한가롭다. 단정학丹頂鶴들도 긴 부리와 목을 뒤로 틀어 제 등짝의 털에 머리를 묻고 졸음을 맞을 듯 보인다.

잠은 모든 것을 뒤로 미룬다. 돈이 아무리 좋아도 마약 같은 잠엔 뒤로 밀린다. 그런데 이재관의 잠은 큰 얽매임이 없이 늠늠하고 한가롭다. 한낮의 미풍과 청신한 그늘이 너나들이할 수 있는 잠이니, 반은 깨어서 소슬하고 반은 잠이어서 달갑고 고요하다. 노루잠[1]인 듯하나 단잠이다. 등짝에 밀쳐둔 듯 등으로 밴 서책이나 책갑이 등받이처럼 느긋하다. 책에 대한 불경이 아니라 책을 이모저모로 대할 줄 아는 여유이자 냅뜰성이다.

시동侍童은 화로에 차를 은근히 달이면서 스승님의 낮잠을 엿

1 노루잠: 깊이 들지 못하고 자꾸 놀라 깨는 잠.

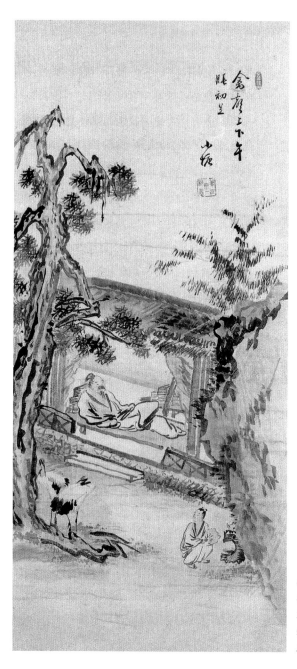

이재관,
〈오수도〉,
지본 담채,
56×122cm,
호암미술관.

삶을 이루는
마음

본다. 그의 손에 들린 부채는 스승의 낮잠 동안을 능놀듯이 한가해질 수밖에 없다. 불꽃을 과하게 살려 차를 졸일 필요가 없다.

잠이 정신이고 잠이 몸이다. 잠을 잘 자고 나면 행복의 단초가 시작된다. 잠을 못 자 수면제로 억지 잠을 빌려 쓰는 현대인이 늘었다. 졸피뎀이라는 성분의 수면제 남용으로 자신도 모르게 죽음에 떨어지는 극단도 있다. 수면장애가 현대인의 주요한 만성 질병 가운데 하나인데 나도 종종 이런 증상에 내몰릴 때가 있다.

가장 쾌적한 잠, 즉 쾌면快眠은 자연과 같은 흐름을 타는 것이다. 졸음을 게으름으로 보지 않고 몸과 마음의 고요한 풀림으로 본다면 낮잠에도 치유가 있다. 낮잠 속에서 번다한 욕망을 잠시 꺼둘 수도 있을 것 같고 무언가로부터 얽매인 마음의 난마亂麻를 녹이듯 끊어낼 수도 있다. 잠이 보약이라는 말에는 몸에 들이는 정갈한 기운과 맘에 들이는 소슬한 고요를 약으로 번져두기 때문이다. 하루하루 또는 꾀꾀로[2] 드는 잠은 심신의 상비약 같은 것이다.

소나무의 처진 나뭇가지가 슬며시 엿듣는 선비의 낮잠은 그림을 보는 이가 마음에 그릴 수밖에 없다. 그 잠 안에 정인과 버드나무 강가에서 밀회를 즐기고, 중국 여덟 신선의 기기묘묘한 신선술이 연극처럼 펼쳐지며, 일찍 세상을 뜬 어머니, 아버지의 자애로운 얼굴과 손길이 서늘하게 스쳐간다.

———※———
2 꾀꾀로: 가끔가끔 틈을 타서 살그머니.

313

낮잠을 한낮의 명상의 수준으로 한가롭고 그윽하게 설정해놓은 이재관의 붓끝에는 부드러운 정감이 감돈다. 선비의 낮잠이 머무는 지점은 부유한 자의 나태가 아니라 가난한 자의 자족, 안빈낙도安貧樂道의 풍류에 가깝다. 어지러운 생각보다는 소슬한 낮잠이 도道에 더 가깝다. 도나 깨달음을 너무 거창하거나 화려한 스케일로 포장하지만 않는다면 이 낮잠의 고요로운 주변 자연이 깨달음의 선정禪定에 무색할 리 없다. 조금 오지랖을 넓히면 도道의 소매 끝이 보인다.

잠은 물질을 주지는 못할지언정 해코지가 없다. 안온한 잠은 그윽한 상상의 여줄가리를 품는 꿈을 부른다. 가위눌림이 없는 꿈은 가만히 생시生時를 일깨운다. 깨어있음과 잠들어있음이 두동지지 않고 서로를 뚱기치듯이 바라보는 심경이 있다면, 그마저도 도道에 가깝다. 잠이 있으니 몸이 가뿐하게 생기를 얻고 잠이 있으니 맘이 고요를 바탕으로 다감한 심정을 번져낼 줄 안다. 잠은 무력無力한 듯하나 그래서 유력有力하다.

잠을 이루는
마음

목숨의 영원을 기리는 마음

유한한 목숨을 넘은 영원의 '결'과 '무늬'

영원과 불멸은 인간이 추구하는 가장 근원적 욕망 중 하나다.
인간은 유한한 목숨의 한계 속에서도 무한한 목숨의 지경을 꿈꿨다.
그 불가능한 가능성에 미술의 한 축을 내준다. 그것은 얽매이지 않는
'한순간의 영원'과 즐거이 한통속이 되는 방편이다.

장수의 상징들, 〈황묘농접도〉

만수무강하시라. 이 말은 선량한 말이다. 하지만 이 말을 듣는 사람이 오래 되새기기에는 어딘가 새뜻하고 기꺼운 맛이 덜하다. 말이란 때때로 상투적으로 들려 상대의 귓전에 닿기 전에 흩어지기 마련이기 때문이다.

그런데 그런 좋은 뜻과 바람이 올곧게 그리고 고스란히 전달할 수 있는 새뜻한 방편이 있다면 어떨까. 그것은 바로 그림이다. 목숨의 상징을 넣은 대상 자연물을 어울려 그려 넣는 것, 여기엔 눈으로 보고 귀로 듣고 마음으로 기꺼워지는 호사가 있다.

건강과 장수가 오롯이 느껴지기 위한 상징물은 주로 자연에서 대상 경물景物을 취했다. 그 마련은 자연의 숨탄것에서 상징적으로 취해졌는데 보는 느낌이 새뜻하고 살펴본 의미는 웅숭깊다.

김홍도가 그린 〈황묘농접도黃猫弄蝶圖〉는 말 그대로 '나비를 희롱하는 고양이 그림'이다. 그런데 이런 단순한 듯 보이는 소재의

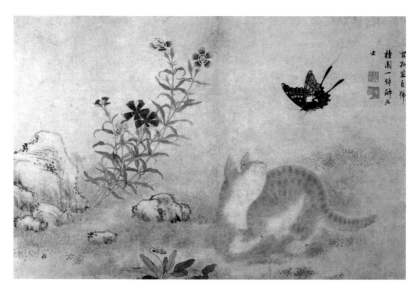

김홍도, 〈황묘농접도〉, 지본 채색, 46.1×30.1cm, 간송미술관.

정경은 사실 장수와 내밀한 관련이 있다. 앞서 자연물이 지닌 상징성의 입장에서 이 그림을 풀어낸 말은 구수하고 재밌다.

재밌는 사실은 고양이 묘猫와 칠십 노인을 뜻하는 늙은이 모耄는 둘 다 중국어로 '마오'라 읽는다는 점이다. 또한 나비 접蝶과 팔십 노인을 뜻하는 늙은이 질耋도 둘 다 중국어로 '디에'라 읽는다. 발음이 같다는 점을 이용해 칠십 노인 마오耄를 고양이로, 팔십 노인 디에耋를 나비로 나타낸 점이 비상하다. 70세를 뜻하는 고양이가 80세를 뜻하는 나비를 바라니 이는 장수를 기원하는 바가 자자하다. 요즘이야 평균 연령 정도이겠지만 예전에는 대단한 고령이었다.

조선시대엔 평균 수명이 육십을 넘기기도 어려웠나 보다. 서울대 황상익 교수의 책에 보면, 정확한 기록으로 남은 조선 왕 27명의 승하昇遐 시 연령이다. 16세에 죽임을 당한 단종을 제외하면 평균 수명은 겨우 47.3세였다. 70세, 즉 고양이 나이를 넘긴 왕은 영조81세와 태조 이성계72세 단 두 명뿐이었다. 그러니 목숨에 대한 집착은 어쩌면 너무나 당연한 것일 수밖에 없다.

그런데 〈황묘농접도〉는 여기서 그치지 않는다. 고양이 주변의 작은 바위 사이에 핀 패랭이꽃과 그 아래 자리를 튼 제비꽃을 눈여겨봐야 한다. 김홍도가 꽃의 생리를 모를 리 없는데 여름에 피는 패랭이꽃과 이른 봄에 피는 제비꽃을 한데 놓은 것은 어딘가 수상쩍다. 섬처럼 옹립된 바위도 그렇지만 패랭이꽃은 한자로 석죽화石竹花라 한다. 바위石는 변치 않는 속성을 지녔으므로 장수를 뜻한다.

제비꽃은 그림에서처럼 꽃줄기가 휘었다. 중국 사람들은 꽃대가 휜 제비꽃을 효자손처럼 생각했는가 보다. 효자손을 여의如意라 했으니, 제비꽃은 여의초如意草라 불렀다. 나이가 적잖이 들어 사용하는 효자손과 같이 생긴 여의초, 즉 제비꽃은 장수와 관련이 있고 한자 뜻 그대로 '뜻대로 이루어지라'는 기원의 뜻도 함께 서렸다. 발랄하고 화사한 화면의 분위기와 새뜻한 색채감각으로 되살려낸 장수에 대한 축원은 그늘진 목숨에 일종의 활력소로 눈이 먼저 밝아졌을 것이다.

노안老眼을 먼저 밝혀낼 것이니 먼저 이 그림을 대하는 첫 번

목숨의 영원을
기리는 마음

째 호사가 아닌가 싶다. 그다음은 그림 속의 숨탄것들이 비유하고 상징하는 바를 가만히 새기면 '만수무강'의 뜻이 실감으로 닿아 기꺼움으로 마음이 밝아질 것이다. 아마도 장수를 축원하는 그림은 목숨에 약발이 드는 바가 있어 최소 몇 년은 더 살았지 싶다.

자손 번성의 포도넝쿨, 〈포도도〉

장수를 누리는 것은 한 개인의 문제일 때가 있고 자손을 잇는 한 가문의 문제일 때가 있다. 특히, 유교사상이 지배하는 조선에서는 한 개인의 장수도 중요하지만 자손을 튼실하게 잇는 것도 매우 중요하게 여겼다. 한 목숨은 여러 목숨을 잇는 일종의 징검돌이며 교두보인 셈이다. 그런 면에서 포도 그림은 자손 계승의 중요성을 상징적으로 보여주는 소재이다.

휴휴당休休堂 이계호李繼祜, 1574~?는 조선 중기의 문인화가로, 특히 〈포도도葡萄圖〉에 출중한 솜씨를 보였다. 이계호의 포도 그림은 단순한 포도송이가 아니라 거대한 포도넝쿨의 즐거운 소용돌이를 보여준다. 그 넝출[1]은 약동하는 푸른 포도잎의 그늘과 더불어 수레바퀴 같은 넝쿨로 바람 탄 파도처럼 약동하는 숨결을

———※———

1 넝출: 길게 뻗어 늘어진 식물의 줄기. 등의 줄기, 다래의 줄기, 칡의 줄기 따위.

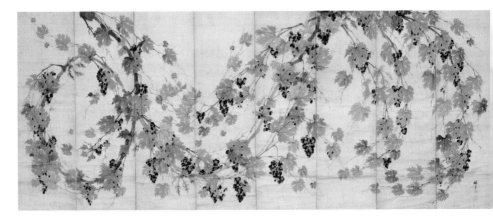

이계호, 〈포도도〉, 견본 수묵, 121.5×36.4cm, 국립중앙박물관.

선사한다.

넝쿨의 약동이 활달하다 보니 포도잎이나 줄기보다 포도송이
는 상대적으로 작게 그렸다. 포동송이보다 잎과 넝쿨에 주안점을
두어 그린 것은 〈포도도〉가 지닌 사의寫意다. 포도는 다산의 상징
이다. 자손을 많이 낳으라는 것인데 거기에 덧붙여 튼실한 포도
넝쿨에는 자손이 끊이지 않고 이어지라는 계승의 뜻이 서렸다.

포도넝쿨은 한자로 만대蔓帶라고 하는데 만대萬代와 동음이의
어다. 즉, 포도넝쿨은 다산의 상징인 포도송이와 더불어 자손이
끊이지 않고 번창하라는 장생長生의 상징이기도 하다. 한 개인이
나 인물의 장수도 중요하지만 유교사회에서 집안의 정체성이 끊
이지 않고 이어지는 대대손손代代孫孫 목숨의 대물림도 매우 종
요로운 것이다. 포도잎과 포도넝쿨이 조금 과장되게 그려진 이
유는 그런 축원의 사의가 배어든 결과일 듯싶다.

용의 수염 구불구불 바람마저 움직이고

영롱한 주실은 이슬 맞아 더 곱구나

큰 잎은 농음해 더욱 사랑스럽고

날이 개일 때나 비올 때나 무더울 때나 다 좋구나

虬髯屈曲迎風動　珠實玲瓏浥露妍

大葉濃陰尤可愛　宜晴宜雨又炎天

<div style="text-align:right">– 김천두, 〈포도〉</div>

김천두가 쓴 〈포도葡萄〉라는 한시는 이계호의 활달한 기운이
감도는 묵포도의 정취를 아로새기는 데 보탬이 된다. '용의 수염'
은 구불구불 무언가를 휘감아 뻗어나가려는 포도의 넝쿨이라 해
도 좋으리라. 비유가 화려하고 큰 것은 그만큼 의미부여의 의도
가 여실하다.

이른바 몰골법을 바탕으로 농담이 잘 갈마들어 생기와 입체감
을 잘 살린 포도넝쿨은 죽음의 그늘을 휘감아 뛰어넘는 약동하
는 생명의 기운이 충만하다. 번식의 도도함을 보여주는 활기活氣
속에 인간은 마치 영원의 자식으로 포도넝쿨을 대대손손 뻗어갈
요량이다. 뻗고 맺히고 또 뻗어서 죽음이 헤식어[2] 놓은 목숨의
바탕을 이어갈 요량이다. 까맣고 윤기가 나는 포도송이를 따먹

2 헤식다: 바탕이 단단하지 못해 헤지기 쉽다.
　또는 차진 기운이 없이 푸슬푸슬하다. 맺고 끊는 데가 없이 싱겁다.

은 뒤 포도 씨를 내뱉은 척박한 땅에서도 포도의 새순이 자라 연 둣빛 넝쿨을 뻗을 것이다.

신선들의 나이 자랑

중국 한나라 때의 《산해경山海經》에 보면 서왕모西王母가 사는 곤륜산에는 먹으면 늙지도, 죽지도 않는 신비한 복숭아仙桃가 열린다고 한다. 서왕모가 관리하는 반도원蟠桃園의 복사나무는 가지가 사방 3천 리까지 뻗고 3천 년 만에 꽃이 피며 다시 3천 년 만에 열매를 맺는다고 한다. 그 복숭아를 한 개라도 먹으면 1만 8천 살까지 살 수 있다는 전설이 있다. 일견 허황된 얘기지만 목숨에 대한 인간의 욕망이 이런 기괴한 상상의 이상향을 그려내기에 이르렀다.

영원과 불멸은 인간이 추구하는 가장 근원적 욕망 중 하나다. 인간은 유한한 목숨의 한계 속에서도 무한無限한 목숨의 지경을 꿈꿨다. 그 불가능한 가능성에 미술의 한 축을 내준다. 그것이 천박하거나 던적스럽지 않고 나름 해학의 분위기로 그려지는 것이 '고사인물도'에 종종 등장한다. 목숨의 스케일을 논하는 주체는 주로 신선이다.

오원吾園 장승업張承業, 1843~1897의 〈삼인문년도三人問年圖〉는 고대 설화 속에 전해 내려오는 세 신선의 너스레와 재담에 근간

목숨의 영원을
기리는 마음

을 두고 얼러낸 그림이다. 한마디로 자신의 춘추에 대한 기가 막힌 허언과 장담으로 한바탕 웃음의 활개를 펼쳐놓은 호활한 그림이다.

이 세 신선이 자신이 얼마나 오래 잘 사는가를 저마다 호언장담하는 데는 사실 북송의 시인 소식이 쓴 책 《동파지림東坡志林》에 언술됐다. 아마도 여기에 등장하는 세 신선의 가공할 희언戱言을 바탕으로 중국이나 당대 조선에서는 여러 폭의 그림이 그려졌을 것이다.

유한한 목숨이 영원에 대고 거는 농담조치고는 스케일이 자못 광활하고 해학적이기 그지없다. 그만큼 인간의 목숨은 몬존하고 미미하다는 역설이 웅크렸기도 하다.

〈삼인문년도〉는 장승업의 능란한 필치와 색채감각 그리고 화면 구성력으로 인해 세 신선과 동방삭東方朔의 사연이 나름 재밌게 드러난다. 사실적 바탕보다는 소식의 《동파지림》에 나오는 이야기를 효과적으로 보여주는 화면 구성이라는 측면에서 그림의 경물을 잘 살펴볼 필요가 있다.

먼저 그림의 주제를 한마디로 요약하자면 '너 내 나이가 몇 살인지 알아?'를 화두로 한 나이 자랑이라고 할 수 있다. 여사여사한 저마다의 입담에 귀를 기울이듯 가까이 눈길을 주면 아래와 같은 가공할 희언이 들린다. 그림 중앙에 세 노인이 있고 소나무 아래 바위에 앉은 한 노인이 먼저 나이 자랑을 시작한다.

"내 나이가 얼만지 모르겠다. 다만 내가 어렸을 적에 천지를 만든 반고(盤古) 씨와 친하게 지냈던 생각이 날 뿐이다."

반고라면, 천지를 창조한 신이다. 이 세상이 알 속과 같이 캄캄한 어둠이었을 때, 반고는 무려 1만8천 년이나 되는 긴 잠을 깨고 일어나 도끼로 혼돈을 내리쳤다. 가벼운 기운은 위로 올라 하늘이 되고 무거운 기운은 아래로 내려앉아 땅이 되었다. 반고가 죽자 머리는 산이 되고 두 눈은 해와 달이 되었다. 몸속의 기름은 강과 바다가 되고, 머리털은 풀과 나무가 되었다. 이 세상은 반고로부터 비로소 온전해진 것이기에 자신의 나이가 창세의 주역보다도 더 제일이라는 은근한 자랑이었다. 이때였다.

"하하, 친구! 이보게나. 그 정도 가지고 무슨 나이 자랑이야!"

곁에서 묵묵히 듣던 노인이 가소롭다는 듯이 말을 이었다.

"자네, 상전벽해(桑田碧海)라는 말 들어봤나?"

반고의 친구는 고개를 끄덕였다.

"뽕나무 밭이 푸른 바다로 변했으니, 세상이 참 몰라보게 달라졌다, 이 말씀이지."

노인이 이렇게 설을 풀며 가리킨 곳에는 정말 하얀 파도가 부서지는 창해(蒼海)가 파도로 넘실거렸다. 그곳이 예전에 뽕나무 밭이었다니 도무지 믿어지지 않았다.

"뽕나무 밭이 바다로 변하고 또 바다가 뽕나무 밭으로 변할 때마다 산가지 하나씩을 모아놓았지. 그동안 내가 쌓아 놓은 산가지가 열 칸 집을 가득 채웠다네."

장승업,
〈삼인문년도〉,
견본 채색,
69×152cm,
간송미술관.

반고의 친구는 기가 죽었다. 깎아지른 낭떠러지 아래 지은 집들 속에 사람은 없고, 방마다 나뭇가지로 가득 찬 이유를 이제야 알 것 같았다. 이때 묵묵히 곁에서 두 사람의 이야기를 듣던 노인이 미소를 지으며 말했다.

"자네들 이야기는 내 모두 잘 들었네. 그렇다면 저 복숭아를 보게."

노인이 손으로 가리키는 곳에 탐스러운 복숭아가 몇 개 열려있었다.

"저 복숭아로 말할 것 같으면, 3천 년 만에 한 번 열매를 맺지. 자네들이 운이 좋아 마침 저 열매를 볼 수 있다네. 그동안 나는 곤륜산에서 복숭아를 먹고 씨앗을 산 아래로 뱉곤 했지. 그런데 내가 뱉은 씨앗 무덤이 곤륜산만큼 높아져 복숭아 씨앗 산이 되었지 뭔가."

곤륜산이라면 신선이 사는 전설 속의 산이다. 그곳에는 마시면 영원히 죽지 않는 샘물이 흐르고 선녀인 서왕모가 산다고 한다.

"저것 보게. 복숭아를 60번이나 훔쳐 먹은 동방삭이도 보이지 않는가."

과연 복숭아나무 아래 푸른 옷을 입은 동방삭이 엎드려있는 것도 마침 보였다.

"어떤가? 자네들은 나에 비하면 정작 하루살이에 불과하지."

두 사람은 이 지팡이를 쥔 노인의 말에 할 말을 잃었고 그들을 등진 채 앉아 태연히 해찰을 하는 듯한 동방삭을 굽어보며 또 할 말을 잃고 말았다. 거기 세 신선 앞의 바위에 턱을 고이듯 몸을 의탁하고 앉은 아이는 선도(仙桃)를 훔치려는 동방삭[동방삭은 삼천갑

목숨의 영원을
기리는 마음

자(三千甲子), 즉 18만 년을 살았다]이었다. 그런데 동방삭의 모습은 천진난만한 개구쟁이 어린아이 같았다.

장승업의 그림엔 유한한 목숨의 물꼬를 터 저 광대무변한 자연과 우주의 흐름 속으로 합류하듯 혹은 합산하듯 갈마드는 듯한 호쾌한 여운이 감돈다. 세속의 늙음에 갇히지 않고 자연과 우주의 흐름에 온전히 몸과 마음의 흐름을 맡겨 능노는 삶에 대한 추구가 엿보인다.

그걸 장주莊周는 소요유逍遙遊라 했으니, 목숨의 생물학적 양量도 중요하지만 목숨의 질質이 삶의 깊이와 영원을 좌우한다. 물질과 명예와 소유의 편에서는 자유는 잘 발현되지 않는다. 자연과 자유를 하나로 포개는 삶에는 가난과 불우와 고독의 그늘은 티끌처럼 날아간다.

그림 속의 신선과 그림 밖의 내가 마냥 두동진 것만은 아니라고 생각하고 거기다 내 마음을 은근히 겹쳐보거나 포개보려는 시도는 새뜻하고 흥미롭다. 몇 만 년의 나이 자체는 거짓일 수는 있어도 정신의 자유, 얽매임을 풀고 세속적 소유를 주변과 나누는 정신의 소요유에는 새로운 영원의 나이가 갈마든다. 그것은 얽매이지 않는 '한순간의 영원'과 즐거이 한통속이 되는 방편이다.

지나친 소유나 욕심에서 한발 거리를 두는 것만으로도 존재에 순간의 영원이 깃드는 일이다. 목숨은 세월로 나이를 먹는다지만 사랑의 나이는 오로지 사랑을 할 때만 오롯한 존재로 사랑의

나이를 살아내는 것이다. 그런 나이는 사랑의 발굴發掘로서만 가
능한 영원의 푸른 '결'과 '무늬'다.

목숨의 영원을
기리는 마음

죽음과 삶의 응시

죽음을
의식하는
마음

죽음이 건네는 삶의 아름다움

누구나 죽음을 맞는다. 삶이 죽음을 태어나게 했기 때문이다.
그러므로 삶이 스러질 때 죽음은 필연적이다.
그런 죽음을 마주할 수 있는 용기와 응시 없이는 죽음에 대한
두려움에서 한 치도 벗어날 수 없을 것이다.
그러므로 죽음을 삶의 연장처럼 바라보는 가만한 눈길,
그 마음의 고요가 오히려 평화에 가깝다.

죽음은 어디에 있는가. 죽음은 살아있는, 살아가는 마음 안에 있다. 죽음은 삶이 영원과 불멸 앞에 유한하다는 어느 순간의 불안不安 속에 도사리고 일깨워진다. 실존實存의 오롯함은 죽음과 소멸에 둘러싸였다는 감각적인 깨달음 속에 옹립된다. 그러므로 죽음은 죽음만으로 일깨워질 수 없는 삶의 현안懸案이다. 오롯이 삶으로부터 일궈지는 찬란한 소멸이며 우주로의 엄연한 진입進入이다.

맑은 가을날 베란다 창가 가까운 곳에 놓아둔 화분에 춘란 잎새 하나가 누렇게 뜬 걸 보았다. 푸른 난초잎 속에 누런 난초잎은 죽음의 선각先覺이다. 며칠이 지나면 그나마 갈색으로 변해 말라 비틀어질 것이다. 그러다 어느 바람이나 서슬에 잎자루가 떨어져 나가거나 제풀에 꺾일 것이다.

춘란도 그런 제 잎들 중의 하나가 죽음에 빠지는 것을 가만히 지킬 것이다. 그러나 그게 끝만은 아니다. 겨우내 묵은 뿌리에서 맹아萌芽로 새 촉을 틔울 것이고 새 촉은 서서히 자라나 일상의

바람에 흔들릴 것이다.

죽음을 마주한 삶의 초상, 〈은사도〉

조선에서 죽음을 일깨우는 그림을 찾기란 쉽지 않다. 저주의 그림이 아닌 죽음 자체에 대한 생각이 깃든 그림은 거의 전무한 상태라 볼 수 있다. 그만큼 죽음은 조선의 그림에서 터부시된 측면이 있다. 그런데 여기 그런 고독하고 음예陰翳한 죽음을 자화상 속에 투사한 일품逸品의 작가가 있다.

그는 바로 연담蓮潭 김명국金明國이다. 흔히 〈은사도隱士圖〉는 '죽음의 자화상'이란 별칭으로 부른다. 그림 속 인물은 상복처럼 보이는 품이 넓고 길어 손발이 감춰지고 바짓단이 땅에 끌리는 옷을 입고 머리엔 고깔 같은 걸 썼다. 왼손에는 지팡이를 비켜 잡았는데 대나무로 만든 죽장竹杖인지 큰 명아주로 만든 청려장靑藜杖인지 모르겠다. 은사의 복장이 상복이라면 대나무 지팡이가 맞다.

정치精緻한 묘사나 화려한 색채를 배제한 채 스산한 필치의 선으로만 얼러낸 이 그림에는 죽음에 대한 쓸쓸한 예감과 끌림이 서렸다. 다가오는 죽음 앞에 어디에도 기댈 수 없는 존재의 무기력과 허무가 품이 넓은 상복의 의습선을 더욱 청처짐하게 부각시킨다.

김명국,
〈은사도〉,
지본 수묵,
39.1×60.6cm,
국립중앙박물관.

천하에 신필神筆이라 자부하던 괴짜 화가 김명국의 호쾌한 취
기나 호활한 기개로도 문득 마주한 죽음의 얼굴은 마음 깊은 곳
에 우울한 성찰을 이끌어낸 듯하다. 무엇을 그림에 주저함이 없
던 김명국이나마 죽음이라는 숙명을 이렇듯 숙연하게 그려낼 수
있어 다행이다.

자신에게 닥친 절체절명의 고민이나 번뇌를 아무런 가식 없이

그려낼 수 있다는 것은 그리 쉬운 일이 아니다. 새뜻한 영모 화훼나 판에 박힌 산수는 떠돌이 환쟁이도 웬만치 흉내 낼 수 있다. 그러나 자신에게 닥친 소멸의 징후를 이렇듯 처연하게 그려낼 수 있음은 화인의 실존적 응시와 용기가 없으면 불가능하다.

누구나 죽음을 맞는다. 삶이 죽음을 태어나게 했기 때문이다. 그러므로 삶이 스러질 때 죽음은 필연적이다. 그런 죽음을 마주할 수 있는 용기와 응시 없이는 죽음에 대한 두려움에서 한 치도 벗어날 수 없을 것이다. 아무리 큰 용기나 배짱으로도 삶에서 죽음을 빼앗아 먼 데로 버릴 수는 없음이다. 그러므로 죽음을 삶의 연장처럼 바라보는 가만한 눈길, 그 마음의 고요가 오히려 평화에 가깝다.

은사가 비스듬히 쥔 지팡이는 다시 보니 마디가 있는 듯하다. 대나무다. 대나무는 속이 비었으나 쉬 꺾이지 않는다. 마디가 있기 때문이다. 삶이 죽음이라는 마디를 딛고 또 다른 시공으로 자라는 것이라면 어떨까. 어떤 종교적 내세來世관념이 아니더라도 저마다의 죽음이 절멸絶滅의 암흑이 아닌 새 목숨의 빛깔을 틔우는 또 다른 전환이라면 어떨까.

아무려나 스스로 맞이하고 스스로를 배웅할 수밖에 없는, 죽음에 대한 생각이 없으면 삶은 더욱 헛것이 되고 말 일이다. 그런 처연하고 고독한 죽음에 대한 응시를 그려낸 김명국에게 술 한잔을 치고 싶다. 아니 술 한 동이를 그 앞에 밀어주고 싶다. 이 그림의 주인공은 제목처럼 "속세를 떠난 선비隱士"가 아니라 죽음

을 향해 무거운 걸음을 떼는 화가 자신의 페르소나이다.

　없는 것에서 있는 것을 만드는데

　그림으로 모습을 그렸으면 그만이지 무슨 말을 덧붙이랴.

　세상엔 시인이 많고도 많다지만

　그 누가 흩어진 나의 영혼을 불러주리오.

　將無能作有 畵貌豈傳言

　世上多騷客 誰招已散魂

　화가에게 술은 간혹 창작의 촉매제이자, 신명神命이자, 위로였
다. 취옹醉翁이라는 호를 즐겨 사용한 김명국은 정말로 취필醉筆
을 잡는 경우가 많았다. 사람들은 그를 주광酒狂이라고 불렀고 술
을 마시지 않고는 그림을 그리기 위한 흥이 일지 않는 경우가 허
다했다.

　어느 날 스님이 명사도[1]를 그려달라고 할 때 그는 술부터 사
오라고 했다. 그리고 번번이 술에 취하지 않아 그릴 수 없다며 술
을 요구했다. 그러다 마침내 그림이 완성됐다고 해 스님이 찾아
가 보니 염라대왕 아래서 벌 받는 사람들을 모두 중으로 그려놓

1 명사도(冥司圖): 명부전에 걸리는 불화로 저승에서 염라대왕에게
　심판받는 지옥그림의 일종.

죽음을
의식하는 마음

은 것이었다. 스님이 화를 내며 비단 폭을 물어내라고 하자 김명국은 껄껄 웃으며 술을 더 받아오면 고쳐주겠노라고 했다. 스님이 술을 사 오자 김명국은 이를 들이켜고는 중의 머리마다 머리카락을 그려 넣고 옷에 채색을 입혀 순식간에 일반 백성으로 바꾸었다고 한다.

김명국은 술을 마시지 않고는 그림을 그리지 않았지만 술에 취하면 취해서 그릴 수 없어 다만 욕취미취지간慾醉未醉之間, 즉 '취하고는 싶으나 아직 취하지 않은 상태'에서만 명작이 나올 수 있다고 했다.

죽음 또한 그런 것이 아닐까. 죽음은 그 본령의 세계를 응시하는 사람에게 정작 죽음으로 명징해지지 않고 다만 죽음의 그늘만 스치듯 밟힐 따름이다. '죽음의 자화상'이라 부른 〈은사도〉. 상복喪服을 입은 채 지팡이를 비껴 잡고 어디론가 떠나가는 은사는 저승사자와 죽음을 초탈한 선객이 갈마드는 김명국 자신의 분신인 듯하다.

죽음을 느끼는 자는 죽음을 단숨에 초탈할 수는 없으나 죽음은 그런 인간의 속내에서 숙연히 살아간다. 죽음이 살아가는 으늑한 그늘에서 살아있는 은사의 모습이 처연하다.

눈보라치는 절멸의 밤, 〈풍설야귀인〉

최북의 〈풍설야귀인風雪夜歸人〉은 당나라 유장경劉長卿의 오언
시五言詩에서 따온 제목이다. 아래 시는 그런 최북의 그림을 오롯
이 드러낸 시어들로 담담하면서 쓸쓸하다.

해는 저물어 푸른 산은 아득한데
날은 차갑고 눈 덮인 초라한 집.
사립문 밖 개 컹컹 짖어대는 소리
눈보라 치는 밤 집에 돌아오는 사람.
日暮蒼山遠 天寒白屋貧
柴門聞犬吠 風雪夜歸人

압권은 맨 밑에 어른과 아이가 허우적허우적 기진맥진 걸어가
는 모습과 왼쪽 조금 위에 검정개 한 마리의 소박한 만남이다. 그
런데 검정개와 어른과 아이는 서로 인연이 아닌가 보다. 왜냐하
면 이 검정개는 집으로 돌아가는 두 사람이 주인이 아닌 거다.

그러니 점점 어두워지고 심해지는 눈발 속에 검정개의 짖는
소리는 심란할 수밖에 없을 것이다. 가깝고도 먼 길의 개 짖는 소
리는 어딘가 음산한 죽음의 골짝을 휘도는 소리처럼 들릴 수도
있겠다.

죽음을
의식하는 마음

최북, 〈풍설야귀인〉, 지본 채색, 42.9×66.3cm, 개인.

눈설레²가 치는 밤, 고단한 몸을 이끌고 겨우 깊은 눈 속을 헤쳐 집에 이르렀을 때 깊은 잠을 안겨주는 피곤은 죽음의 여줄가리처럼 혹은 내린 눈에 가지가 꺾이는 설해목雪害木 가지처럼 죽음의 그늘을 살짝 매만진 느낌일 수도 있다. 비명을 지르며 찢어지는 나뭇가지처럼 어웅한 죽음의 살점이라도 덥석 가슴에 안겨줄 것만 같다.

삶이 죽음에 이르는 고단한 여정旅程이라는 새삼스러운 생각은 사립문을 나서서 반기는 검정개가 짖는 소리에도 우연처럼 깨어날 것만 같다. 당신은 도대체 어디를 그렇게 거치고 또 어디를 그렇게 헤매서 눈보라 치는 밤에 돌아오는가. 집에 와 반길 이가 있는가.

죽음이란 과연 삶이 끝나는 지점에서 누가 무엇으로 우리를 반겨주는 시점일까. 천당과 지옥, 혹은 중간지대쯤으로 사후 세계가 반겨줄 또 다른 시공간이 화톳불처럼 혹은 허공에 내걸린 잉걸불처럼 열리는 걸까.

---※---

2 눈설레: 눈과 함께 찬바람이 몰아치는 현상.

병든 국화의 애잔함, 〈병국도〉

능호관凌壺觀 이인상李麟祥, 1710~1760의 국화 그림은 병들어 시난고난하다. 어느 때부터 그의 삶이 그의 그림 속에 이런 몬존한 소멸의 그늘을 드리웠을까.

이인상은 가난했다. 서른 넘어 친구들이 목멱산木覓山, 그러니까 남산에 마련해준 초가 한 채를 얻었는데 문설주가 낮아 드나들 때 머리를 숙여야 했다. 하지만 이인상은 집에 이름 붙이기를 '능호지관'凌壺之觀이라고 붙였다. 삼신산[3] 중 하나인 방호산을 능가하는 경관이란 뜻인데 이인상의 호도 능호관이라 지었다.

그는 서출庶出이었다. 학문은 높아도 벼슬이 미관말직에 머물러 배운 자의 한이 뼈에 사무쳤으니 뜻을 펼 수 있는 세상은 없었다. 한탄과 좌절은 그의 심신에 죽음의 그늘을 드리우게 했다. 추상같은 몸가짐으로 일관한 이인상은 벼슬살이 하면서 겪는 아랫것들의 사소한 다툼에 주니가 들고 염증을 냈다. 사대부의 고약한 행패를 그냥 넘기는 법도 드물었다.

〈병국도炳菊圖〉에 담긴 그의 국화는 키가 훤칠하나 힘이 없고 색채마저 거세된 듯하다. 테두리 안의 채색을 하지 않는 갈필渴筆의 구륵법으로 그린 국화는 채색을 채우지 않음으로 창백하고

---※---

3 삼신산: 중국 전설에 나오는 봉래산, 방장산, 영주산을 통틀어 이르는 말. 이 이름을 본떠 우리나라의 금강산을 봉래산, 지리산을 방장산(방호산), 한라산을 영주산이라 이르기도 한다.

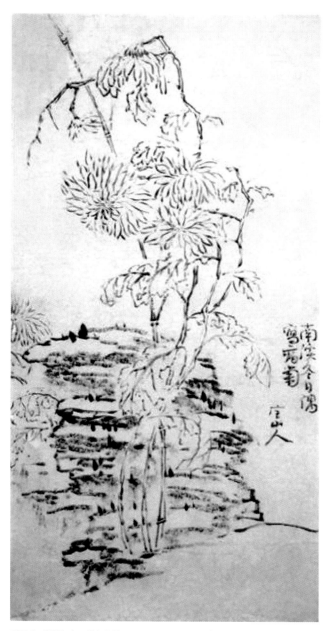

이인상, 〈병국도〉, 지본 수묵, 14.5×28.5cm, 국립중앙박물관.

죽음을
의식하는 마음

초췌해진 국화의 느낌이 유난스러워진다.

　이인상은 함양에서 찰방 벼슬을 그만 둘 무렵에 조홍鳥紅이라는 명품 국화를 심었다. 그가 여러 날 바깥 일로 집안을 비우고 돌아오니 향기마저 사라진 국화는 몰골이 말이 아니었다. 그러면서 가만 내려다보니 자신의 처지와 별반 다를 게 없다는 것, 우울과 울분이 너나들이하듯 가슴을 울컥하게 했을 터이다.

　국화를 받쳐주는 지주인 대나무마저 어딘가 청처짐한 기운이 감돈다. 오상고질傲霜孤節의 국화는 가을을 능히 꽃피우고 겨울에 들어서도 허공을 치는 눈발에 웃는 강인함을 지녔다. 그런데 이인상이 마주한 국화는 모진 세파의 해코지에 깊은 내상內傷을 입은 듯 그 신음소리가 귓전에 닿는 듯하다. 무언가 더 피울 것이 있고 꽃피움에 어울리는 향기를 번질 그윽함이 있으며 더불어 욕심을 내 과실이든 씨앗이든 맺을 것이 있다 여겼다. 그러나 국화는 모두를 앞서 내려놓은 듯 고개를 떨구니 이미 겨울이 들었다.

　죽음이 재촉하는 바를 아는 몸의 국화, 병이 도친 국화의 상태를 자신의 처지로 받아들인 이인상의 눈시울은 젖었을 것이다. 한 삶이 한 죽음을 예비하는 것은 지상에 태어난 숨탄것의 숙명이지만 서두를 것 없이 늠름히 피어볼 생의 계절이 이리 모질고 강팍하고 빠르다면 그것은 덧없다. 그러니 더 시들기 전에 다시 깨우듯 화인畵人의 붓질은 무언가 은근히 국화를 일깨우는 듯하다.

　그는 〈병국도〉를 그리고 시를 한 수 지었다.

시든 꽃 떨어지지 않아도

새로 꽃핀들 또 시름겨울뿐.

뒤늦게 바람 다시 불어오니

가을을 못 이겨 고개 떨구네.

衰花猶不落 新花又嗷愁

晚來風更急 顚倒不勝秋

그럼에도 병약한 것들에 깃드는 해맑은 정신의 미소가 여전하
고 시난고난 죽어갈 것이지만 어딘가 꼿꼿한 결기가 없지 않다.
태점이 묻은 바위 곁에서도 쉽게 허리를 꺾지 않고 꽃 모양새를
잃지 않는 것은 쇠약해진 몸이지만 정신의 미소만은 잃지 않으
려는 안간힘의 승리처럼 보인다.

거기 이미 죽은 대나무 가지가 지주로 받치는 뜻도 상서롭다.
죽은 대나무가 지주목으로 한 축 받쳐주는 가을 국화의 정취는
오묘하고 낙락하기까지 하다. '어디까지가 죽음이고 어디까지가
삶인가' 하는 것을 〈병국도〉는 가만히 희미하지만 한끝 먼동처
럼 밝아오는 국화의 미소로 묻는 듯하다.